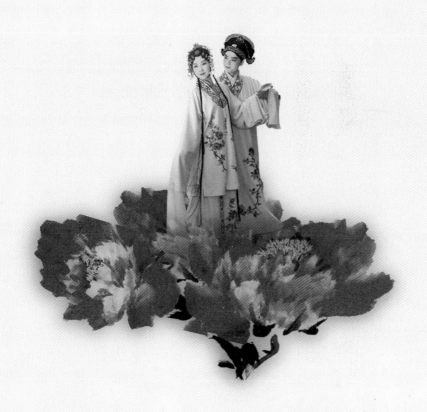

序

賞心樂事

──白先勇的崑曲情緣 ◆劉俊

賞心

　　白先勇與崑曲結緣要從半個多世紀前說起。那是一九四六年，抗戰勝利後不久，白先勇隨家人來到上海，在美琪大戲院看梅蘭芳和俞振飛的崑曲演出。那次梅俞兩位大師演出的曲目為〈思凡〉、〈刺虎〉、〈斷橋〉和〈遊園驚夢〉。是時白先勇十歲，第一次接觸崑曲。雖然「一句也聽不懂，只知道跟著家人去看梅蘭芳。可是〈遊園驚夢〉中那一段【皂羅袍】的音樂，以及梅蘭芳翩翩的舞姿」，卻深深地印在了他的腦海裡。

　　此次幼年時觀賞到的崑曲的視聽之「美」，在二十年後回蕩出它迷人的「音」與「色」。1966年，當白先勇為小說〈遊園驚夢〉的表現方式幾度探索仍不滿意之時，是崑曲給了他靈感。於是，崑曲不但成了他小說直接描寫的物件，而且小說中幾個人物的命運也與崑曲的命運暗合在一起。這篇小說，既引入了崑曲的「美」，同時也借助崑曲表現歷史的滄桑、人物的命運並以之結構不同的時空，小說的命名也出自崑曲《牡丹亭》──崑曲在小說〈遊園驚夢〉中的作用，可謂大矣！而湯顯祖的《牡丹亭》，則經由白先勇的〈遊園驚夢〉，以「現代」的方式，又「活」了一次。

小說〈遊園驚夢〉是白先勇與崑曲結下的文字緣，當根據他的小說而改編的舞臺劇《遊園驚夢》於1982年、1988年分別在臺灣、大陸成功上演的時候，白先勇與崑曲的情緣則由紙面延伸到了舞臺。這部當時轟動，在兩岸舞臺劇演出史上也將佔有重要地位的舞臺劇，一個重要的突破就是將崑曲帶入到現代舞台劇之中，觀眾在觀看舞臺劇表演的同時，還能直接欣賞到崑曲的「美」──崑曲在這個舞臺劇中既是一個「角色」，參與劇情，同時也是一個自足的「美」的世界。

　　舞臺劇《遊園驚夢》中崑曲的直接現身，無疑使白先勇與崑曲的情緣更深更濃。1987年，白先勇以美國加州大學教授的身份受邀赴復旦大學講學，有上海、南京之行。此次在大陸，他的最大收穫，就是在上海看了上崑演出的《長生殿》，在南京看了張繼青演唱的「三夢」（〈驚夢〉、〈尋夢〉、〈癡夢〉），並與大陸崑曲界人士結緣。後來大陸版舞臺劇《遊園驚夢》請華文漪擔任女主角，1992年在臺北製作由華文漪主演的崑曲《牡丹亭》，1999年在臺北新舞臺與張繼青舉行「文曲星競芳菲」對談會，均為這次大陸之行的「前因」所生發的「後果」。

　　幼時留下的崑曲印象和記憶、筆下小說世界中的崑曲「復活」、舞臺劇中真正崑曲的立體呈現，可以說是白先勇崑曲情緣的三個重要階段。白先勇之所以對崑曲念念不忘，是因為崑曲的「美」深深地打動了他。「崑曲無他，得一美字：唱腔美、身段美、詞藻美，集音樂、舞蹈及文學之美於一身，經過四百多年，千錘百煉，爐火純青，早已達到化

境，成為中國表演藝術中最精緻最完美的一種形式」。白先勇的這段話，道盡了他對崑曲的欣賞和深情。面對中國傳統文化中綜合藝術的精華，白先勇對它的精緻和完美，體會甚深。對於《長生殿》「大唐盛衰從頭演起，天寶遺事細細說來」的興亡起落和愛情悲劇，白先勇有無限的感慨；而《牡丹亭》中「情不知所起，一往而深。生者可以死，死可以生」的唯美浪漫「至情」，亦令白先勇深為迷醉。

崑曲使白先勇深切感受到：中國人的音樂韻律、舞蹈神髓、文學詩性和心靈境界，盡在崑曲之中。崑曲在某種意義上，成了白先勇文化精神和美學理想的藝術寄託，崑曲給他帶來的，是無盡的審美愉悅和恆久的賞心快感，而崑曲有了白先勇（們）這樣的知音，也使它在新的歷史時期獲得了復興的機緣和重振的幸運。

樂事

從上個世紀九十年代開始，白先勇把對崑曲的摯愛，由自己個人化的欣賞——賞心，擴展為更具社會性的弘揚和推廣行為，並以此為樂事。白先勇對崑曲之愛由賞心發展到賞心樂事並重，源自他這樣的認識：崑曲的「美」，不能只限於他個人或社會上的少數人才能欣

賞，而應該讓社會上更多的人乃至整個中華民族、全世界都能認識到崑曲的價值，欣賞到這一中華民族文化瑰寶的精緻和完美。為此，他在臺灣、香港、北美和大陸，為了崑曲的復興，不遺餘力，熱心奔走，甘當義工。

1990 年，白先勇在媒體上發表與華文漪的對談，交換對崑曲的看法並瞭解大陸崑曲人才培養的歷史。 1992 年，在白先勇的策劃推動下，海峽兩岸崑曲名伶首次合作，在臺北製作了崑曲《牡丹亭》——那是臺灣觀眾第一次真正看到三個小時的崑曲，連演四天，轟動一時，並由此在臺灣社會掀起崑曲熱。在以後的歲月裡，白先勇或參與計畫運作，或與名家對談（許倬雲、張繼青、岳美緹、張靜嫻），或接受採訪現身說法，或撰文介紹崑曲的發展歷史和美學特徵……為在臺灣推展崑曲，白先勇盡心盡力，樂在其中。

在他的提倡、促成、推動和影響下，臺灣的崑曲演出市場空前活躍，大陸幾大崑劇團得以多次赴台演出（最盛大的一次是 1997 年大陸五大崑班在臺灣集體登場），大陸「一流演員」在臺灣輪番上陣展示崑曲美，既使大陸的崑曲演藝人才獲得了一展身手的機會，也有助於臺灣培養出能夠充分領略崑曲美的「一流觀眾」。應當說，崑曲能夠在臺灣形成熱潮，海峽兩岸崑曲的表演和觀賞能夠在互動中不斷提高，白先勇厥功甚偉。

除了在臺灣推展崑曲，白先勇還把弘揚崑曲的志業擴大到整個世界。在香港、在休士頓、在紐約、在溫哥華、在上海、在北京、在蘇

州，凡是與崑曲相關的場合，都能看到白先勇的身影。他以演講、訪談、觀賞、撰文等各種不同的方式，引發崑曲的話題和熱潮，並憑藉自身的影響力，在世界範圍內致力於恢復、形塑、伸張崑曲的形象，為崑曲的復興發聲，把崑曲「美」的形象播撒到全世界。當 2001 年 5 月 18 日聯合國教科文組織確定崑曲是「人類口頭和非物質遺產代表作」時，白先勇在世界各地以各種方式宣揚崑曲「美」的歷史已有近二十年了。

為了從根本上復興崑曲，新世紀伊始，白先勇又將對崑曲的弘揚，落實為再造一個「原汁原味」的崑曲樣本——青春版《牡丹亭》。所謂「原汁原味」的樣本，是指崑曲原本發源于蘇州（崑山），崑曲悠揚綿遠的唱腔和吳儂軟語的道白，由蘇州的崑劇團來表演當然最地道——這是一層意思，更深一層的意思則是指保有崑曲的原有特色，而拒絕任何有損崑曲的「創新和改革」。至於「青春版」，則是要用精美、漂亮、青春來表現《牡丹亭》中杜麗娘和柳夢梅的青春愛情，使他們的這段掙脫束縛、感動鬼神、超越死亡的愛情充滿青春的魅力和活力，以吸引年輕的觀眾。為此，在演員的挑選上，白先勇力排眾議，啟用新人沈豐英、俞玖林擔綱主演。為了提升年輕演員的藝術水準，保證青春版《牡丹

亭》的藝術質量，白先勇又請來了崑曲大師汪世瑜、張繼青作為藝術指導，手把手地為青年演員教戲、說戲。為了讓崑曲藝術代有傳人，延綿不絕，白先勇又力促老一輩崑曲大師收徒授藝，讓年輕演員行跪拜大禮，使崑曲的薪傳獲得禮儀的約束和師承的保證。這樣，在打造青春版《牡丹亭》的過程中，既排出了一

本精品大戲，又培養鍛煉了新人，還使崑曲的傳承擁有了師生關係的「合法」性，可謂一舉數得。

　　看到青春版《牡丹亭》正日趨完美，白先勇深感欣慰。為了這齣戲，他在一年多的時間，往返奔波於海峽兩岸，從劇本的改編，到演員的挑選，從場地的落實，到經費的籌措，巨細靡遺，殫精竭慮，為的就是要打造出一個他心目中理想的《牡丹亭》。白先勇從個人對崑曲的欣賞，到大力宣揚推廣崑曲，再到製作這齣大戲，經歷了他崑曲情緣的另一個三階段。這其中的所有努力，說到底是為了圓他的一個夢想：當二十世紀以來中華文化在西化浪潮面前節節敗退、自卑自棄的時候，崑曲這個中國文化後花園中「精品中的精品」，應該可以成為華夏兒女重新找回文化自豪感和自信心的有力憑證——崑曲情緣的背後，深隱著的是白先勇對傳統文化現代命運的思考和回應。

　　悠揚的笛聲已經響起，青春版《牡丹亭》的大幕就要拉開，讓我們和白先勇一起，賞心、樂事，看崑曲姹紫嫣紅開遍。

　　　　　　　　　　　　　　（劉俊，南京大學中文系副教授）

目次
CONTENTS

序——賞心樂事
白先勇的崑曲情緣　　　　　　　　　　　　　　　劉　俊　　2

驚變
記上海崑劇團《長生殿》的演出　　　　　　　　　　　　　11

崑曲的魅力‧演藝的絕活
與崑曲名旦華文漪對談　　　　　　　　　　　　　　　　　23

認識崑曲在文化上的深層意義
白先勇訪「傳」字輩老藝人　　　　　　　姚白芳／記錄整理　39

我的崑曲之旅　　　　　　　　　　　　　　　　　　　　49

與崑曲結緣
白先勇 vs.蔡正仁　　　　　　　　　　　　　　　　　　63

白先勇與余秋雨論《遊園驚夢》
所涵蓋的文化美學　　　　　　　　　　　姚白芳／記錄整理　85

遊園驚夢二十年
懷念一起「遊園」、一同「驚夢」的朋友們　　　　　　　117

白先勇的崑曲緣由
憶梅蘭芳與俞振飛　　　　　　　　　　　顏艾琳／整理　123

文曲星競芳菲
白先勇 vs.張繼青對談　　　　　　　　　鄭如珊／整理　131

青春版《牡丹亭》
梅少文訪白先勇談崑曲　　　　　　　　　　紫鵑／整理　　149

絕代相思長生殿
文學與歷史的對話
白先勇與許倬雲的對話　　　　　　　　　　鄭如珊／整理　　160

跨世代的青春追尋
符立中訪談白先勇　　　　　　　　　　　　符立中／文　　169

附錄
讓《牡丹亭》重現崑曲風華
　　　　　　　　　　　白先勇口述／紀慧玲整理　　181

〈遊園驚夢〉與崑曲〈驚夢〉及《牡丹亭》的關係
　　　　　　　　　　　　　　　　　姚白芳／文　　185

水磨一曲風流存　　　　　　　　　　　　　姚白芳／文　　209

為逝去的美造像
白先勇要做唯美版《牡丹亭》　　　　　　　符立中／文　　219

崑曲傳承　拜師行古禮　　　　　　　　　　楊佳嫻／文　　227

白先勇的《牡丹亭》青春夢　　　　　　　　王怡棻／文　　235

白先勇　說崑曲

驚變
記上海崑劇團《長生殿》的演出

（轉調貨郎兒）唱不盡興亡夢幻，彈不盡悲傷感嘆，大古里淒涼滿眼對江山。我只待撥繁弦傳幽怨，翻別調寫愁煩，慢慢的把天寶當年遺事彈。

長生殿·彈詞

這次重回上海，最令我感動的一件事就是看到了上海崑劇團演出的全本《長生殿》。遠在 1981 年，我從報上便看到一則消息：「崑曲傳習所」傳字輩的老先生們聚集蘇州，紀念「崑曲傳習所」成立六十周年，一群七、八十歲的老先生粉墨

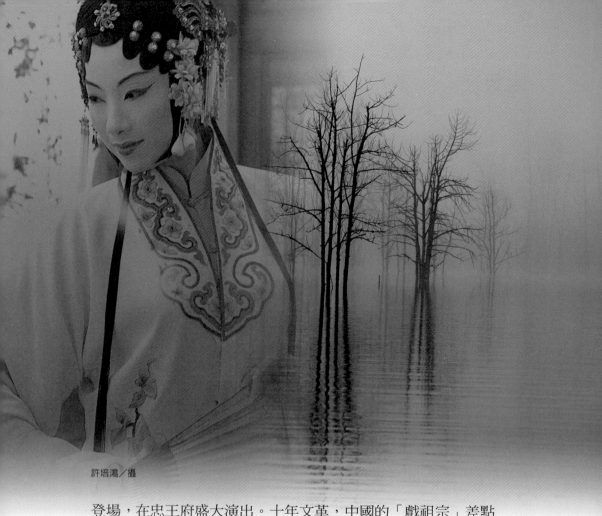

許培鴻／攝

登場，在忠王府盛大演出。十年文革，中國的「戲祖宗」差點
滅了種。這些傳字輩的崑曲耆宿不辭勞苦重上紅氍毹，就是為
著振興崑曲，拯救崑曲於不墜。當時我看到這個消息，便許了
願，有朝一日，重返大陸，一定要好好去看幾齣我夢寐以思的
水磨調。這次趁著到上海復旦大學講學，終算如願以償。那晚
我是跟了復旦教授陸士清、林之果夫婦一起去的，林之果曾任
「上崑」中文老師，「上崑」成員多半是她的學生，從她那
裡，我也了解到「上崑」的一些歷史。過去，《長生殿》折子

戲經常在大陸演出，但演全本，則是頭一遭，真是千載難逢。

上海的崑曲是有其傳統的，1921年「崑曲傳習所」成立，經常假徐園戲台演出，徐園乃當年上海名園，與蘇州留園可以媲美。傳習所子弟皆以傳字為其行輩，一時人才濟濟，其中又以顧傳玠、朱傳茗尤為生旦雙絕。後來徐園傾廢，傳習所一度改為「仙霓社」，然已無復當年盛況。顧傳玠早棄歌衫，去了台灣。1982年我在加州大學柏克萊校區放映《遊園驚夢》舞台劇錄影，座中有位老太太前來觀賞，原來是顧傳玠的夫人張元和女士，張氏一門精嫻曲藝，她的兩位妹妹張兆和（沈從文夫人）、張充和皆為行家。抗戰勝利伶界大王梅蘭芳回國公演，假上海美琪大戲院一連四天崑曲，戲碼貼的是〈刺虎〉、〈思凡〉、〈斷橋〉，還有〈遊園驚夢〉，上海崑曲界再度掀起高潮，據說黑市票價賣到了一兩黃金。那次我也跟著家人去看了，看的是〈遊園驚夢〉，由崑生泰斗俞振飛飾演柳夢梅。那是我第一次接觸崑曲，我才十歲，一句也聽不懂，只知道跟著家人去看梅蘭芳。可是〈遊園驚夢〉中那一段【皂羅袍】的音樂，以及梅蘭芳翩翩的舞姿，卻深深的印在我的腦海裡，那恐怕就是我對崑曲美的初步認識吧。美琪大戲院在戈登路（現江寧路）上，從前是上海的首輪劇院，專演西片的，那次大概破例。我記得美琪的正門是一彎弧形的大玻璃門，鑲著金光閃閃的銅欄杆，氣派非凡。帶位是一些金髮的白俄女郎，劇院中禁

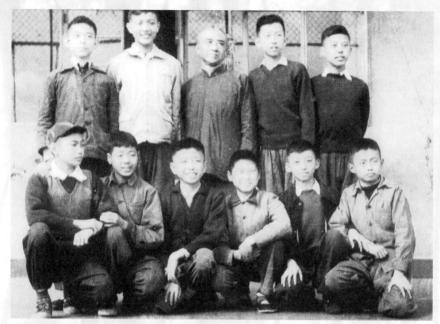

沈傳芷（後排中）與他的學生。周志剛／提供

菸，她們執法甚嚴，有人犯規，倏地一下手電筒便射了過去。這次我特地重訪美琪，舞台上演的是雜技比賽，幾個邊疆民族團體演出異常精采。美琪舊掉了，破掉了，據說文革時候一度改成「北京戲院」，最近上海人又改了回來，而且把英文名字也放回原處，霓虹燈閃著 Majestic Theatre 兩個大字；大光明、國泰的英文名字也統統回了籠：Grand Theatre、Cathay Theatre，而且還是英國拼法，上海人到底是有點洋派的。

　　「上海崑劇團」成立於1978年，前身是上海青年京崑劇團，主要成員是崑劇大班（1954入學），崑劇二班（1961入學）的畢業生，他們在表演上曾得俞振飛以及傳字輩老師傅悉心傳授，底子深厚，行當齊全，生旦淨末丑，個個獨當一面，

是最整齊的一個崑劇團。我看到他們一張照片，是大班的，由五十多張小照拼成「崑曲」兩個字，每張小照都是一個十一、二歲孩子的頭，那是他們的入學照，現在大班是劇團的中堅，都是四十多歲的中年人了。大班1961年畢業，正當冒出頭走紅的時候，文化大革命來了，崑曲禁演，成員風流雲散，有的唱樣板戲跑龍套去了，有的下放勞動。十年離亂，天旋地轉，大部分的成員居然又重聚一堂，登上舞台，把他們的絕活，呈現在觀眾面前。大班入學時，第一齣學的就是《長生殿》的開場戲〈定情〉，三十多年後，這一批飽歷憂患的藝人終於把《長生殿》全本唱完，大唐盛衰從頭演起，天寶遺事細細說來。團長華文漪飾楊貴妃，華文漪氣度高華，技藝精湛，有「小梅蘭芳」之譽。當家小生蔡正仁飾唐明皇，扮相儒雅俊秀，表演瀟灑大方，完全是「俞派」風範；兩人搭配，絲絲入扣，舉手投足，無一處不是戲，把李三郎與楊玉環那一段天長地久的愛情，演得細膩到了十分，其他角色名丑劉異龍（高力士）、名老生計鎮華（雷海青）都有精采表演，而且布景音樂燈光設計在在別出心裁，無一不佳，把中國李唐王朝那種大氣派的文化活生生的搬到了舞台上，三個鐘頭下來，我享受了一次真正的美感經驗。崑曲無他，得一美字：唱腔美、身段美、詞藻美，集音樂、舞蹈及文學之美於一身，經過四百多年，千錘百鍊，爐火純青，早已到達化境，成為中國表演藝術中最精緻最完美的一種形式。落幕時，我不禁奮身起立，鼓掌喝采，

我想我不單是為那晚的戲鼓掌，我深為感動，經過文革這場文化大浩劫之後，中國最精緻的藝術居然還能倖存！而「上崑」成員的卓越表演又是證明崑曲這種精緻文化薪傳的可能。崑曲一直為人批評曲高和寡，我看不是的，我覺得二十世紀中國人的氣質倒是變得實在太粗糙了，須得崑曲這種精緻文化來陶冶教化一番。

那晚看了《長生殿》，意猶未盡，隔了兩日，我又親自到上海崑劇團去，向「上崑」幾位專家請教，並且提了一些感想。那天下午參加座談的除了幾位主要演員之外，編劇唐葆祥，導演沈斌，編曲顧兆琳等也出席。我們首先談到編劇，《長生殿》演出本是根據洪昇的《長生殿傳奇》改編的，洪昇撰《長生殿》歷時十餘載，三易其稿，與孔尚任的《桃花扇》一時瑜亮，是清初傳奇的一雙瑰寶。但洪昇本人為了《長生殿》卻惹出禍來，康熙二十八年演出此劇，適在佟皇后喪葬期間，犯了禁忌，洪昇連個監生也丟掉了，當時有人作詩：「可憐一曲長生殿，斷送功名到白頭。」中國人演戲賈禍倒也不始自今日。明清的傳奇，最大的毛病就是太冗長，洪昇的《長生殿》長達五十齣，演完據說要三天三夜。這次的演出本縮成了八齣：定情、禊游、絮閣、密誓、驚變、埋玉、罵賊、雨夢，共三小時，刪去了歷史背景的枝節而突出明皇貴妃的愛情悲劇，這是聰明的做法。洪昇的《長生殿》繼承白居易〈長恨歌〉、

白樸《梧桐雨》的傳統，對明皇貴妃的愛情持同情態度，基本上是「以兒女之情，寄興亡之感」的歷史劇。演出本「兒女之情」照顧到了，「興亡之感」似有不足。原因是第七齣〈罵賊〉跳到第八齣〈雨夢〉，中間似乎漏了一環，雷海青罵完安祿山，馬上接到唐明皇遊月宮，天寶之亂後的歷史滄桑沒有交代，而原來洪昇的《長生殿》中第三十八齣〈彈詞〉是折重頭戲，由老伶工李龜年口中把天寶盛衰從頭唱到尾；詞意悲涼慷慨，激楚辛酸，是洪昇《長生殿》中的扛鼎之作，與孔尚任《桃花扇》〈餘韻〉的【哀江南】有異曲同工之妙：「俺曾見金陵玉殿鶯啼曉，秦淮水榭花開早，誰知道容易冰消。眼看他起朱樓，眼看他宴賓客，眼看他樓塌了。」〈彈詞〉大概是得自杜甫〈江南逢李龜年〉一詩的啟發，「岐王宅裡尋常見，崔九堂前幾度聞。正是江南好風景，落花時節又逢君。」這是杜詩中天寶興衰寫得極沈痛的一首，雖然杜甫寫來舉重若輕，渾然無跡。杜詩中的「江南」是指潭州（今湖南長沙），而洪昇卻把李龜年移到了金陵（南京），其中顯然有重大寓意。洪昇出身沒落世家，出世第二年（1645）明朝便滅亡了。洪昇一生事業不得意，處於異族統治之下，父親差點被充軍，亡國之恨，隱隱作痛。金陵是南明首都，太祖陵墓的所在。明孝陵向為明朝遺老視作故國象徵，顧亭林每年都去朝拜一次。〈彈詞〉中的亡國之恨，其實也就是洪昇藉他人酒杯澆胸中塊壘，表現

得異常深沈，分外感人。我建議把〈彈詞〉一齣插到〈罵賊〉及〈雨夢〉之間，或者乾脆取代〈罵賊〉，這樣既可加深「興亡之感」，而「天寶盛衰」又有了一個完整的交代。這，當然都只是我作為觀眾的一點看法，不過「上崑」的幾位專家倒熱烈討論起來，大家談得頗為投契，不覺日已西斜，而我論曲的興致卻有增無已，於是我提議，由我做個小東，大家到飯館裡去，繼續煮酒論詩。

在上海，到館子裡去吃餐飯是件大事，有名飯館早就讓人家結婚喜宴包走了，有的一年前已經下定，普通的，晚去一步也擠不進去。「上崑」諸人帶我到一家叫喬家柵的飯館去，果然吃了閉門羹，他們提議道：「那麼我們去『越友餐廳』吧。」我一聽，不禁怦然心跳，暗想道：「這下好了，請客請到自己家裡去了！」天下的事真是無巧不成書，壞小說寫不通就用巧合來搪塞，而真正的人生再巧的事，也可能發生的。我少年時，曾在上海住了三年多，從1945到1948，一共住過三個家。剛到上海，我跟兄姊他們住在虹口多倫路，那時候堂哥表哥統統住在一起，十幾二十個小孩子，好不熱鬧，吃飯要敲鑼的。後來因為我生肺病，怕傳染，便搬到滬西郊區虹橋路去，一個人住了兩年；病癒後，考上了南洋模範小學，才又回到市區來，住在法租界畢勛路（現汾陽路）150號裡，在那兒住了半年，最後離開上海。這次重回上海，我去尋找從前舊居，三個家都找到了，連號碼都沒有改。多倫路變成了海軍醫院的一

部分，作為小兒科病房，因為是軍事機構，不能隨便參觀，需要特別申請，才能入內。從前那些臥房裡都是些小病人，滿地滾爬，我隔著玻璃窗向他們招手，那些孩子也朝我笑嘻嘻的舉手揮擺，十分可愛。房子的外表紅磚灰柱倒沒有改變，只是兩扇鐵門卻銹得快穿洞了。騎樓下面有一張乒乓球桌，我敢斷定一定是四十年前我們打球的那一張，那是一張十分笨重紮實的舊式球桌，雖然破舊不堪，架式還在那裡。那時我們人多，經常分兩隊比賽，輪番上陣，喊殺連天，我們有一個堂哥，年紀最大，球藝不精，每打必輸，到今天我們還叫他「慘敗」，「慘敗」堂哥已經六十多歲了，現在在紐約。上海市容基本上沒有什麼改變，只是老了舊了四十年，郊區變化卻大，虹橋路拓寬了幾倍，我經過虹橋舊居，只見一片荒草中豎著一棟殘破的舊屋，怎麼看怎麼不像，後來還是問準了附近的居民才進去的。房子配給了高砲單位，住進去七家人。我從前的臥房住著一家四口，新主是山東人，非常和氣，知道舊主來訪，異常殷勤，他忙著沖咖啡，又拿糖果出來招待，我們合照了好幾張相，他們住在我那間房裡，也有二十五年了。「屋前那棵寶塔松呢？」我問新主，「樹根死了，枯掉了。」他說。我記得那棵寶塔松高過二樓，枝條搖曳像一柄巨大的翠蓋，一年四季綠森森的，護住屋頂，那麼堅實的松柏，居然也會壞死，真是「樹猶如此」。新

主要留下我吃餃子，我趕忙婉謝，不願意麻煩他們，我說我還要趕著去看另外一個家呢。

　　從前法租界的貝當路（今衡山路）、福熙路（金陵路）以及畢勳路這一帶都是住宅區，大半是 1930 年代起的，是法國式的洋房，路上法國梧桐兩排成蔭，頗具歐洲風味。畢勳路底與祁齊路（岳陽路）交口的那塊三角公園中，從前立著一尊俄國大詩人普西金的銅像，文革期間紅衛兵把銅像打掉了，據說最近又要恢復。普西金那首浪漫愛情長詩尤金奧乃琴（Eugene Onegin）我倒喜歡得很，不知道普西金又怎麼會惹怒紅衛兵了。畢勳路 150 號在中段，是一棟三層樓的法式洋房，房子的形式有點特別，樓底是倉庫、廚房，一進大門便有一道大理石螺旋形的樓梯一直蜿蜒伸到三樓去，二樓是大客廳，大廳是橢圓形的，兩極是兩個廂房小廳，做飯廳用，客廳一面外接陽台，陽台下面便是花園，花園裡有一個水池，三樓才是臥室，臥室外面也有一個陽台，可以乘涼。我記得夏天晚上房中熱氣久久不去，我們都到涼台上喝酸梅湯，一直到露水下來，才回房去睡覺。畢勳路這棟房子也曾數易其主，最先是上海畫院，客廳那些壁畫，顏色猶新，大概經畫院的藝術家修繕過。現在屬於越劇院，有一面圍牆打掉了，新起了一棟研教室，原來的房屋，二樓變成了「越友餐廳」，對外營業，三樓用做辦公室。我得到越劇院的允許，去參觀了三樓。原來越劇院名譽院長袁雪芬的辦公室竟是我從前那間臥房，小時候我就

知道袁雪芬是越劇皇后，我還在報上看過她扮演「祥林嫂」的劇照呢！那時她在上海紅遍了半邊天，她的辦公桌擱在窗下，而從前我的書桌就放在那裡，可惜那天她不在，我倒很想會見一下那位越劇名演員。花園裡的樹木維護得很不錯，那些香樟、松柏、冬青、玉蘭蒼翠如舊，一樹桃花，開得分外鮮豔。水池乾涸了，只剩下一層綠苔，從前水池邊有多尊大理石的雕像，都被紅衛兵打得精光，畢勛路150號也曾歷過劫的，據說連袁雪芬也成為重點批鬥對象，拉出去遊街示眾。最近我看了鄭念寫的《上海生與死》，文革那十年，上海大概就是像她寫的那樣恐怖吧。

「上崑」與越劇院有來往的，他們交涉一下，我們在「越友餐廳」的廂房裡，得到一桌席位。「越友餐廳」的大司務是「梅龍鎮」的退休廚師。「梅龍鎮」是從前上海著名的川菜館，現在還在，連門面都沒有改；那晚的菜真還不錯，價廉物美，一桌席才兩百塊人民幣，較一些賓館，好得太多，上海新興的小廚子比起那些老師傅來，手藝真要差一大截。那晚我跟「上崑」那幾位朋友痛飲了幾瓶加飯酒，我一直沒有告訴他們，畢勛路150號的歷史，那份驚奇，我只留給了自己。一餐飯下來，我好像匆匆經歷了四十年，腦子裡一幕幕像電影一般。我記得有一年新年夜，哥哥姊姊在畢勛路開舞會，請來的客人都是他們中西女中和聖約翰的同學，一個個打扮得漂漂亮亮，洋派兮兮的。有一個叫陶麗琳，是二姊的同學，英文歌唱

得極好，那晚她唱了 "You Belong to My Heart"，是支倫巴，男孩女孩跳得花樣百出，從前上海學生跳舞是跳得靈光的。永安公司郭家的孩子也來了，還有幾個聖約翰的籃球校隊。長得特別漂亮的女孩子，男子們都爭著去跟她們跳舞，女孩子的一番矜持、一番做作，就好像好萊塢的 B 級電影一樣，而那幕喜劇，就是在畢勛路 150 號的客廳裡上演的。當年跳舞的那些男孩女孩如今都已老大，有的留在大陸，有的去了香港、台灣、美國、歐洲，他們個人的命運遭遇，真有天壤之別。這次我回到上海，還碰到一位當年跳舞的女孩子，她是鋒頭最健的一個，談到四十年前畢勛路 150 號的舞會，她那張歷盡風霜的臉上，突然間又煥發出一片青春的光采來。

　　我跟「上崑」諸友離開畢勛路 150 號的時候，已是微醺，我突然有股時空錯亂的感覺，一時不知今夕何夕，身在何處。邂別四十年，重返故土，這條時光隧道是悠長的，而且也無法逆流而上了。難怪人要看戲，只有進到戲中，人才能暫時超脫時與空的束縛。天寶興亡，三個鐘頭也就演完了，而給人留下來的感慨，卻是無窮無盡的。真是人生如戲，戲如人生。

原刊於 1987 年 12 月 1 日《聯合文學》第 38 期
收錄於《第六隻手指》（爾雅出版）

崑曲的魅力　演藝的絕活

與崑曲名旦華文漪對談

　　每個民族都有一種高雅精緻的表演藝術，深刻的表現出那個民族的精神與心聲，希臘人有悲劇、義大利人有歌劇、日本人有能劇、俄國人有芭蕾、英國人有莎劇、德國人有古典音樂，他們對自己民族這種「雅樂」都極端引以為傲。我們中國人的「雅樂」是什麼？我想應該是崑曲。這個曾有四百多年歷史，雄霸中國劇壇，經過無數表演藝術家千錘百鍊的精緻藝術，迄今已瀕臨絕種之危，如何保存我們唯一現存的「雅樂」，應是文化工作者的當務之急。筆者訪問中國當今崑曲第

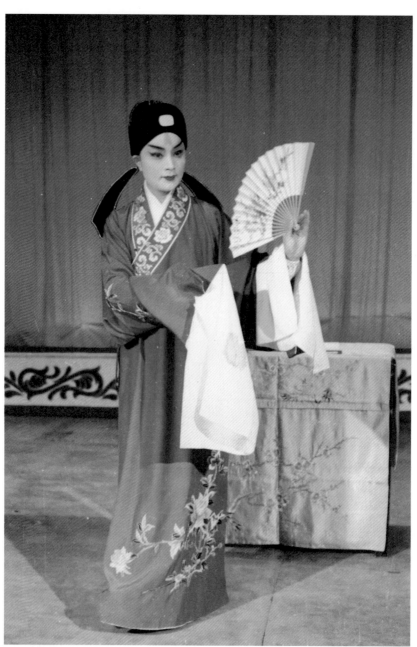

石小梅演出〈題畫〉。

一名旦華文漪女士，暢談她對崑曲的看法及學藝經過，希望能夠引起文化界的注意，共同愛護保存崑曲這項珍貴的民族文化遺產。

白：我現在跟中國崑劇第一名旦華文漪女士作一個對談，主要圍繞崑劇來發問。聽說妳九月分被邀請參加洛杉磯國際藝術節的演出是嗎？

華：是的，洛杉磯國際藝術節委託我組織崑劇團，來代表中國藝術參加演出。這次國際藝術節有二十幾個國家，一百多個藝術團體，共九百多個藝術家參加，其中主要宣傳十個藝術家，我是其中一個。我想這是個宣傳、發揚崑劇藝術的好機會，希望通過這次演出，能有更多的朋友了解中國藝術，喜歡崑劇藝術。

白：這次演哪幾個戲？妳演什麼？

華：這次演出三齣戲。有活猴王之稱的陳同申和名花旦史潔華合演〈孫悟空借扇〉，有名花臉鍾維德和名小丑蔡青霖演〈魯智深醉打山門〉；我和名小生尹繼芳、史潔華合演《牡丹亭》其中的二折〈遊園驚夢〉。

白：我看過妳演《牡丹亭》的錄影帶，演得非常好。〈遊園〉與〈尋夢〉一戲形成很強烈的對比，很好。〈遊園〉是對春天的喜悅、驚喜，〈尋夢〉是春末凋謝以後的暮春，那

種哀悼。我相信外國人看這齣戲會受感動，這麼多年在美國還沒有正式演過。

華：我們在英國倫敦，以及香港等地都演過此戲，演出結束後都有年輕婦女觀眾上台與我握手，感動得掉淚。過去只是在歷史材料中看見，有的演員在台上演杜麗娘竟身臨其境，感動得死在台上。還有的看了《牡丹亭》的書也因此鬱鬱而死。當今婦女看了此戲，也是如此受感動。這都說明偉大的劇作家湯顯祖寫出了婦女的心聲，我著重體現原著的精神。

白：請妳談談為什麼〈遊園驚夢〉會成為崑劇的經典巨作，妳又是怎樣演的？

華：《牡丹亭》表現出幾百年前封建社會裡的一般女子，受到舊家庭、舊禮教束縛的苦悶，在戀愛上渴望自由的心情，是並無今昔之異的。從藝術上來講，這是當年一齣常唱的戲，經過許多前輩藝術家們在音樂身段上耗盡心血、千錘百鍊，才留下來這樣一個名貴的作品。後來再加上梅蘭芳先生的細細推敲、斟酌，演出時就成為一個很完美的戲劇傑作了。

白：我插一句，據我了解，妳與梅先生曾同台演出。

華：我曾參加過梅先生拍攝的崑劇電影〈遊園驚夢〉的演出，扮演花神，那時我才二十歲出頭，受他的影響很深，對我

白：那妳是怎樣揣摩演此戲的呢？

華：我著重體現湯顯祖原著的精神，抓住反對封建禮教，婦女要求自由解放的精神，加以突出。此戲不像祝英台抗婚和《西廂記》裡的鶯鶯，有個父母的對立面，杜麗娘只有心裡衝突的矛盾，是以觸景生情的心態來體現。在封建禮教家庭中的壓抑和心裡的追求，是一種非常細微的內心戲，全要在有意無意之間來透露出一點劇中人的內心感情，所以相當不好演。另外此戲身段繁重，幾乎每一句台詞都有身段，要在身段的基礎上下功夫，為求做到動作優美，如詩如畫，並能準確表達詞意，我要求自己像個舞蹈演員一樣，能夠不說話做動作，就能把人物內心表達得一清二楚。

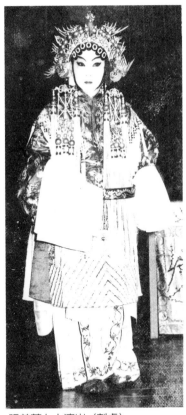

張善薌女士演出〈刺虎〉。
水磨曲集劇團／提供

白：我非常贊成這樣的演法，我

在1987年的時候去上海，看過崑劇《長生殿》，第一次看
到上海崑劇團的表演，當時我可以說大吃一驚，劇團藝術
水準這麼高，所以對劇團歷史很感興趣。我想今天請妳談
談，因為妳曾經做過上海崑劇團團長，對該團歷史一定
很清楚，它是怎樣產生的？上海崑劇團在文革前後的歷
史。

華：我想分文革前後來講。文革以前，我們的團叫「上海青年
京崑劇團」，成員是由上海戲曲學校京、崑第一班（也稱
大班）畢業生組成。文革中因江青的一句話，崑劇被砍掉
了。她說崑劇是最典型的帝皇將相，才子佳人，封、資、
修的東西，這樣一來，我們學崑劇的人就慘了，大都改行
到工廠當工人，好一點的則在滬劇、淮劇、越劇學館當老
師，那時我被調到上海京劇院《智取威虎山》劇組，改唱
京劇樣板戲，一直到四人幫被打倒後，1987年經大家要
求重新成立劇團，叫「上海崑劇團」，成員由崑劇大、小
二班組成。

白：那時候大家都回來了，成立劇團後演過哪些戲？

華：本來都散在各單位，後又進行集中。劇團成立時第一個戲
是演現代戲《瓊花》，即《紅色娘子軍》，後來就演全本
《白蛇傳》，新排歷史劇《蔡文姬》，武戲《三打白骨精》，
恢復大戲有《牆頭馬上》、《販馬記》、《爛柯山》、折子

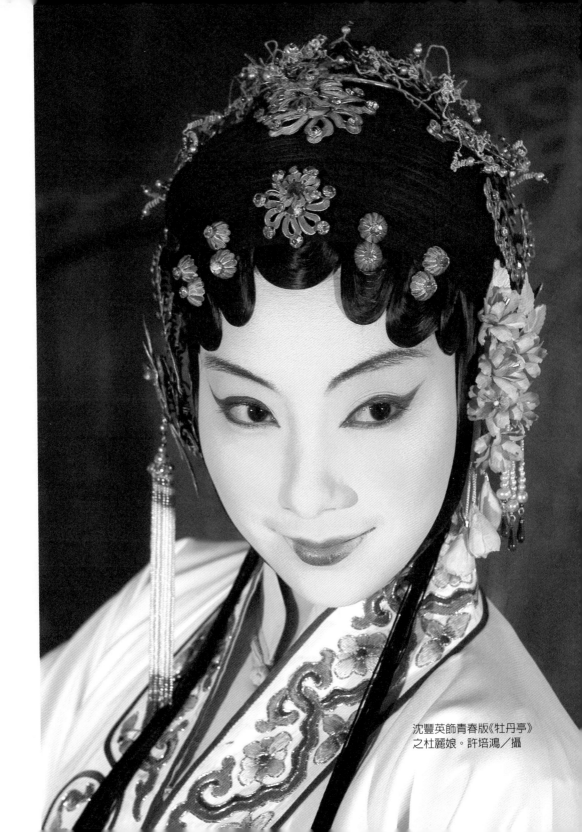

沈豐英飾青春版《牡丹亭》
之杜麗娘。許培鴻／攝

戲〈思凡下山〉等等。

白：據我了解，《長生殿》很風光，《牡丹亭》、《潘金蓮》、《釵頭鳳》，還有莎士比亞名劇《馬克白》改編的《血手記》，我都很喜歡。妳再談談大、小班的情形。

華：大班招生的時候是1954年，報名有一千多名，只取三百六十名，年齡都在十一、十二歲，這是上海戲曲學校的前身，叫華東戲曲研究院崑劇演員訓練班，後來成立了上海戲曲學校，才招了第二班，也就是崑小班。

白：除了俞振飛、言慧珠二位校長外，你們的傳字輩老師有幾位在學校教學的？

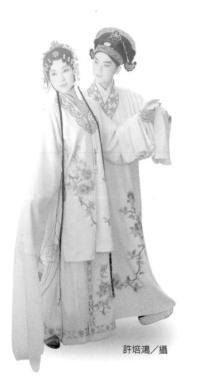

許培鴻／攝

華：有十幾位老師任教，充分發揮藝術人員的才能。

白：崑劇團給我最深刻的印象是行當齊全，各行都能獨當一面，妳再談談大班的同學和搭檔。

華：我與二個小生搭檔較多，蔡正仁與岳美緹。美緹是女小生，主要唱巾生，和她一起演的戲有《牡丹亭》、《玉簪記》、《牆頭馬上》等，她的表演十分細膩，身段很講究。正仁主要唱官生，和他一起演過《長生殿》、

《販馬記》、〈斷橋〉等，蔡正仁的嗓子特別宏亮，很像俞振飛老師的嗓音，表演大方，表現力強。另外還與演老生的計鎮華同學合作過新編歷史劇《蔡文姬》與《釵頭鳳》，計鎮華的特點是會表演，在台上很有光彩，並有創新精神，他們三位都對我啟發很大。

白：我看過妳和岳美緹的《牡丹亭》錄影帶，蔡正仁也與妳配搭得很好，簡直天衣無縫。

華：主要是和他們長期合作，互相有相當的了解和熟悉，藝術觀點比較一致，所以在台上很有默契。

白：妳和蔡正仁在《長生殿》中配合得好極了，尤其是演到〈埋玉〉那段，二個人的生離死別的感情有淋漓盡致的發揮，很感動人，相當成功。妳和蔡正仁、岳美緹配戲時感覺有什麼不同？

華：岳美緹比較細膩，恰如其分，蔡正仁比較誇張，幅度較大，這大概跟戲路子不同有關係。

白：他們二個人是妳重要的搭檔，而計鎮華與他們有什麼不同？

華：計鎮華比較能革新，除了傳統以外，能吸收新文藝界對情感的詮釋，講究感情的真摯，很會表演。

白：妳另外幾個同學也很出色，像演〈思凡下山〉、〈活捉〉中的二位。

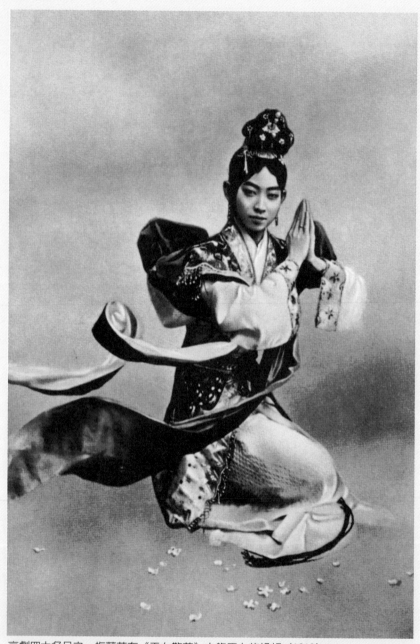

京劇四大名旦之一梅蘭芳在《天女散花》中飾天女的扮相（1918）。

華：對。這幾齣戲都是梁谷音、劉異龍的絕活，他們合作的
　　《潘金蓮》也相當出色。

白：你們的武旦也了不起，武功應該很高。

華：是啊！王芝泉從小勤學苦練，能這樣幾十年堅持不輟，是
　　很不容易的。

白：還有陳同申，有猴戲的絕活。

華：對，他的猴戲，也下
　　了很大的功夫，十分
　　感人。在這裡我還要
　　向你介紹，這次國際
　　藝術節和我合作的幾
　　位同學，花臉鍾維
　　德、花旦史潔華、小
　　丑蔡青霖，都是我們
　　團裡的尖子、業務骨
　　幹，這次還特別邀請
　　尹繼芳小姐唱小生，
　　她原來是蘇州崑劇團
　　的，根柢也相當紮
　　實，表演很有分寸，
　　希望您能來觀看我們

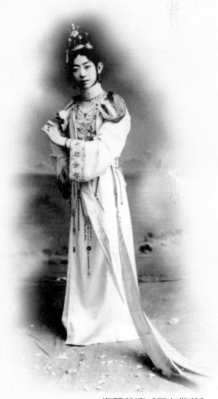

梅蘭芳演《天女散花》。

的演出。

白：這台戲都是專家演出，一定好看，我非常願意看。1987年我去上海看《長生殿》，妳正擔任團長，談談擔任團長的心得，我想是不容易的；崑劇的文學性能打動知識分子的熱情。

華：我是1985年當團長的，當時較缺團務經驗，只是一種直覺，一定要提高專業人員的積極性，充分發揮藝術人員的才能，盡量支持他們的創作活動。一個團的興旺，主要看它有多少好劇目及好演員。在這方面做了一些工作，增加了不少新劇目，但由於劇團人才濟濟，經費卻不足，所以還有不少好演員輪不到發揮的機會，這是最傷腦筋和遺憾的事了。

白：你們一年要演多少場戲？能完成嗎？

華：每年演八十五場戲。能完成，想點辦法就好了。

白：有那麼多觀眾？

華：觀眾是要培養的。我們也做了一點工作，如舉辦「每週一曲」，每星期日唱一曲，吸收一些愛好者來聽課及學唱，培養他們的興趣，還到各大學去講課和演出。

白：我有一個想法，據我的看法，崑劇的文學性很高，欣賞的層面主要是知識分子，我認為在大專院校培養觀眾很要緊的，是重要的一部分，應該到各大專院校去演出，在院校

鼓勵成立崑劇社，你們可以去指點。在台灣，京劇、崑劇的年輕觀眾很少，怎樣吸收年輕觀眾到戲院裡去，這是重要的課題。我認為台灣的郭小莊做得很成功，她能夠打動大學生的熱情，不辭辛苦，經常去大學講課、示範，和大學生打成一片，所以她的觀眾最多。

華：這經驗很重要。以後有機會一定要向郭小姐「取經」。

白：傳統戲曲要打入觀眾不是不可能。下面能否談談您個人的學藝經過，您的恩師是朱傳茗老師，他的表演風格和特點在哪裡？

華：朱老師的表演特點，是有大家閨秀的風度，手、眼、身、法、步講究準確的規範，動作優美，大方自然，表情不慍不火，恰如其分，他接觸的京劇藝術家比較多，如梅先生、言慧珠、李玉茹等，所以，能吸收其他劇種的優點，不故步自封。

白：據我了解，他是旦角裡的頭牌，妳的眼神表情非常好，眼神能罩住全場，這很重要，也很難。他是怎樣教妳的？

華：眼睛是心靈的窗戶，你心裡想什麼，看眼神就知道了，你注意觀眾看戲，首先看的是眼睛，所以眼神很重要。朱老師教我最主要的一點，就是眼神的收放運用，不要在台上傻瞪眼，必須做到欲放先收，欲收先放，而且眼睛裡要有戲，有內容，不能空洞，這樣眼神才能發光。

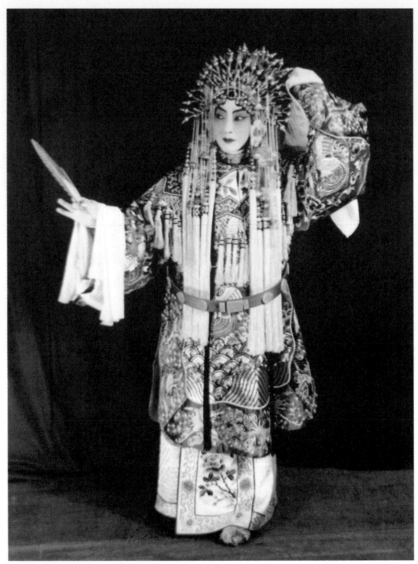

京劇《貴妃醉酒》，梅蘭芳飾楊玉環的扮相。

白：對表演藝術來說，眼神能掌握觀眾的情緒，這很要緊，妳演我的小說改編的話劇《遊園驚夢》，這套功夫使妳占了很大的便宜，妳一出場，眼神就有了戲，獨白時的眼神拋出去能掌握觀眾的情緒。

華：1988年演你新的話劇《遊園驚夢》，是我藝術生涯中的又一個高潮。感謝您給我這樣一個嶄新的藝術經驗，得益不淺。

白：妳演話劇《遊園驚夢》是崑劇藝術在跨行，崑劇藝術融進話劇裡去，在短短期間內，一下子改過來，改得那麼成熟，一點靈犀通，是個很聰慧的一個人。

華：在廣州演出前夕，幸虧您來參加排戲，否則還摸不到竅門。

白：我認為妳演的話劇，把崑劇的味道、身段、手勢，駕輕就熟地轉到話劇裡來，如妳沒有崑劇底子，就很難了。我對中國的話劇不算內行，我是玩票的，我對中國的話劇有批評，肢體語言不夠美，沒找到大方向，把西洋話劇照樣搬來。有中國味道是要在血液裡面的、骨子裡頭的，把中國傳統全拋掉，不是中國人的，不適合中國的味道，洋腔洋調。每一個民族的表演藝術都有絕活，代表整個民族最高雅的藝術，如義大利歌劇、日本的能劇、英國的莎劇、希臘的悲劇，每一個國家都有古典、高雅的戲，中國選擇什麼劇種代表呢？最能代表的是崑劇，它有四百多年的歷

史、藝術家的錘鍊，無論音樂、舞蹈都到了高雅的境界。我有個法國朋友班文干教授，在巴黎大學專門研究中國文學、戲曲，收集中國戲曲資料，建立一個圖書館。法國人最能欣賞的是崑劇，法國人修養很高，以他的看法，崑劇最能代表中國的「雅樂」。

華：聽了您這番話很高興，您是崑劇的知音，希望今後能給予崑劇更多的幫助和支持，讓它更加發揚光大。謝謝！

原刊於1990年9月7日／聯合報副刊

認識崑曲在文化上的
深層意義

白先勇訪「傳」字輩老藝人

白先勇／訪問
姚白芳／記錄整理

　　崑曲從明朝流傳至今已有五、六百年的歷史，可以說是「百劇之祖」。它是一門獨特優美的戲劇藝術，包含了文學、音樂、舞蹈、美術諸元素，又融合唱、唸、做、打等各種表演手段，在長期的歷史發展過程中，形成了完整而獨特的藝術形式。而在文學上來說，它又以明傳奇或元雜劇為底本，和中國歷史悠遠的韻文文學相結合，是這個長河中的一個支脈。

　　但是經過數百年的變革，時世異勢，崑曲曾數度面臨滅亡失傳的危機。最後一次幸虧在1921年的秋季，由愛好崑曲的

穆藕初等成立了「崑曲傳習所」，崑曲這一線命脈才得流傳下來。

　　現在大陸上碩果僅存的「傳」字輩老藝人：鄭傳鑑、姚傳薌，及當年以「一齣戲救活了一個劇種」策畫《十五貫》及飾演況鍾的周傳瑛（已逝）之夫人張嫻女士，隨同浙江崑劇團來台訪問及演出。我們希望由這次的訪談能讓大眾更普遍的認識崑曲的價值及其在文化上的意義，不能任由它失傳。

白先勇：去年我參與顧問的《牡丹亭》演出非常成功，而且觀眾之中很多都是第一次看崑劇演出的年輕人，他們看後深受感動、反應熱烈。這使我覺得我們確實是需要這種精緻的藝術，來涵養我們的社會，提升我們的精神層次。

俞振飛1992年身影。姚白芳／提供

　　的確崑曲曾有過「家家收拾起，戶戶不提防」的鼎盛時期，但由於各種原因它是式微了。國學大師俞平伯曾說：「崑曲之最先亡者為身段，次為鼓板鑼段，其次為賓白之唸法，其次為歌唱之訣竅……崑劇當先崑曲而亡。」戲劇如果不得落實於

白先勇與傳字輩老藝人鄭傳鑑。姚白芳／提供

舞台實踐，它將會走上消失及滅亡之途。

崑劇在最艱難的時候出了一個奇蹟：《十五貫》的演出成功救活了一個劇種。而當時演出《十五貫》的「浙江崑蘇劇團」，也就是這次來台演出的「浙江崑劇團」的前身。當年策畫《十五貫》及飾演況鍾的周傳瑛夫人張嫻女士也隨團來台，我們請她談談當時的情形。

張　嫻：崑劇到了抗日末期，日軍到處橫行，真愛崑曲的都艱難得很，假愛崑曲的也都逃走了。唱崑劇死的死，活著的也像孤魂似的飄盪。王傳淞是最早進入由朱國良主持的「國風蘇灘劇團」演戲，當時我們張家三姐妹還有我的小哥也都在這個班裡，我們這個班子也就是所謂的「家族班子」，但是不管多麼苦，大家死活在

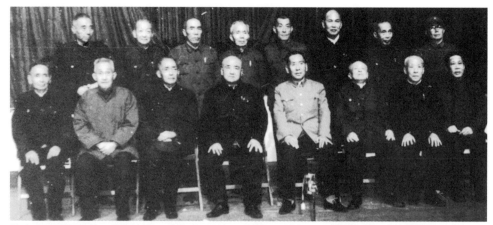

傳字輩老師們合影。後排右起：呂傳洪（丑）、王傳蕖（正旦）、周傳滄（丑）、姚傳薌（五旦）、趙傳鑣（白面）、薛傳鋼（淨）、鄭傳鑑（老生）；前排右起：倪傳鉞（老外）、包傳鐸（老生）、張傳芳（六旦）、周傳瑛（小生）、沈傳芷（小生、旦）、王傳淞（丑）。前排左一為方傳芸（貼旦）。周志剛／提供

一起。「國風」裡有好幾個家庭，大家拖兒帶女的一個都沒丟，有飯大家吃，有粥大家喝，有零錢分了花。雖然是成了所謂的「叫化班子」，但是我們這些老人馬都是同甘共苦到底的。

1955年11月間，當時省文化局長黃源來杭州看戲，我們劇團剛巧在演《十五貫》，他們看了覺得戲很好，希望能再加工整理及改編。後來我們成立了一個小組，由鄭伯永及導演陳靜等共同改編完成了《十五貫》的新本，由周傳瑛演況鍾、王傳淞演婁阿鼠，朱國良演過于執。在那年的春節期間，劇團進了上海，先在中百一店七樓的一個小場子裡演出，初一到初四場場客滿，後來才跌落了下來。黃源叫我們移至中券友好大廈去演，當時正在上海的中宣部長陸定一也來看戲，陸定一看了戲後決定讓《十五貫》進北京演

出。到北京演出後，造成了大轟動，劇場周圍都是想買戲票的人。本來我們劇團只打算演出二十天，後來又延長了二十天還是應付不了，結果從四月十日一直到五月二十七日，足足演出了四十六場，觀眾達七萬餘人次，真是「滿城爭說十五貫」！崑曲在舞台上又重新拉回了觀眾。

白先勇：張嫻女士是出身在「國風蘇灘劇團」，後來也和俞振飛同台演出過。這一次她和八十五歲高齡的鄭傳鑑老先生將在元月二日演出《販馬記》的〈哭監〉一折，這是「傳、世、盛、秀」四代同堂大會演，真是崑曲一次難得的大盛會。

我要再請教鄭傳鑑老先生，您住在上海比較久，是不是也常和俞振飛先生配戲？您本工是副末，但也兼擅老外和老生，人家稱您是崑劇界的麒麟童，您比較得意的有哪些戲？

鄭傳鑑：我常和俞先生配戲，像〈荊釵記・見娘〉。這是一個所謂「三腳撐」的戲，每次扮演王老安人的是華傳浩或是徐凌雲，扮演李成的都是我。這個戲要求三個演員配合緊湊，才見精采，如果一人稍弱，便會減色，我和他們合作都是極有默契的。

白先勇：崑曲代代薪傳，有些戲如果老師傅沒有及時傳下來，

就永遠失傳了。比如說〈療妒羹・題曲〉本來能演的就很少，現在獨得真傳的只有姚傳薌老先生；請問姚老先生，您是怎麼學得這些獨門絕活的？

姚傳薌：我們崑劇演員如果能轉益多師，技藝將會有很大的提升。我當年出科的時候唯有錢寶卿老先生一人尚會〈題曲〉，我在病榻前跟他學〈題曲〉，成為獨傳，但亦極少再演，後來我重新整理，教給了浙江崑劇團 盛」字輩的演員王奉梅，她曾在會演中演出受到好評。〈尋夢〉也是錢寶卿教我的，南京的張繼青又經過我的指導，現在這些中年演員也會〈尋夢〉及〈題曲〉了。

白先勇：這次浙崑來台，要在國家劇院連演六場，共演出25齣折子戲。浙崑的當家花旦王奉梅女士也隨「傳」字輩老人先行抵台，請教王女士，浙崑最拿手的有哪些好戲呢？

王奉梅：我們這次帶來的戲都很精采，如果說是比較有代表性的，就是汪世瑜的〈拾畫・叫畫〉及〈亭會〉，林為林的《界牌關》，還有我的〈折柳陽關〉及〈題曲〉、〈拾畫・叫畫〉是汪世瑜的拿手好戲之一，也是崑曲小生「三獨戲」之一，戲很冷、很難演得好。這是一齣獨腳戲，完全要用藝術魅力征服觀眾。汪世瑜擅演巾生，扇子功等得周傳瑛老師的真傳。我們這一次能

已故的傳字輩老師傅沈傳芷。
姚白芳／提供

傳字輩的崑劇藝人——王傳蕖。名字的「傳」
表示輩分，「蕖」為草字頭，表示學的是旦
角。蕭耀華／攝

到台灣演出，真是無限的高興，我們沒想到這裡愛好
崑曲的朋友這麼多，文化水平也比大陸高出很多，這
對我們鼓舞真是太大了。大陸最近這幾年拚命朝經濟
發展，文化藝術已吸引不了年輕人，大家都是「向錢
看」，這些高水平的藝術已漸漸失去了地盤，公家機
構也沒有太在意積極補助或培植。我們劇團演出時觀
眾常常不到五成，有時甚至更少。戲曲並不是少數人
的事業，崑劇的生命必牽繫於舞台和觀眾，觀眾人數
急遽的減少，是我們最大的擔憂之一。我是在1958
年從浙江戲劇學校招收到浙崑的，當時十三歲，坐科
六年，一畢業就趕上了文化大革命。文化大革命期
間，江青蓄意迫害崑劇，幾乎使崑劇絕跡，在文革期
間我被迫改唱越劇，但我心心念念的還是崑劇。
浙崑在1977年恢復後，我就立刻歸隊，浙崑這幾年
培植了不少新的人才，像林為林、陶鐵斧、張志紅

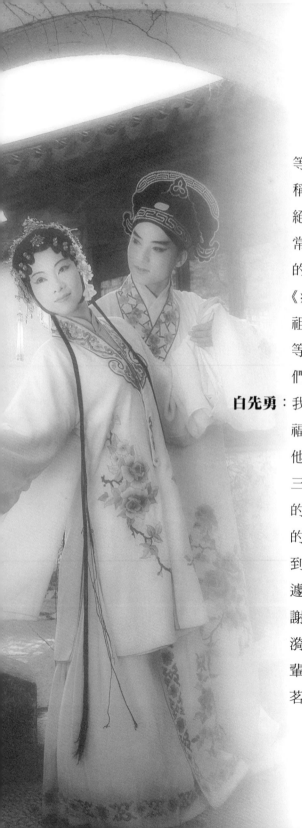

等。林為林有「浙江第一腿之稱」，《界牌關》是他的拿手絕活。浙崑保存的傳統劇目非常多，像明朝湯顯祖《紫釵記》的〈折柳陽關〉，明朝吳炳《療妒羹》的〈題曲〉及湯顯祖《牡丹亭》的〈拾畫‧叫畫〉等，歷代劇作家的心血精華我們都竭力保存。

白先勇：我從資料上知道，在清末「全福班」及稍後「崑曲傳習所」，他們能演出的劇目大約有四百三十二齣折子戲，但我聽浙崑的張世錚說，現在演員能演的、還有經常演出的，已經不到兩百齣了。能保存的戲碼急遽遞減，而老師傅也逐漸凋謝，像汪世瑜、王奉梅、華文漪、蔡正仁、張繼青他們這一輩受到俞振飛、周傳瑛、朱傳茗等「傳」字輩老人的薰陶，

能得到最完整的訓練，但在他們之後就很難有這樣的師資了。希望我們能讓這些優秀的演員有更多的演出機會，文化及教育當局能與他們合作；

「笛王」徐炎之及其夫人張善薌。
水磨曲集劇團／提供

或者教導學生薪傳崑曲的火種，或者留下完整演出的錄影帶，做一份最完整的崑劇資料，這些都是非常迫切的工作。宋詞、元雜劇的唱法都已失傳了，如果崑劇不及時搶救，也會在我們手上消失。前幾年我到南京講學，遇到名劇作家陳白塵老先生，他就非常激動的說：「大學生以不看崑劇為恥。」

的確崑劇更應該像日本的「能劇」那樣受到保護和重視；希望這次「浙江崑劇團」來訪，我們除了聽曲看戲外，能更進一步的認識崑劇在我國文化上深層的意義，及動手搶救這些祖宗寶貴的文化遺產。

原刊於 1993 年 12 月 26 日／聯合報副刊

傳字輩老師鄭傳鑑（右）和姚
傳薌（中），由浙崑的張世錚
陪同參加記者會。陳彬／攝

俞振飛先生（右）最後一次登台
演出《販馬記》〈團圓〉一折，
飾演趙寵。1991.4.9陳彬／攝

我的崑曲之旅

兼憶1987年在南京觀賞張繼青「三夢」

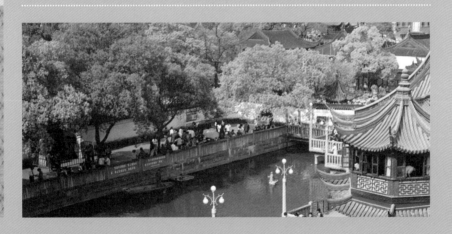

一

　　很小的時候我在上海看過一次崑曲，那是抗戰勝利後的第二年梅蘭芳回國首次公演，在上海美琪大戲院演出。美琪是上海首輪戲院，平日專門放映西片，梅蘭芳在美琪演崑曲是個例外。抗戰八年，梅蘭芳避走香港留上鬍子，不肯演戲給日本人看，所以那次他回上海公演特別轟動，據說黑市票賣到了一條黃金一張。觀眾崇拜梅大師的藝術，恐怕也帶著些愛國情緒，

景仰他的氣節，抗戰剛勝利，大家還很容易激動。梅蘭芳一向
以演京戲為主，崑曲偶爾為之，那次的戲碼卻全是崑曲：〈思
凡〉、〈刺虎〉、〈斷橋〉、〈遊園驚夢〉。很多年後崑曲大師俞
振飛親口講給我聽，原來梅蘭芳在抗戰期間一直沒有唱戲，對
自己的嗓子沒有太大把握，皮簧戲調門高，他怕唱不上去，俞
振飛建議他先唱崑曲，因為崑曲的調門比較低，於是才有俞梅
珠聯璧合在美琪大戲院的空前盛大演出。我隨家人去看的，恰
巧就是〈遊園驚夢〉。從此我便與崑曲，尤其是《牡丹亭》結
下了不解之緣。小時候並不懂戲，可是〈遊園〉中【皂羅袍】
那一段婉麗嫵媚、一唱三嘆的曲調，卻深深印在我的記憶中，
以致許多年後，一聽到這段音樂的笙簫管笛悠然揚起，就不禁
怦然心動。

　　第二次在上海再看崑曲，那要等到四十年後的事了。
1987年我重返上海，恰好趕上「上崑」演出《長生殿》的最
後一場。「上崑」剛排好《長生殿》三個多小時的版本，由蔡
正仁、華文漪分飾唐明皇與楊貴妃。戲一演完，我縱身起立，
拍掌喝采，直到其他觀眾都已散去，我仍癡立不捨離開。「上
崑」表演固然精彩，但最令我激動不已的是，我看到了崑曲—
—這項中國最精美、最雅致的傳統戲劇藝術，竟然在遭罹過
「文革」這場大浩劫後，還能浴火重生，在舞台上大放光芒。
當時那一種感動，非比尋常，我感到經歷一場母體文化的重新

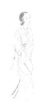

洗禮，民族精神文明的再次皈依。大唐盛世，天寶興亡，一時呈現眼前。文學上的聯想也一下子牽繫上杜甫的〈哀江頭〉、白居易的〈長恨歌〉：「人生有情淚沾臆，江水江花豈終極」、「天長地久有時盡，此恨綿綿無絕期」。等到樂隊吹奏起【春江花月夜】的時刻，真是到了令人「情何以堪」的地步。

從前看《紅樓夢》，元妃省親，點了四齣戲：〈家宴〉、〈乞巧〉、〈仙緣〉、〈離魂〉，後來發覺原來這些都是崑曲，而且來自當時流行的傳奇本子：《一捧雪》、《長生殿》、《邯鄲夢》，還有《牡丹亭》。曹雪芹成書於乾隆年間，正是崑曲鼎盛

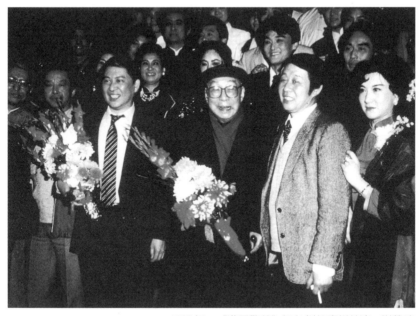

1988年，《遊園驚夢》舞台劇於廣州首演，謝幕時白先勇和演員、工作人員合影。右一為女主角華文漪，右二為導演胡偉民，中為崑曲大師俞振飛。

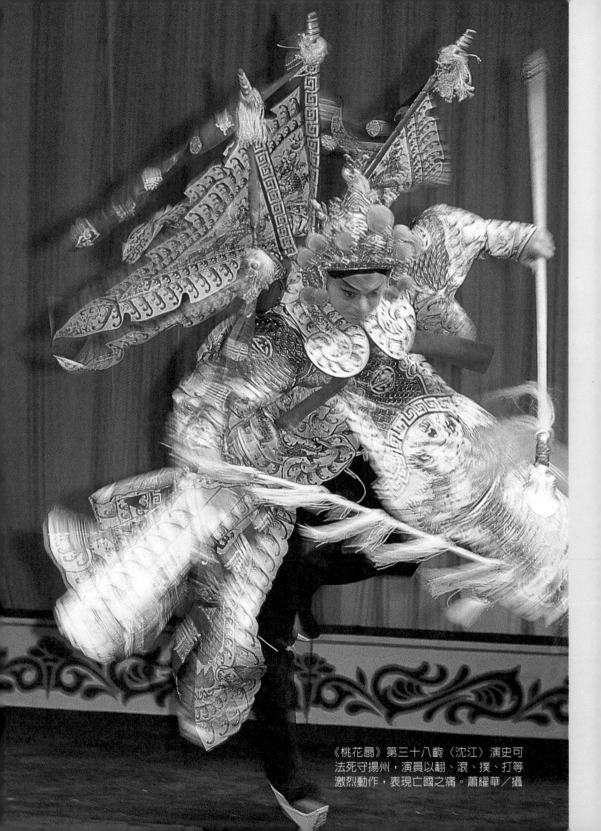

《桃花扇》第三十八齣〈沈江〉演史可法死守揚州，演員以翻、滾、撲、打等激烈動作，表現亡國之痛。蕭耀華／攝

之時，上自王卿貴族如賈府，下至市井小民，對崑曲的熱愛，由南到北，舉國若狂。蘇州是明清兩代的崑曲中心，萬曆年間，單蘇州一郡的職業演員已達數千之眾，難怪賈府為了元妃省親會到姑蘇去買一班唱戲的女孩子回來。張岱在《陶庵夢憶》裡，記載了每年蘇州虎丘山中秋夜曲會大比賽的盛況，與會者上千，采聲雷動，熱鬧非凡。當時崑曲清唱是個全民運動，大概跟我們現在台灣唱卡拉OK一樣盛行，可見得中國人也曾是一個愛音樂愛唱歌的民族。由明萬曆到清乾嘉之間，崑曲獨霸中國劇壇，足足興盛了兩百年，其流傳之廣，歷時之久，非其他劇種可望其項背。而又因為數甚眾的上層文人投入劇作，將崑曲提升為「雅部」，成為雅俗共賞的一種精緻藝術。與元雜劇不同，明清傳奇的作者倒有不少是進士及第，做大官的。曹雪芹的祖父曹寅也寫過傳奇《續琵琶》，可見得當時士大夫階級寫劇本還是一件雅事。明清的傳奇作家有七百餘人，作品近兩千種，存下來的也有六百多，數量相當驚人，其中名著如《牡丹亭》、《長生殿》、《桃花扇》等早已成為文學經典。但令人驚訝不解的是，崑曲曾經深入民間，影響我國文化如此之巨，這樣精美的表演藝術，到了民國初年竟然沒落得幾乎失傳成為絕響，職業演出只靠了數十位「崑曲傳習所」傳字輩藝人在苦撐，抗戰一來，那些藝人流離失所，崑曲也就基本上從舞台消失。戰後梅蘭芳在上海那次盛大崑曲演出，不過是靈光

一現。

南京在明清時代也曾是崑曲的重鎮。《儒林外史》第三十回寫風流名士杜慎卿在南京名勝地莫愁湖舉辦唱曲比賽大會，竟有一百三十多個職業戲班子參加，演出的旦角人數有六七十人，而且都是上了妝表演的，唱到晚上，點起幾百盞明角燈來，高高下下，照耀如同白日。歌聲縹緲，直入雲霄。城裡的有錢人聞風都來捧場，雇了船在湖中看戲，看到高興的時候，一個個齊聲喝采，直鬧到天明才散。這一段不禁教人看得嘖嘖稱奇，原來乾隆年間南京還有這種場面。奪魁的是芳林班小旦鄭魁官，杜慎卿賞了他一只金杯，上刻「艷奪櫻桃」四個字。這位杜十七老爺，因此名震江南。金陵是千年文化名城，明太祖朱洪武又曾建都於此，明清之際，金陵人文薈萃，亦是當然。

二

1987年重遊南京，我看到了另一場精彩的崑曲演出：江蘇省崑劇院張繼青的拿手戲「三夢」──〈驚夢〉、〈尋夢〉、〈癡夢〉。我還沒有到南京以前，已經久聞張繼青的大名，行家朋友告訴我：「你到南京，一定要看她的三夢。」隔了四十年，才得重返故都，這個機會，當然不肯放

過。於是託了人去向張繼青女士說項，總算她給面子，特別演出一場。那天晚上我跟著南京大學的戲劇前輩陳白塵與吳白匋兩位老先生一同前往。二老是戲曲專家，知道我熱愛崑曲，頗為嘉許。陳老談到崑曲在大陸式微，忿忿然說道：「中國大學生都應該以不看崑曲為恥！」開放後，中國大學生大概都忙著跳迪斯可去了。當晚在劇院又巧遇在南京講學的葉嘉瑩教授，葉先生是我在台大時的老師，我曾到中文系去旁聽她的古詩課程，受益甚大。葉先生這些年巡迴世界各地講授中國古典文學，抱著興滅繼絕的悲願，在華人子弟中，散播中國傳統文化的根苗。那天晚上，我便與這幾位關愛中國文化前途的前輩師長，一同觀賞了傑出崑曲表演藝術家張繼青的「三夢」。

張繼青的藝術果然了得，一齣〈癡夢〉演得出神入化，把劇中人崔氏足足演活了。這是一齣高難度的做工戲，是考演員真功夫的內心戲，張繼青因演〈癡夢〉名震海內外。〈癡夢〉是明末清初傳奇《爛柯山》的一折，取材於《漢書·朱買臣傳》，及民間馬前潑水的故事。西漢寒儒朱買臣，年近半百，功名未就，妻崔氏不耐饑寒，逼休改嫁，後來朱買臣中舉衣錦榮歸，崔氏愧悔，然而覆水難收，破鏡不可重圓，最後崔氏瘋癲投水自盡。這是一齣典型中國式的倫理悲劇：貧賤夫妻百事哀。如果希臘悲劇源於人神衝突，中國悲劇則起於油鹽柴米，更近人間。朱買臣休妻這則故事改成戲劇也經過不少轉折。《漢書·朱買臣傳》，崔氏改嫁後仍以飯飲接濟前

《桃花扇》裡的第七齣戲〈卻奩〉。蕭耀華／攝

夫，而朱買臣當官後，亦善待崔氏及其後夫，朱買臣夫婦都是極厚道極文明的，但這不是悲劇的材料。元雜劇《朱太守風雪漁樵記》最後卻讓朱買臣夫婦團圓，變成了喜劇。還是傳奇《爛柯山》掌握了這則故事的悲劇內涵，但是在《崑曲大全》老本子的〈逼休〉一折，崔氏取得休書後，在大雪紛飛中竟把朱買臣逐出家門，這樣兇狠的女人很難演得讓觀眾同情，江蘇省崑劇院的演出本改得最好（劇名《朱買臣休妻》），把崔氏這

個愛慕虛榮不耐貧賤的平凡婦人刻劃得合情合理，恰如其分，讓張繼青的精湛演技發揮到淋漓盡致。她能把一個反派角色演得最後讓人感到其情可憫、其境可悲，這不是件容易的事，這就要靠真功夫了。張繼青演《朱買臣休妻》中的崔氏，得自傳字輩老師傅沈傳芷的真傳。沈傳芷家學淵源，其父是「崑曲傳習所」有「大先生」尊稱的沈月亭，他自己也是個有名的「戲包袱」，工正旦。張繼青既得名師指導，又加上自己深刻琢磨，終於把崔氏這個人物千變萬化的複雜情緒，每一轉折都能準確把握投射出來，由於她完全進入角色，即使最後崔氏因夢成癡，瘋瘋癲癲，仍讓人覺得那是真

的，不是在做戲。《朱買臣休妻》變成了張繼青的招牌戲，是實至名歸。我們看完她的〈癡夢〉，大家嘆服，葉嘉瑩先生也連聲讚好。

　　在南京居然又在舞台上看到了〈遊園驚夢〉！人生的境遇是如此之不可測。白天我剛去遊過秦淮河、夫子廟，亦找到了當

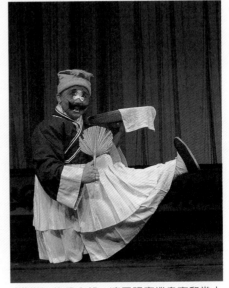

〈遊街〉的武大郎。演員張寄蝶身高和常人一樣，但是苦練的矮子功，使他真的像個三寸丁。蕭耀華／攝

年以清唱著名的得月
台戲館，這些名勝正
在翻修，得月台在秦
淮河畔，是民國時代
南京紅極一時的清唱
場所，當年那些唱平
劇、唱崑曲的姑娘，
有的飛上枝頭，變成
了大明星、官太太。

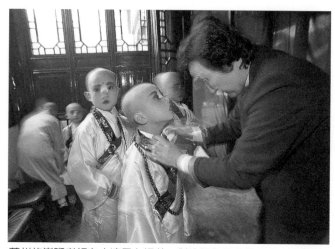

蘇州的崑班老師在小演員上場前，對他們作最後的叮嚀；他們要
演出小和尚的戲——〈下山〉。

電影明星王熙春便是清唱出身的。得月台，亦是秦淮水榭當年
民國時代一瞬繁華的見證。我又去了烏衣巷、桃葉渡，參觀了
「桃花扇底送南朝」李香君的故居媚香樓。重遊南京，就是要
去尋找童年時代的足跡。我是一九四六年戰後國民政府還都，
跟著家人從重慶飛至南京的，那時抗戰剛勝利，整個南京城都
漾蕩著一股劫後重生的興奮與喜悅，漁陽鼙鼓的隱患，還離得
很遠很遠。我們從重慶那個泥黃色的山城驟然來到這六朝金粉
的古都，到處的名勝古蹟，真是看得人眼花撩亂。我永遠不會
忘記爬到明孝陵那些龐然大物的石馬石象背上那種奮亢之情，
在雨花台上我挖掘到一枚脂胭血紅晶瑩剔透的彩石，那塊帶著
血痕的彩石，跟隨了我許多年，變成了我對南京記憶的一件信
物。那年父親率領我們全家到中山陵謁陵，爬上那 390 多級石

階，是一個莊嚴的儀式。多年後，我才體會得到父親當年謁陵，告慰國父在天之靈抗日勝利的心境。四十年後，天旋地轉，重返南京，再登中山陵，看到鍾山下面鬱鬱蒼蒼，滿目河山，無一處不蘊藏著歷史的悲愴，大概是由於對南京一份特殊的感情，很早時候便寫下了〈遊園驚夢〉，算是對故都無盡的追思。台上張繼青扮演的杜麗娘正唱著【皂羅袍】：

> 原來奼紫嫣紅開遍
> 似這般都付與斷井頹垣
> 良辰美景奈何天
> 便賞心樂事誰家院

在台下，我早已聽得魂飛天外，不知道想到哪裡去了。

離開南京前夕，我宴請南京大學的幾位教授，也邀請了張繼青，為了答謝她精彩的演出。宴席我請南大代辦，他們卻偏偏選中了「美齡宮」。「美齡宮」在南京東郊梅嶺林園路上，離中山陵不遠，當年是蔣夫人宋美齡別墅，現在開放，對外營業。那是一座仿古宮殿式二層樓房，依山就勢築成，建築典雅莊重，很有氣派，屋頂是碧綠的琉璃瓦，挑角飛簷，雕樑畫

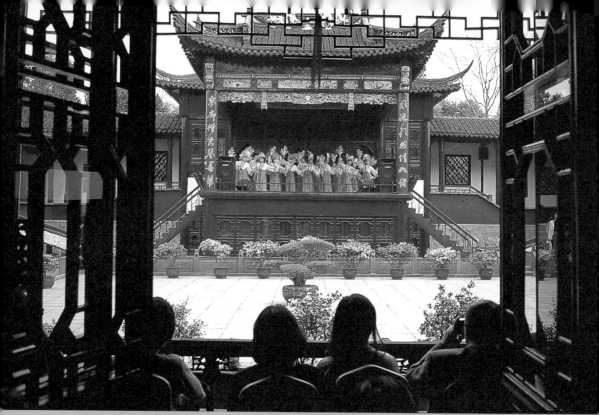

蘇州園林內的古戲台

棟，屋外石階上去，南面是一片大平台，平台有花磚鋪地，四
周為雕花欄杆。台北的圓山飯店就有點模仿「美齡宮」的建
築。宴席設在樓下客廳，這個廳堂相當大，可容納上兩百人。
陳白塵、吳白匋幾位老先生也都到了，大家談笑間，我愈來愈
感到周圍的環境似曾相識。這個地方我來過！我的記憶之門突
然打開了。應該是 1946 年的 12 月，蔣夫人宋美齡開了一個聖
誕節「派對」，母親帶著四哥跟我兩人赴宴，就是在這座「美
齡宮」裡，客廳擠滿了大人與小孩，到處大紅大綠，金銀紛
飛，全是聖誕節的喜色。蔣夫人與母親她們都是民初短襖長裙

的打扮，可是蔣夫人宋美齡穿上那一套黑緞子繡醉紅海棠花的衣裙，就是要比別人好看，因為她一舉一動透露出來的雍容華貴，世人不及。小孩那晚都興高采烈，因為有層出不窮的遊戲，四哥搶椅子得到冠軍，我記得他最後把另外一個男孩用屁股一擠便贏得了獎品。那晚的高潮是聖誕老人分派禮物，聖誕老公公好像是黃仁霖扮的，他揹著一個大袋子出來，我們每個人都分到一只小紅袋的禮物。袋子裡有各色糖果，有的我從來沒見過。那只紅布袋很可愛，後來就一直掛在房間裡裝東西。不能想像四十年前在「美齡宮」的大廳裡曾經有過那樣熱鬧的場景。我一邊敬南大老先生們的酒，不禁感到時空徹底的錯亂，這幾十年的顛倒把歷史的秩序全部打亂了。宴罷我們到樓上參觀，蔣夫人宋美齡的臥居據說完全維持原狀，那一堂厚重的綠絨沙發仍舊是從前的擺設，可是主人不在，整座「美齡宮」都讓人感到一份人去樓空的靜悄，散著一股「宮花寂寞紅」的寥落。

這幾年來，崑曲在台灣有了復興的跡象，長年來台灣崑曲的傳承全靠徐炎之先生及他弟子們的努力，徐炎之在各大學裡輔導的崑曲社便擔任了傳承的任務。那是一段艱辛的日子，我親眼看到徐老先生為了傳授崑曲，在大太陽下騎著腳踏車四處

奔命，那是一幅令人感動的景象。兩岸開放後，在台灣有心人士樊曼儂、曾永義、洪惟助、賈馨園等人大力推動下，台灣的崑曲欣賞有了大幅度的發展，大陸六大崑班都來台灣表演過了，每次都造成轟動。有幾次在台灣看崑曲，看到許多年輕觀眾完全陶醉在管笛悠揚載歌載舞中，我真是高興：台灣觀眾終於發覺了崑曲的美。其實崑曲是最能表現中國傳統美學抒情、寫意、象徵、詩化的一種藝術，能夠把歌、舞、詩、戲揉合成那樣精緻優美的一種表演形式，在別的表演藝術裡，我還沒有看到過，包括西方的歌劇芭蕾，歌劇有歌無舞，芭蕾有舞無歌，終究有點缺憾。崑曲卻能以最簡單樸素的舞台，表現出最繁複的情感意象來。試看看張繼青表演〈尋夢〉一折中的【忒忒令】，一把扇子就搧活了滿台的花花草草，這是象徵藝術最高的境界，也是崑曲最厲害的地方。二十世紀的中國人，心靈上總難免有一種文化的飄落感，因為我們的文化傳統在這個世紀被連根拔起，傷得不輕。崑曲是中國現存最古老的一種戲劇藝術，曾經有過如此輝煌的歷史，我們實在應該愛惜它，保護它，使它的藝術生命延續下去，為下個世紀中華文化全面復興留一枚火種。

原刊於 1999 年 11 月 21 日／聯合報副刊

與崑曲結緣
白先勇 vs. 蔡正仁

白：我跟蔡正仁先生有戲緣，1987年，在差不多過了三十九
　　年之後，我又重回上海，心情激動，勾起很多兒時的記
　　憶。但收穫最大而且影響我深遠的，就是看到了上海崑劇
　　團（以下簡稱上崑）他們第一次排演的《長生殿》，兩個
　　小時又四十五分鐘的劇本，那是比較完整的一個晚上可以
　　演完的本子，我看的時候正好他們演最後一場。

蔡：對，首次公演的最後一場。

白：很巧，剛好我聽到就去看了，因為我從小就喜歡崑曲，但

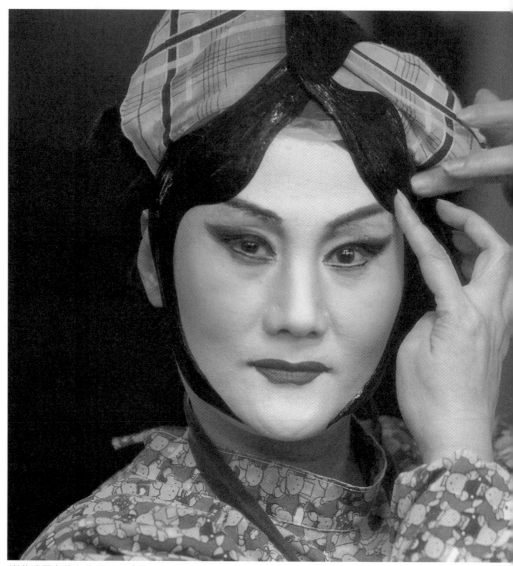

崑曲演員在後台化妝──貼片子，以改變臉型。蕭耀華／攝

是在外面看崑曲的機會不多，那次是很難得很難得的機會看到上崑的《長生殿》。幾乎三小時的精彩演出，戲曲效果對我的衝擊是不可衡量的。一演完，我站起來拍手拍了十幾分鐘，人都走掉了，我還在拍，那晚我非常非常激動，那是第一次看蔡先生的唐明皇，太好了，有驚為天人之感，華文漪跟他兩人相配，把大唐盛事、天寶興衰統統在舞台上演出來了，那種感覺實在是一輩子難忘。那是1987年的春天，五月我記得很清楚，我要走了，過兩天就要離開上海。

蔡：那個時候，他本不想公開他的上海之行，就是看了這個戲，他一定要跟我們見見面，這下就公開了。

白：我還意猶未盡，到後台去請教，跟蔡先生他們一夥，編劇、導

演，還有些演員，跟他們談這個戲，還和你們照相。

蔡：我印象很深，他到我們團裡一坐下來，就先把〈長恨歌〉的幾句詩唸出來了，我一聽，噢喲，是知音來了，感覺距離一下子就近了。打這次起，成了好朋友。他跟《長生殿》、跟上崑有緣。我有時覺得世界上的事情真是很有意思，如果他當時不知道這個消息，也許我們認識要推遲很多年，如果他晚一天聽到消息，我們演出結束，那他也看不到。

白：而且我還特別愛好，如果看了，就走了，也就沒有什麼了。我這個人是熱愛藝術，各種門類的表演、繪畫、音樂、文學，藝術層面達到某種境界時都讓我感動，那種感動，是美的感動。崑曲美，它是結合音樂、舞蹈、文學、戲劇這四種形式，合在一起合得天衣無縫。那樣完整的一種藝術形式，我要講一句，不要說中國的戲曲中少有，世界上，也少有。接下去講就很有意思了，這個緣扯得深了。後來跟他們談完了，我興猶未盡，臨時起意，說我做個小東，請大家吃飯，煮酒論詩，再繼續下去。在上海，那時候找個飯館不簡單的。

蔡：我們那個紹興路離開襄陽路的喬家柵很近，除了那兒，當時也沒有幾個吃飯的好地方。可是一到那兒，我傻掉了，全都客滿。哎呀，我想今天這麼一個好機會，找不到吃飯

　　的地方，這是很遺憾的。我靈機一動，想到了汾陽路的
　　「越友餐廳」，是上海越劇院辦的，他們的經理認識我們，
　　我馬上一個電話過去，問能不能給弄一桌，他說沒問題。
　　我很高興，可是我又很擔心，因為這個地方，我們都知
　　道，是白先生小時候住的地方。

白：是我的老家。

蔡：號稱「白公館」，當時我一聽，想會不會……

白：這太好了，也不是有意的。

蔡：真是很有意思，我是有點擔心，怕他觸景生情。

白：我心裡想笑啦，這下好玩啦，三十九年沒有回來，第一次
　　回來請客請到自己家裡面去，我真的很高興，但是我也不
　　知道他們知不知道，我也不講。

蔡：他以為我們不知道。

白：好玩得很，心裡有數，真是高興極了。就在一個小廳裡，
　　我小時候在那裡玩的，三十九年之後再請客請到那裡，請
　　的又是戲劇界的人，這人生真是太戲劇化了。我寫了篇小
　　說叫〈遊園驚夢〉，這下可真是遊園驚夢了。

白：三年前，台灣新象文教基金會，民間專門推展表演藝術的
　　一個團體，主持人叫樊曼儂，她對崑曲有特別的愛好，經
　　常不惜工本，邀請大陸的演出團體到台灣演出，樊曼儂女

《遊園驚夢》舞台劇於香港公演，與女主角華文漪合影。

士有台灣的「崑曲之母」之稱。三年前，上崑、浙崑、湘崑（湖南）、北崑、蘇崑（蘇州），五大崑班都被邀請了去台灣，演了十四天，盛況空前，可以說，在某方面這也是一個崑曲比賽。幾代的名角，統統上場，每個人都把壓箱子的功夫拿出來了。蔡正仁先生就把他最拿手的傢伙扛出來了，就是《長生殿》裡的一折〈迎像哭像〉。因為有很多名角，蔡先生這次是「卯上」了，那一次演出，哎呀，我是跳起來拍手的；我們的評分，那天是蔡先生的〈迎像哭像〉拿了冠軍。這齣戲是崑曲中考你功夫的，做功、唱功，一個人半個多小時的獨腳戲，要把歷史滄桑，唐明皇退位後那個老皇的心境：悔、羞、蒼涼、自責，這種複雜的心境統統演出來，演得觀眾如癡如醉。那是他的老師俞振飛先生的傳家之寶。

蔡：這個戲是《長生殿》後半部當中非常精彩的一折，主要是

描寫唐明皇逃到成都以後，因為楊貴妃死掉了，他心裡一直思念她，就讓人把楊貴妃雕成像，跟她生前一模一樣，把她供在廟裡，這個戲叫〈迎像哭像〉，是唐明皇看見楊貴妃的像以後觸景生情，聲淚俱下，然後就回憶。這個戲整個是一個演員連唱十三支曲牌，要唱半個多小時，而且沒有休息時間，一段唱下來，唸一句白，再連著唱下去，崑劇不像京劇有過門。我記得我剛學好這個戲演出時，簡直連換氣都來不及。崑劇由於成套曲牌，到最後的尾聲常常是最高腔放在最後，這就給演員創造了一個很大的難題，你沒有深厚的基本功，唱到最後你會聲嘶力竭，人家對你的好感美感，你這一聲嘶力竭就全都沒有了。因此要求演員始終以飽滿的情緒，要使聲音愈唱愈好，這個就難了。你整個的嗓音，通過幾段唱詞把感情淋漓盡致地揮發出來，這是非常重要的。

白：靠表演，靠一舉手、一投足，要把感情表達出來，獨腳戲一樣表演。

蔡：每次這個〈哭像〉演完，我都要花很長的時間才能緩過來。唐明皇當時這種心情，我是很投入地去體會，到最後，他說到什麼程度：我寧可和妳一起死，我死了以後還可以到陰曹地府和妳配成雙，如今我獨自一人在這兒，雖然沒有什麼毛病，可是我活在這個世上又有什麼意義。

這個皇帝唱出這種心情……

白：後來看到楊貴妃的那個雕像迎進去了——一下子，大家都
掉淚了，哈——因為說真話呢，看的人都有些水準呢，大
家都有自己的隱痛創傷，各懷心事，統統給你勾起來了。
我的很多文學界朋友，像施叔青、李昂，都是有名的女作
家，還有朱天文，看完了以後跑過來，「哎」我說，「你
們幹什麼，眼睛都紅紅的。」這些女強人跟我說：「哎
呀，太感動了，眼淚都掉下來了。」我記得演出終場時，
許倬雲先生，很有名的歷史學家，也喜歡崑曲，他就拉著
我的手說：「這個〈哭像〉演得太好了，表演藝術到這種
境界，我是非常非常感動。」好多人感動。海外還有一位
朋友說，看了《長生殿》，才知道什麼叫作「餘音繞樑三
日不去」，哈哈哈！《長生殿》這個戲是傳奇本子裡的瑰
寶，我覺得它是繼承〈長恨歌〉的傳統，這個大傳統從唐
詩、元曲一直到清傳奇，這一路下來，一脈相傳，文學上
已經不得了了；還在戲劇的結構方面，「以兒女之情，寄
興亡之感」，歷史滄桑染上愛情的失落，兩個合起來，所
以第一它題目就大。當然，你從歷史的角度來看，會批判
唐玄宗晚年怎麼聲色誤國，與楊玉環之間的愛情並不純
粹，這是對的。但是文學跟歷史是兩回事，我覺得文學家
比歷史學家對人要寄予比較寬容的同情。歷史是枝春秋之
筆，是非、對錯，都是客觀的，但人生是更複雜的，人生

真正的處境非常複雜,那是文學家的事。《長生殿》洪昇的關切還是在李楊之間的情,我覺得最精彩的下半部,是在楊貴妃死了以後,唐明皇對她的悼念,對整個江山已經衰落以後的一種感念。這後面是愈寫愈好,愈寫愈滄桑。到〈迎像哭像〉又是在蔡正仁先生身上演出來了。他在那兒,抖抖袖子,抖抖鬍子,就把唐明皇一生的滄桑辛酸統統演出來了,他一出來唸的兩句詞:「蜀江水碧蜀山青,贏得朝朝暮暮情」,氣氛就來了,那是唱作俱佳。我這一生看過不少好戲,那天晚上卻給我很大很大的感動,那是一種美學上的享受,難怪我那麼多朋友都「泫然下淚」。還有一位企業家的太太,是國文系畢業的,她看過《長生殿》本子,對李楊的愛情持批判態度,說不道德;而且,這位女士很堅強,她說她很少哭,但沒想到,看這〈哭像〉,居然感動得落淚。這裡有個標準,歷史的批判與藝術的感動,她說寧取藝術上的感動。那就是蔡正仁演得好,這個戲演得不好,對她來說就不能看,所以表演藝術就在這個地方了,詞很好,演得不好,差一點功夫,這個戲不能看。

蔡:沒什麼好看。

白:不能看的,你說一個老頭子在台上自艾自怨,唱半個小時,怎麼得了呢!那天晚上,他的一舉一動都是戲,那已經垂垂老去的老皇的心情,最後的感慨。那個時候恐怕有

六、七十了吧！

蔡：將近八十，因為他跟楊貴妃的時候已經六十多了嘛。

白：你看，老皇，把花白的鬍子抖起來，「唉──」嘆口氣，你那兩下真好，袖子抖一抖，「唉呀」，一切盡在不言中，起駕回宮。那麼一折，是唱服了。

白：我就跟樊曼儂女士商量，演一折不過癮，那個兩個多小時的《長生殿》在台灣也演過，也不過癮，那折子戲都濃縮了嘛！要把它排出來，排長一點。因為台灣的觀眾現在很有水準。我有一句話，後來常被引用的，我說：「大陸有一流的演員，台灣有一流的觀眾。」

蔡：我補充他一句，我一直有這個看法：不是說觀眾是靠演員培養出來的，恰恰相反，我認為演員是靠觀眾培養出來的。觀眾是水，演員是魚，一條好魚，沒有高水質的水存活不了，要麼死亡，要麼適應汙濁的水，自己也變成汙濁的魚。我們上海崑劇團去了台灣四次，四次去都是大型的演出活動，第一次是去演《長生殿》，在台灣最大的劇院……

白：不是在那裡，是在國父紀念館。

蔡：有兩千多、將近三千個座位。一看那個劇場我就傻掉了。太大了。崑曲從來沒有在這麼大的地方演過，我非常擔心演不下去。觀眾離開太遠，根據我的經驗，這麼大的劇

白先勇和崑曲名伶華文漪攝於美國家中花園。

場，肯定觀眾就很吵，氣氛就不好。還沒上台之前，在後台我還以為下面沒有觀眾，因為鴉雀無聲的。觀眾還沒來？可是一出去看，下面坐滿了，黑壓壓的一片，這個給我的印象非常深，在台北演出，你不要擔心有什麼BB機、手機的聲音，絕對是沒有的。觀眾欣賞藝術的這種氣氛，對演員的壓力反而增大，我覺得在台灣演出絕對是要把你所有的能耐全都發揮出來，不可能藏一點。

白：那時候有一些台灣觀眾飛到上海來看他們的預演。到了台灣以後，怎麼蔡正仁就不一樣了。台灣的觀眾要求高，你要是唱得不足、不夠，他會不滿。而且還有點麻煩，你們愈唱，台灣那些觀眾胃口愈來愈大，下一次你還要「卯上」，現在這樣的表演已經不足，你下次再來，我要你更好。

蔡：這就是高水準的觀眾促使演員不能隨隨便便，如果你經常在這樣的觀眾面前演出，那各方面的水準就會提高。

白：是這樣子的。因為崑曲在台灣已經確立了一個信念：這是一種非常精美高雅的藝術，來欣賞就得好好的聽、好好的看。台灣的崑曲觀眾有幾個特性，第一是年輕觀眾多，這很奇怪，不像京劇。平均年齡是二十到四五十歲這個年齡層最多，反而是六七十歲的人不多，這表示很有希望，大學生、研究生、年輕知識分子、老師、教授，許多許多人喜歡崑曲。

蔡：所以我說句實話，我們有很多戲在這兒已經久不演了，原因很簡單，就是知音不多，《長生殿》上下兩本，如果不是到台灣的話，我們就不可能排。這倒不是說這兒沒有好的觀眾，有好的觀眾，但是整個氣場不像台北那麼集中，給我留下那麼深刻的印象。

白：我想台灣的觀眾，年輕的、中年的知識分子，我們已經受過很多洗禮了，許多西方一流的藝術都到過台灣，都去看過了，芭蕾、交響樂什麼的，當然世界級的東西都很好，也提升了觀眾的層次，但我們總覺得有種不滿足——我們自己的文化在哪裡？自己那麼精緻的表演藝術在哪裡？崑曲到台灣第一次真正演出是 1992 年的《牡丹亭》，是我策畫的，把華文漪從美國請回台灣，還有史潔華，也是上崑的，從紐約請回去，再跟台灣當地的演員合起來演的。那是第一次台灣觀眾真正看到三小時的崑劇，是上崑演過的那個本子。那個時候，國家劇院有一千四百個位子，我宣傳了很久，說崑曲怎麼美怎麼美，提了七上八下的心，擔心得不得了，心想我講得那麼好，對華文漪的藝術我是絕對有信心的，但整個演出效果，觀眾的心我就不知道了。台灣觀眾沒看過這麼大型隆重的崑曲表演，只是聽了我的話，我說好，他們來看。等於押寶一樣，我的整個信譽押在上面。國家劇院連演四天，四天的票賣得精光，我進去看，大部分是年輕人，百分之九十的人是第一

次看。看完以後，年輕人站起來拍手拍十幾分鐘不肯走，我看見他們臉上的激動，我曉得了，他們發現了中國自己的文化的美，這種感動不是三言兩語講得清的。後來很多年輕人跟我講：白老師，你說的崑曲是真美啊。

蔡：其實嚴格講，白先生並不是從小就看崑曲的。

白：不是的不是的。

蔡：白先生小時候是崑曲很衰落的時期，那時是京劇的世界。

白：沒有崑曲，崑曲幾乎絕了。

蔡：快要奄奄一息了。我們是被一批「傳」字輩培養起來的。

白：不錯，我覺得最大的功德是把「傳」字輩老先生找了回來，訓練蔡正仁先生他們那一批。他們是國寶啊，是要供起來，要愛惜他們的。但是我們還是有個很大的很大的誤解，崑曲到今天之所以推展不開，就是這個問題，認為崑曲是曲高和寡，只是給少數知識分子看的，一般人看不懂，大

青春版《牡丹亭》劇照。
許培鴻／攝

謬不然。不錯，可能在明清時代，在崑曲沒落的時候，是
這樣；像《牡丹亭》、《長生殿》，詞意很深的，所以你要
會背、會唱，你才懂。但別忘了，為什麼崑曲在二十世紀
末、二十一世紀又會在台灣那麼興起來？我以為很重要的
是，現代舞台給了這個傳統老劇種新的生命。為什麼？有
字幕啊，你沒有藉口，說我看不懂。中學的時候〈長恨歌〉
大家都看過、背過，你能夠看懂〈長恨歌〉，就應該看懂
《長生殿》；第二，現代的舞台，它的燈光音響和整個舞
台設計，讓你感覺這個崑曲有了新的生命。

蔡：接近現代的觀眾，他感覺到了視覺上的美。

白：我在紐約也看過《牡丹亭》，現代的舞台，音響、燈光、
翻成英文法文的字幕，外國人坐幾個鐘頭不走。最近我碰
到一個翻譯我的小說的法國漢學家，叫雷威安，翻譯〈孽
子〉的，他告訴我，他把《牡丹亭》翻成法文了，因為他
看了之後受感動，就翻成法文了。聽說《長生殿》在大陸
有英文本子了，不知是楊憲益還是誰翻的。所以我就跟樊
曼儂女士講，《牡丹亭》可以整本演，《長生殿》那五十
齣重新編過，演四天、五天、六天，每天三小時，全本演
出來。這麼重要的一段歷史，而且我們有演員呢，上崑他
們有底子啊。

蔡：我要補充白先生說的，崑曲這個劇種，雖然目前我們劇團
不多，從事崑曲的人也不是很多，加起來也不過五、六百

人，但是這個劇種的藝術價值、文學價值，應該說在中國是最高的。

白：沒錯！

蔡：這是海內外公認的，也是我們的戲曲史、文學史上早就公認的，中國戲曲的最高峰是崑曲。可能因此就產生一個問題，人家說：啊呀，崑曲是曲高和寡。確實，它有曲高和寡的一面。但反過來講，崑曲也有很通俗的一面。

白：很通俗，這個大家知道。崑曲的小丑很重要的，像你們那個〈思凡〉、〈下山〉；還有重要的一點，崑曲愛情戲特別多，《牡丹亭》、《玉簪記》、《占花魁》，愛情戲很多觀眾要看。崑曲有很多面，它很複雜很豐富的，你那個《販馬記》很通俗吧。

蔡：通俗通俗。

白：講夫妻閨房情趣，很細膩，看中國人愛老婆疼老婆。

蔡：我小時候聽我們老師說，說崑曲中的小花臉、二花臉（白臉），或者大花臉，其中只要兩個花臉碰在台上，要把觀眾笑得肚皮疼。

白：崑曲的丑角要緊，非常逗趣的，一點不沉悶，觀眾真是誤解。我一直要破除這個迷信，說崑曲曲高和寡，我說崑曲曲高而和眾。在台灣演，有時候，整個戲院會滿的，觀眾看得熱烈極了。

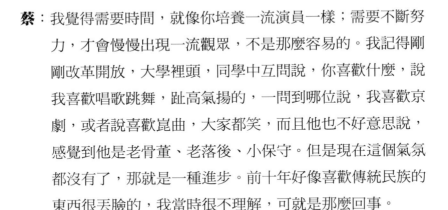

蔡：我覺得需要時間，就像你培養一流演員一樣；需要不斷努力，才會慢慢出現一流觀眾，不是那麼容易的。我記得剛剛改革開放，大學裡頭，同學中互問說，你喜歡什麼，說我喜歡唱歌跳舞，趾高氣揚的，一問到哪位說，我喜歡京劇，或者說喜歡崑曲，大家都笑，而且他也不好意思說，感覺到他是老骨董、老落後、小保守。但是現在這個氣氛都沒有了，那就是一種進步。前十年好像喜歡傳統民族的東西很丟臉的，我當時很不理解，可就是那麼回事。

白：西方人還不知道我們有那麼成熟的戲劇，《牡丹亭》真讓他們嚇一跳，他們不知道我們在四、五百年前已經有這麼成熟、這樣精緻的表演藝術，可以一連演十幾個鐘頭的大戲，還不曉得，最近才發覺。所以，這個衝擊很大。

蔡：特別是現在我們面臨加入世界貿易組織，這意味著真正的開放，非常深層次的開放，這就給我們每個中國人提出了一個新課題，就是我們既然開放了，就要顯示我們民族所特有的東西。你外面的大量進來，我也要大量的出去。

白：出去就選自己最好的出去，不要去學人家，學人家你學得再好都是次要的。當然你可以學西洋音樂、學西洋歌劇，可是你先天受限，你的身量沒有他那麼胖那麼大，你唱得再好，他們聽起來都是二三流的。從小生活的環境氣候不一樣，文化不同，你這個體驗不對，內心不對。

蔡：我把白先生的話衍生開來，我們作為中國人，能夠把崑曲一直保存到現在，我認為這個事實本身就非常了不起，要保存下去，發揚光大。

白：樊曼儂，台灣的崑曲之母，她本身是學西樂的，她是台灣的第一長笛，前不久在這裡的大劇院還表演過，她是什麼西洋的東西都看過了，我們看的也不少了。憑良心說，不是西洋的東西不好，人家好是人家的，他們芭蕾舞跳得好、《天鵝湖》好，那是他們的，他們的《阿伊達》、《杜蘭朵》唱得好，那是他們的，我們自己的呢？

蔡：我們可以花三千萬排一個《阿伊達》，我們為什麼就不可以花幾百萬排《長生殿》，把這個排出來，我認為它的意義要遠遠超過《阿伊達》。

白：我是覺得你排得再好的《阿伊達》，你在哪裡去排，你排不過人家的。

蔡：場面很大，而且主演都是外面來的。

白：等於借場地給人家演。唱義大利文，「啊——」，你哪裡懂，你一句也聽不懂。《杜蘭朵》北京那個戲我在台北看電視了，那個中國公主嚇我一跳，血盆大口，一個近鏡頭過來，誰去為她死啊。歌劇啊，只能聽，它沒有舞的。我去看一個《蝴蝶夫人》，普契尼的悲劇，唱到最後蝴蝶夫人要自殺了，那個女演員蹲不下去，半天蹲不下去，啊呀，我替她著急，一點悲劇感都沒有。我寧願回去買最好

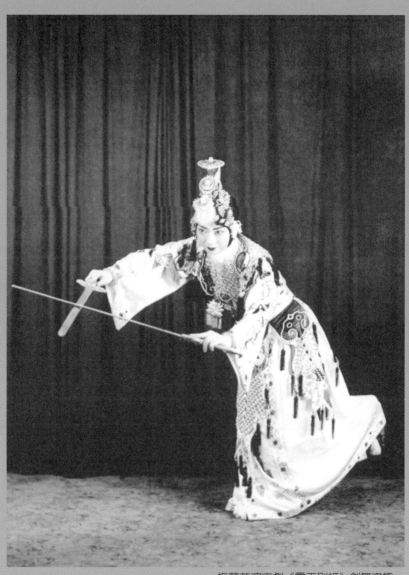

梅蘭芳演京劇《霸王別姬》劍舞姿態。

的 CD 聽，不要看，破壞我的審美。歌劇聲音是美透了，但是沒有舞；芭蕾舞美透了，但沒聲音，有時候你不知道她跳什麼，我們崑曲有歌又有舞，還有文學。歌劇的文學沒什麼的，唱詞很一般。

蔡：我現在感覺到一個民族要興旺，如果對自己民族的東西不屑一顧，那麼這個民族興旺有什麼意義呢？

白：興不起來的。我有次跟朋友談起，覺得我們這個民族最大的問題，是這麼多年來，從十九世紀鴉片戰爭以來，中國遭列強入侵，我們最大的傷痕，是我們對民族的信心失去了。失去民族信心最重要的一點表現，是我們的美學，不懂得什麼叫好、什麼叫美、什麼叫醜，這個最糟糕。

蔡：對，你已經把這個問題說到一個非常重要的領域裡。

白：你看我們傳統戲曲裡面的衣服，顏色設計得多美啊，我們怎麼不會去欣賞。現在歐美時興的又是灰的黑的，一點顏色也沒有。中國顏色很美的，我們的美學判斷丟掉了，糟了！所有的問題都出來了。

蔡：我有個感覺，自己是幹了四十多年的崑曲，我真的是深深體會到：有些藝術你一接觸它非常好，可是時間一多，就覺得也沒什麼，漸漸把它淡化了。崑曲很奇怪，沒有接觸以前，覺得好像很高深，但你一旦跨入門以後，就會覺得愈來愈美，簡直其樂無窮。而且，你看我唱了四十多年崑曲，可是我一聽到《牡丹亭》的〈驚夢〉、〈尋夢〉……

白：那一段我聽到心都碎掉。

蔡：它的旋律那麼美，你難以想像它美到什麼程度。我每次聽了以後，都要感嘆一番，我們的老祖宗在幾百年前就有了那麼好的曲子，這種藝術是會愈來愈使人著迷，而且愈來愈覺得裡面有廣闊的天地，覺得永遠學不完，這種藝術真是不太多的。

白：我要說句話，在國際上，中國表演藝術站得住腳的只有崑曲，不是關起門來做皇帝自己說好，要拿去跟別人比的。

蔡：這個我跟您有同感，我到德國、美國去，他們不知道有崑曲，一旦知道有崑曲，外國人絕對是感到很驚訝：怎麼有這麼精緻的藝術，而且他們能接受。兩年前我在德國慕尼黑，演了〈遊園驚夢〉、〈斷橋〉，還演了一個獨腳戲〈拾畫叫畫〉。當時我非常擔心，德國人怎麼知道我一個人在唱什麼，他們不要我們打字幕，說：你這樣一打字幕，我究竟是看字幕還是看你。他只要一個人，出來把劇情介紹一下，講三五分鐘，之後，我就上去一個人唱〈拾畫叫畫〉，又唱又作。很奇怪，凡是國內有效果的，下面全有。

白：德國的行家多，相通的啦，藝術到某個地方是相通的。

蔡：而我們現在青年中比較普遍存在著一種浮躁心情，很少有人能很耐心地靜下來觀賞一門藝術，或是來鑽研一門功課，他現在學功課也是比較重實用意義的。

白：都能理解，這有一個時間過程。現在是慢慢賺錢，然後幹

什麼呢？要欣賞藝術，要有精神上的追求。我想要有個過程，台灣要不是樊曼儂，我們幾個人大喊大叫，也不見得怎樣。我相信大陸也有有心人，大家合起心來，有這個力量。還有政府也要扶植，你看他們外國的芭蕾也好、歌劇也好，都有基金，因為這種高層次的藝術，絕對不能企望它去賺錢，或者是企望它去賺錢來養活自己，不可能的。

蔡：現在從政府的角度來講，他們也是比較支持的，特別是上海，咱們崑劇團的經費是絕對保證的，這一點應該說是已經做到了。問題是除了這個，這個很重要，還不夠。比如說，你怎樣讓更多的人來欣賞這門藝術，怎樣把這門藝術提高推廣，我講的提高還有地位的提高。

白：比如說，要在大劇院，在什麼音樂節、藝術節的時候，演全本的崑曲。

蔡：最關鍵重要的演出活動，就要有崑曲來參與。在日本，如果我把你請到劇場去看能劇，那你就是貴賓。

白：是這樣子，看能劇要穿著禮服的。

蔡：那麼對外國人來講，我今天到中國來看崑曲，是主人給我們最高的一種待遇。

白：對了，我贊成這個，崑曲應該是在國宴的時候唱的，因為它代表最高的藝術境界、藝術成就。

原收錄於《樹猶如此》（聯合文學出版）

白先勇與余秋雨論《遊園驚夢》所涵蓋的文化美學

姚白芳／記錄整理

　　白先勇生平接受過無數次的訪問，但在民國81年10月6日卻是第一遭訪談了也是第一次抵台開會、甫卸任的上海戲劇學院院長余秋雨，以下是他們兩位的對話。

拉緊文化的纜繩

白：我今天所要訪問的余秋雨教授是當今中國著名的文學理論
　　　家、美學家，也是戲劇學家。他所著的幾本書在中國的學

術界、文化界及知識界已產生深厚廣大的影響。我們非常高興余秋雨教授能到台灣來訪問，這一次余先生到台灣是因為《牡丹亭》的演出及參加「湯顯祖與崑曲研討會」而來。

我和余先生結的是崑曲之緣。第一次和余先生見面是1987年在上海看華文漪演出《長生殿》，第二次見面在廣州，我自己的《遊園驚夢》在廣州上演，余先生是我們舞台劇的文學顧問，這跟崑曲也有關係，第三次又在台北的國家劇院看華文漪演出《牡丹亭》。我想現在就從這裡開始訪談。

以余先生博大精湛的學問，而就我所能理解的幾個角度，請余先生發表一些言論給我們台灣的文化界、知識界有所教化。

我提出的第一個問題，依據我多年來與余先生書信交往，及從他的著作中發現，這個問題也是余先生很關切的一個主題。這是一百多年來中國知識分子所歷經面臨過的困惑與難題。這就是中國傳統和現代傳承這兩個因素如何結合起來？而在近代中國，傳統文化似乎特別舉步維艱，我們現在就由這次演出的《牡丹亭》講起。這個已經有四百年歷史的戲，呈現在二十世紀末的現代舞台，要現代的觀眾來接受；這個艱辛的傳承造成的原因，以及您看了這個戲

的感受和想法，請您從這個大主題講起。

余：好的。從崑劇講起當然很好，但在這之前我想講幾句有關
於白先生。

是這樣的，這是和崑劇的雅致有關的一個題目。

人們要瞭解一個人種、一個民族、一個地域，表面看上去
有好多好多因素，但是篩揀到最後剩下的就是文化因素。
譬如說，在我和白先生這三次見面交往之前；或者更可以
換句話說，在這更早之前大陸人民瞭解大陸以外的世界，
白先勇先生無疑是個很重要的渠道。而他所提供的是什麼
呢？他提供的是藝術化了的人生方式。這比任何地域資
料、政治資料和其他許許多多的資料更要完整更要深入。
這使大陸人瞭解外面的人是怎樣過日子，怎樣思考，怎樣
掉入自己情感的。這也可以倒過來說明我們現在來確認人
之所以為人的時候，最重要的是拉住一根文化的纜繩，如
果文化的纜繩拉不住的話，我們個人的自我體認和整個群
體的體認就很艱難了。從這個意義上說，我想像崑劇這樣
的藝術就是我們幾百年來直到今天甚至今後，中國人要自
我確認的時候，所要拉住的精神纜繩當中很重要的一條。
當然不是說全部都要拉住這一條，但這一條肯定是非常重
要的一條。因為這一條精神纜繩牽連到我們民族曾經有過
的輝煌，曾經有過的高度。可是到了現代以後我們不能強

迫今天現代的文化完全停留在已經有過的輝煌上面，如果停滯在過去，那就沒有新陳代謝無法往前走了，大概任何人都不會持這樣的保守態度。但是目前出現更多的情況是斬斷了傳統的現代。我不清楚台灣現在的情況是怎樣？而在大陸的文化界則往往有各執兩極端的情形；要麼是斬斷了傳統的現代，另一種則是用非常單純以極其悲哀的觀點覺得一切光榮燦爛都已淪喪而毫無希望，肯定最輝煌的時代是「過去」。

我覺得面對歷史這麼悠久的遺產和古代的文化，基本的心態應以多元的方式來保存它。所謂多元的方式有一種是原封不動的保存，我們是需要原封不動的保存一些東西，但是一成不變的保存在我們現代社會裡的存活率不大，那可以只是極少數，就好像博物館櫥窗式的保存。而第二種保存就像我們的《牡丹亭》一樣，經過適當的改變和整理，使它給現代觀眾具備了充分的可接受性。

第三種則是利用它裡邊的「美」來建造一些新一點的藝術格局，而這形式可能比《牡丹亭》更新一點。在我來這裡以前，我給上崑（上海崑劇團）作了一次專門講座；我認為這種創新的可能性還是有，就是要求現代創作者對於當時中國古典的某一些故事及文化背景的理解，而不只是完全抄襲湯顯祖的傳奇本子。所以這個新劇本的創造者要有

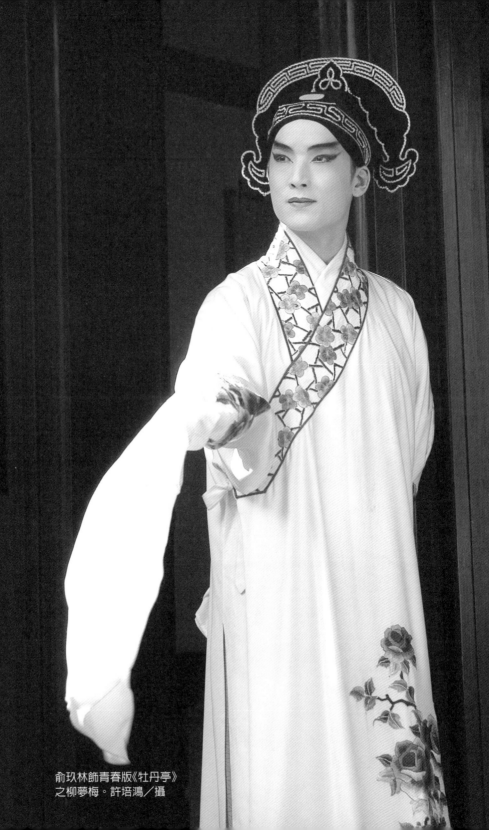

俞玖林飾青春版《牡丹亭》
之柳夢梅。許培鴻／攝

一些必備的條件，他必須要有相當程度的古典文學素養，以及對中國古代社會的通盤瞭解。

最後一種的保存就更奇特了，就類似白先勇寫《遊園驚夢》這樣，把原來的面貌以塊面的方式介入到一個現代作品。這種感覺像什麼呢？就好像現代的酒店裡突然的擺設一堂明代的紅木家具，而這個酒店最吸引人最值得驕傲的也就是這一堂紅木家具，其他的擺設與這一堂家具相比就黯然失色。所有建築家許許多多的啟發與構思都是從這裡引發出來的。我想白先生寫的《遊園驚夢》就像這個比方，它是一篇非常道地的現代小說，這是一點也不錯的，你很難說它是一篇古代小說。它的靈感，它的來源，它的出發點，它的背景都和《遊園驚夢》有關，都和對古典文化的感受有關。這種存活方式只有大家才能成功，能將古代和現代交融成一體，這不是一般人能做到的。現代的戲劇、電影及藝術作品當中往往出現一種古典美的斷片，這個古典美的斷片處於一種特殊的地位，凸顯這個古典斷片而使之極其美，讓現代的一般青年觀眾能完全接受。看上去只是順便品嘗到古典美的最後一道饗宴，由於這種方式的引進，使年輕的一代也慢慢的可以欣賞到古典藝術的全貌，這是非常重要的一著。但是這個藝術作品並非僅是手段或渡橋，它本身即是個完整體。我相信作為一個有非常悠久

歷史的民族之現代作家，他要完全擺脫文化負載或文化背景那是不可能的。如果說我們要拉回我們最深的情感最後的精神，那麼我們民族情感及精神的來源是不可能斬斷的，我們有我們自己民族的遺傳、背景和許許多多的「根」。如果全盤斬斷它那就會變成很造作，而只成了一種假象，不去連根斬斷才是真實的。所謂生命的組合就是這樣，無法改變。

剛才白先生講到的問題，看上去只是個藝術問題，但實際上也就像是我們這樣的一群人生活在現代，而要怎樣去處理生命方式的問題？總的來說，生活在現代而不是個現代人那是很可悲，但是斬斷了自己生命根源的現代人那種可悲不比前者小。

傳統文化的呈現方式可以多種多樣；這一個人現代成分可以多一點，那一個人古典成分可以多一些。這成分可以完全不一樣，但是古典與現代這兩者可以同時並存的。最恰當的比例應該怎麼樣，是無法硬開方子的，因為不同的生命形態可以有不同的組合。

情死情生話還魂

白：對的，我要再請問您一個問題，我們再回到這次上演的《牡丹亭》來講。依據我的體驗，從古至今的文學作品、

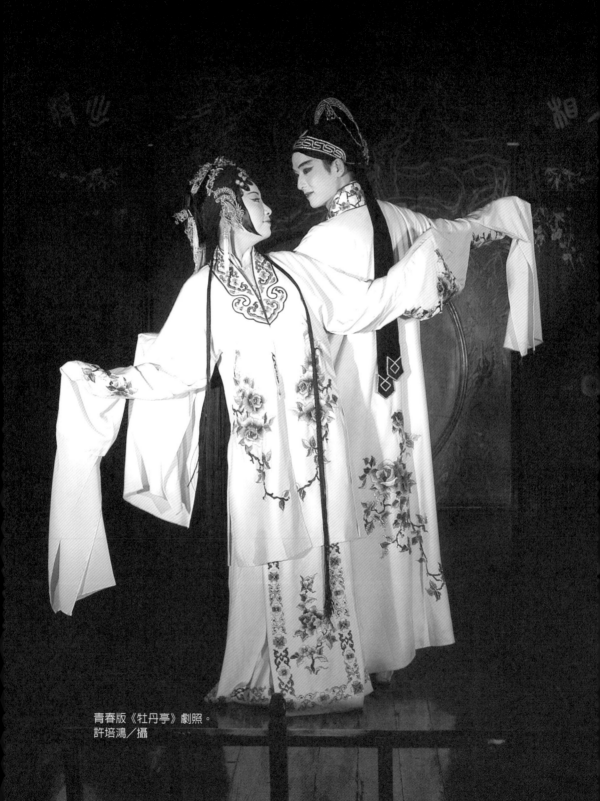

青春版《牡丹亭》劇照。
許培鴻／攝

戲劇作品、藝術作品能夠歷久彌新，不因時光流逝而褪色的即是其中的愛情，也就是所謂的「情」。有人表現纏綿愛情的心曲，可從唐詩、宋詞、傳奇或小說中充分體現，現代人表現愛情，以台灣來說就是流行歌，雖然淺顯通俗，但也是包含「情」。

這次我看了《牡丹亭》，有一個很重要的感受，剛才有一些朋友告訴我，他們是文化水平相當高的青年，包括有繪畫界、音樂界、文學界，他們在看《牡丹亭》時居然感動得掉淚，這個現象我非常感興趣。《牡丹亭》是個非常古典真正中國式愛得死去活來，最後還魂成眷屬的愛情故事。今天晚上的觀眾突然間發現原來中國有這麼優美表現感情的方式。華文漪（飾杜麗娘）的眼淚、舞蹈、身段、唱詞和高蕙蘭（飾柳夢梅）的癡情、憨厚、專注的表演感動了今天晚上國家劇院的觀眾；他們發現了中國人在古代表現愛情上原來是那麼美、那麼浪漫動人。請您說說這些現象在舞台上是怎麼解釋？

余：我想是這樣的，在文藝作品當中，情感表現方式有非常深也有非常淺的各種各樣，而湯顯祖非常巧妙的用了「至情」這個元素，這也表明它的情感和一般的表現方法不一樣。這不一樣在哪呢？一般創作者把情感僅僅作為是一種表現的手段；或者只是講個故事當中有一些情感，而湯顯祖的

《牡丹亭》則恰相反，一切都為著「情」為目的來考量，情是目的性的，不單是手段也不單是方法。而大部分的創作表現情的方式都只是方法或手段而已。《牡丹亭》把「情」作為目的性的終極，為了這個「情」，一切情節都可以圍著它轉，哪怕怪誕，哪怕不近情理，由於它是「至情」，任何觀眾可以忘卻它的怪誕及不近情理而接受「至情」本身。這個「至情」就內容方面是人類共通的，也就是屬於我們現在常講的終極關懷的範疇，而人活在世界上某種精神上的最高安慰，也就是這個「至情」。

剛才我們講到傳統民族性及現代性的問題，我想古今中外真正的傑作雖然它們面貌不一，但它們最重要的命題肯定是相通的，否則就很難成為傑作。而且這相通共象肯定是永恆的，所以古希臘的東西數千年後還是能震撼我們，莎士比亞也能讓我們震撼。現代的作品也不能例外，只要有人類在，這一層次的震撼會永遠流傳下去。而《牡丹亭》中某些震撼也屬於這個成分，也就是人類共通最珍貴的一部分。這種情感至高無上的狀況可以生、可以死、可以扭轉一切，所以這個情感已經不是一般的情感；它是帶有巨大目標性和深沈哲理內涵的，能統觀人為什麼要活在世界上這個基本命題。

這種至情再加上中國傳統古典美的表現方式，使得《牡丹

亭》出現了非常特殊的美。我們不能簡單的把《牡丹亭》看成過了時的表現情感之方法。它與《梁祝》式的愛情是截然不同的，固然《梁祝》這個故事也不錯，梁山伯祝英台為了愛也遇到一些波折，最後山伯為愛殉情。但這與《牡丹亭》一比較就是不同的兩回事。從來沒有一個作者像湯顯祖一樣，幾乎是以一個哲學家的眼光來面對人類終極性的情感安慰，這也就是「至情」。所以它能更久遠的震撼我們的心靈，我倒認為最震撼我們的地方已經和民族性沒有關係了，只要是人類，他們的情感必有互通之處，這也正是引發震顫之竅竇。

白：您講到這裡，我馬上要接下去。前幾年《牡丹亭》到法國公演，讓法國人看了如癡如迷，到了英國，英國人看了也如癡如醉。我想這就像西方的《羅蜜歐與朱麗葉》，《牡丹亭》就是中國的羅蜜歐與朱麗葉，但我們的故事卻讓她還魂，不像羅蜜歐與朱麗葉就從此死掉了，《牡丹亭》讓觀眾更高興更滿足。講到這裡，我要插一句，余先生是研究心理的專家，他寫了一本專書，對觀眾的反應沒有人比余先生研究更透徹了。您覺得今晚觀眾的反應是否就是他們被撥動了心底深處的那根弦？

余：我想大部分觀眾在看戲時，對「至情」部分只能有潛意識的震撼，也就是說這根心弦平常是很少被彈撥的，每個人

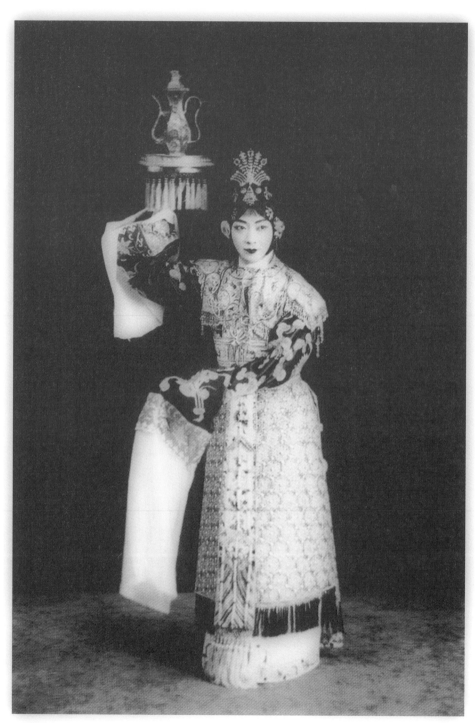

梅蘭芳演京劇《麻姑獻壽》，飾麻姑。

心靈深處都有這根弦，哪怕是沒有文化的老農民甚或村夫愚婦，他們都藏有這根心弦，一旦像碰到這種至情的作品時，他們那根久已沈寂的心弦就被彈撥了。剛才白先生說到《牡丹亭》和《羅蜜歐與朱麗葉》的關係；我想到這是湯顯祖蓄意的唱了一闋熱情洋溢的凱歌，在當時的明代「理學」瀰漫著整個社會，而他卻不顧一切的提出了與當時傳統規範對峙的「情」，「情」與「理」在當時是堅實對壘的。他以「情」統觀一切，認為宇宙人類最高層次就是「情」，有了「情」就一往而深，生者可以死，死者可以生。當然我們誰都不會相信這個故事是真的，但是誰都會被這個不是真實故事當中的至情所感動，所以這個情就比那些合情合理故事中的情更震撼人心，湯顯祖故意用荒誕的手法來驗證「情」的不可抗拒性。

白：這麼說「至情」是《牡丹亭》的內涵，但是崑劇很重要的一點是以「美」來引導「情」。如果沒有美就進入不了情裡邊，「情」也就變成可笑而孤立了。

然而崑劇如何成功的把「美」與「情」融合為一？就正如觀眾今晚是先被華文漪的舞蹈、眼神、唱腔吸引住，然後慢慢的投入進去，這是否是以「美」的外在形式與「情」的內涵相互調和？

余：先以外在的美引發內部的情，這是具有普遍性又有民族性的特點，就普遍性來說，「情」一定要有「美」來作為它

的外表。

白：哈……哈，我們也不喜歡醜陋的愛情。

余：因為這是人類對健康美的狀態的嚮往，它的內在與外在一定具有某種統一性；除了極少數作品曾用側面或反面的方式來表達特例外，一般來說總是有美麗的外表，就像社會當中人和人的愛可能一開始還是從外在「美」的吸引。而藝術首先也是以感性的美來震撼人心的。這一點對東方的中國藝術來說更是如此。它首先以感性的美來震撼人，而全面精神的美最終還是要沉澱到外部狀態當中。

所以崑曲從扮相、唱腔以文人種種的水磨功夫雕琢到最精緻的狀態，把情感美的一方面變成感性形態的呈現。所以我們今晚看這臺戲的時候，雖然稍有遺憾，但是整體的美是不可抗拒的。

那麼由「美」的引導進入到「情」，是不是美引進入了情之後就把美丟了呢？那當然是不能把「美」拋棄的，到了最後情與美緊緊的攏合在一起，這即是有「情」的美而僅非外表的「美」，也正是人們最樂意接受的。這二者的藝術組合帶有很大的民族特色，西方的作品在這方面要求沒有我們嚴格。

白：對，沒有那麼細緻，沒扣得那麼準。就像西方的歌劇只能聽不能看，芭蕾只能看沒得聽。中國崑劇對形式的要求已

經達到最完整的地步。我再加一句,您的論文提到崑曲是中國戲曲學的最高範型,據我個人看傳統戲劇的經驗,從來沒有其他劇種的愛情故事能讓我這麼感動。像《牡丹亭》這麼讓我感動的,我從未在別的劇種中有過相同的經驗。是不是崑劇的形式已美到極致的地步,而把愛情揉到化境?崑劇的內涵與形式已經達到這一點?

余:我想有幾個原因讓您那麼感動。除了形式與內涵高度結合外,更因為您是高層文化人,而湯顯祖是他那個時代最高水平的文化人,他能用當時中國最高的文化方式樹立這種情感與美的過程,這是特別能使後代的高層文化人真正感動。我相信這個故事如果給文化層次較低的觀眾看,那感動的程度一定遠不如您,這是肯定的。因為情感與美的昇華是和文化品味有關係的,所以無論是情感也好或美也好,它的昇華過程有等級的不同。在一個普通社會,它是有等級的不同,否則的話,文明與不文明就沒有差異了。崑劇在當時是最高的文明,這個最高文明直到今天也和我們還有相通之處,所以不僅白先生還有高層文化人看了都會被感動。這真要感謝湯顯祖啦!

開到荼蘼花事了

白:您對崑曲的肯定,確定它能撥動人們靈魂深處的心弦。您

著的《中國戲劇文化史述》一書中，您舉了《牡丹亭》、《長生殿》、《桃花扇》為例，您對這三部傳奇評價很高。您是否認為這三個劇是能代表明末清初最輝煌的作品，也就是中國的傳統已經到了非常成熟的階段，可以說是快要到唱「天鵝之歌」的時候了，那種蒼涼的味道特別餘韻繚繞，您是否也有這種感覺？

余：以中國戲劇文化來說，這三部作品是充分成熟的作品，充分成熟也就意味著凋謝的來臨。這幾個劇本可以成為中國傳統文人的精神代表，如果沒有這幾個戲裡邊所表現的滄桑感、興亡感、使命感、孤獨感及對情的執著、對死亡的追求，嚴格意義它很難成為道道地地中國傳統文化的標的。我認為這是文化精神的大聚會，它們的地位非常崇高。這也有對比，可能有很多戲劇學家會不同意，我這對比方位不比其他，只能與元雜劇比。元雜劇裡邊也有一些非常漂亮的作品，譬如

說《西廂記》；也有非常強烈的作品像《趙氏孤兒》、《竇娥冤》等都是非常鬱悶和憤怒的作品，王國維且認為元雜劇有悲劇在其中。但是真正能正常反映中國文化形態的，則是跟在元雜劇後面的這幾本傳奇。

白：您這些話我再同意不過了。雖然我看《竇娥冤》不錯，《西廂記》也很美，但是前面舉的那三部傳奇，當我看完後給我的餘韻卻是回味無窮，是其他作品所不能比的。

您這部《中國戲劇文化史述》從戲劇最原始的狀態一直敘述到晚近的話劇，您追索邈遠的戲劇文化蹤影、背景及流變。您提到中國戲劇有兩種表現方式，一種是寫意方式，另一種則是詩化的出現。因為我們是詩的民族，而崑曲正

崑曲《西廂記》，梅蘭芳飾紅娘（中），姚玉芙飾鶯鶯，姜妙香飾張生。

融入了詩的美。詩化也正是我們民族的特色，甚至與繪畫、書法都很有關係，戲劇更是我們民族「美」的表現。您是否能把中國戲劇這兩種的表現方式與西方比較寫實和講究戲劇衝突的手法來做比較？

余：中國的戲劇與西方如希臘或印度相比，它發生得較晚，而晚的重要原因則是中國的詩歌太發達了。詩的時代綿亙太長，詩與戲是相當矛盾的。泰戈爾曾說：「我寫詩的時候不能寫戲，寫戲的時候不能寫詩。」一個人是這樣，整個民族也是這樣。但是詩的民族也有相當大的好處，一旦當它形成戲劇時，詩就作為戲的靈魂進入到底層。

儘管西方也有比較空靈詩化，如莎士比亞的作品等，但還是客觀的描摹寫實與強烈激情洋溢的作品居多。

白：當年在五四新潮時，舊傳統成為眾矢之的，甚至連梅蘭芳的光芒及四大名旦的聲勢也躲不過傅斯年等的攻擊。這是否意味著一代急迫興起的新思潮，有時也會淹沒審美的感性？

余：是的，有時為了實現一個主觀的目標，為了攻破幾個堡壘，會把不應該傷害的東西也傷害了，往往對事情尚未瞭解就先採取攻擊。而且這種攻擊演變成一種時髦，譬如說魯迅把梅蘭芳說成是「梅毒」，我想這是非常明顯的片面。

白：我們這些二十世紀的中國人一直在古、今、中、外之間踟
　　躕，甚至兜圈子。我們從事的藝術創造真是一件艱鉅的工
　　程，在進行過程中又常常有突兀尷尬難與「美」吻合的狀
　　況產生。但是我們又不能棄擲掉「傳統」，使「現代」成
　　了無根的遊魂。

　　您認為一成不變的恢復傳統是不可能，但怎麼將傳統與現
　　代調融渾成一體，這也是一個很大的課題。以舞台劇來
　　說，現代方式的話劇是不是已經開始了新的方向？

余：是的，新的舞台劇已經開始在著手做了，而且以各種不同
　　的實驗方式進行。總的來說，可歸納二種方法，一種是形
　　態上採用寫意的本質，另一種是從精神上汲入寫意的本
　　質，但這就更難瞭解，因為這是更高的層次，這需要對文
　　化有很深厚的修養。在形態上，妝點比較容易，現在已經
　　有很多話劇採用了各式各樣的臉譜、馬甲，還有一些程式
　　化的動作，加入了這些，他們認為這比一般的話劇更有表
　　現力。從精神層次引進的不多，但確實也有劇團在進行。

顫動的手吶喊的心

白：我們再往下進行提問一些大題目。余先生寫了一本書叫
　　《藝術創造工程》，此書在中國大陸出版時造成了很大的轟
　　動，我想它能造成了如此的轟動有幾個原因。中國大陸一

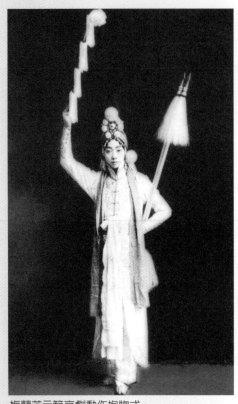

梅蘭芳示範京劇動作抱物式。

下子出現了一本概括美學與文學理論且具有突破指引性的書，在各理論諸家著作繽紛雜陳之下，《藝術創造工程》一出還是放出了輝光。我們看了此書後，更肯定知道文學的本質是該如此。余先生用屬於他自己非常獨特的語碼、非常綺美的文字，優雅的將感性與理性結合起來。這雖然是一本理論性的書，但因為它的文字圓柔不生澀，很容易就讓讀者登入文學的殿堂之中。這是非常不容易的，它的確是引領我們進入美哉殿堂的功臣。

我現在就從這本書提出幾個問題。《藝術創造工程》分四章。第一章叫〈深刻的遇合〉，這是個楔子，我想余先生自己是一位創作家，所以他對從事創作的人有一種深切的同情，因為他同時也是一位實踐家，能體驗到創作的艱辛

和神秘，創作之中是有幾分神秘的。第二章〈意蘊的開掘〉，它講到文學大致可分內容及形式，這一章講的是內容方面。第三章〈形式的凝鑄〉講文學的各種形式怎麼去表現內容。第四章是結論〈宏觀的創造〉。看了這本書後，我受益很大，很多我自己在創作時沒有想到的東西，余先生都提出來觀照一番，這對我的啟發很大。

我想和余先生談一談書上這些。在〈意蘊的開掘〉這章，您提到人生況味這四個字，人生有各種不同的遇合，不同的解釋。在文學中能夠表現「人生況味」的您都給它很高的評價，我希望聽聽您的意見。

余：我看過許多文學藝術作品，它們之所以不好之所以沒救，有一個非常重要的原因，是因為它們離開了藝術的本位，這不一定只是指外在的形式。以內容而言，首先它的出發點就錯了。在一部作品中，如果只是講社會學上或軍事學上甚或法律、道德上

梅蘭芳演京劇《紅線盜盒》。

的問題，就往往使得作品板滯、僵化而流於貧薄，這些都是不對的，它們不能成為一部好作品。在經驗許多不成功的作品之後作比較，再回頭看古今中外所有成功的作品，它們最動人之處就是寫出人生的況味，品嘗出人生的味道。

再譬如說《紅樓夢》，您可以做多種解釋，你說它是影射歷史也好，您說它提供好多社會學上的東西也是，但是它最打動我們的卻是「人生」這個大主題。所以我相信不管藝術發展到什麼程度，它的中心命題永遠離不開人生。在作品裡如果只是提出了社會學上或政治學上的問題，大多數的觀眾、讀者是無法認同的，唯一有一點能和所有的讀者及觀眾認同的即是「人生」。

世界上有好多東西都是可以分工的，有些東西我們可以交給法學家，有些東西可以交給科學家，有些可以交給社會學家，唯獨把「人生」的問題交給我們的作家。當然哲學家也研究人生，但是哲學家研究的人生是對人生的理性概括；而藝術家研究的人生是自己和別人去品味人生。我講的「況味」就是指這個意思，用品味、品嘗來貼近人生。當時我提出這些觀點時好像有些冒險，因為我有的作品還不是那麼多，但是據我看只要是不好的作品、沒救的作品，都是在「人生」這個關目上栽跟頭。

再譬如說，作品裡寫一場歷史上有聲有色的大戰，不管哪個勝哪個負，把戰爭描述得多麼激烈也不會是一部好作品，再緊張再有懸念也不會是一部好的藝術作品。只有把作戰這兩方面的將軍作為非常普通的人，而看這一場戰爭在他們的人生過程及人生架構當中起了多大的作用？然後看他們在度完這生後留下些什麼跡印？這場戰爭和他的妻子及他的家人之間的關係產生怎樣的周旋、波折？或是在他的人生色彩上增添了什麼？能寫出這些才能算有價值。如果不能進入到這一點，哪怕是從表層看起來寫得非常輝煌，那也不能算是有深度了不起的作品。有非常大量的藝術作品可支持我上面的觀點；這當然不是我自己的寫作經驗，這些都是我的閱讀經驗和觀看經驗。

白：您舉了好多的例子，不光是文學還有電影、戲劇等，我非常同意您的看法。在您的《藝術創造工程》第三章〈形式的凝鑄〉中，您曾提到這幾十年來我們的新文學新文藝，很遺憾的往往忽視了意蘊與形式緊密結合的重要性。

余：如果一件文學或藝術作品不能把它要表露出來的東西變成有效的形式時，那麼我覺得它就還沒有資格稱為一件藝術作品。就我瞭解所及，以白先生的小說為例，您肯定是把這兩件事串聯在一起。當你尚未肯定掌握形式時，那麼你的意念根本無法進入到創造。

「形式」不僅止是指情節或語法；就以您的小說〈永遠的尹雪艷〉為例。穿著一襲白衣的尹雪艷永遠不老，時間這個殺手不能在她身上留下任何烙痕，「人若有情人亦老」，她因為「無情」所以不老，因為她的無情反襯出其他眾多生而「有情」的脆弱，這中間也陪襯出一整段的歷史滄桑。像這樣的作品不可能在沒有「人」這樣的形象中被凝鑄；又舉一個例子來說，我認識許多有名的導演，當他們進入導戲時，腦中首先出現一個場面，然後再分析這個場面如何化解而銜接它的前因及後果。白先生的小說也是這樣的，他不是從意念出發進入創造，而是從一種形式感覺出來。

其實內容方面，尤其是人類的內容有好多是重複的，太陽底下已經少有新鮮事了。有一位法國女作家曾說過：人類到了十八世紀十九世紀初，一切最重要的問題都已經寫光了，很難再創造些什麼更新的題目；我們總是在寫人類永久性的問題，因此非常重要的一點，就是要尋找出一個極其美的形式來表現人類永恆性的共象。

白：余先生學貫中西，他對西方的作品也有很深刻的研究。
有個現象在台灣1960年代發生過，1980年代在大陸又興起，就是西方的現代主義文學、戲劇、藝術、音樂作品等

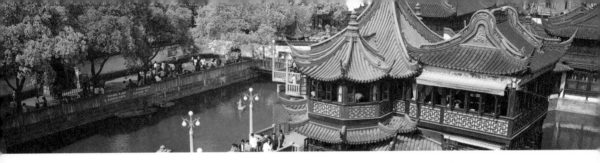

對中國文化界發生很大的衝擊；而台灣在1960年代，我們這一輩的人已受過它的洗禮。那時候有人說我們是受到歐風美雨的霑溉而產生崇洋心態，但我卻認為不是，如果是崇洋那也只有一個很短的時期，我們之所以認同而形成風尚，是因為現代主義對我們當時的心態有一種很深的契合。在1987年我到中國大陸去訪問，我發現我們以前走過的道路，如今中國大陸的學界也如癡如狂的在履踐。請您就這個問題，把您研究所得告訴我們。

余：瞭解現代派甚至普及現代派對中國大陸是需要的，且是件好事而絕不是一件壞事。我認為文學也好，藝術也好，最後那些問題都是人類共通的，所以人類在往前走的過程當中，無論文學或藝術只要有新的推進新的表現，任何一個健全的民族都不應該對它們陌生；一個對異邦同行非常重要的步伐完全感到陌生的民族，在現代這種日新月異的環境中，是不可能有健全的文學和藝術產生。開闊的胸襟、遼遠的視野是必須的，有了廣角的國際視野後，才能更確定我們自己的文化方位，能全盤瞭解國際上的脈動，才能發揮我們自己的真正魅力。

就這一點我可以舉個例子，在上海外面長江口上有個崇明島，我曾經去玩過。裡面有好多好多老人一輩子沒有離開

過這個島，他們對島上的一草一木瞭如指掌；另有一批人，則漂洋過海，去到島外的大千世界之中，他們甚至還遍訪了許多與家鄉島嶼相彷彿的其他島嶼。那麼試問，這兩種人中，究竟哪一種更能把握和述說小島的真實情況呢？初一看，是前一種人，他們不是為之而耗盡終生了嗎？前一種人說的有關這個小島的種種情況，未必有什麼偽詐之處，卻很有可能與島外情況相雷同。他們會說這個島上春華而秋實，夏炎而冬寒。誠然這也可說是真實，但不是真實的發現，說了半天，這個小島的真實情況，還是令人惘然。後一種人則不同了，他們會指給你看只屬於這個小島而不屬於其他地方的一切，對於那些處處皆有的事物，他們也能揭示出在這個小島上的特殊組接方式，人們只能從這樣的述說中發現這個小島，把握住它的真實。

所以我們瞭解自己的中國文化也就像這樣，要瞭解真正的中國傳統是什麼，必須先要知己知彼，瞭解最新的國際脈動、國際視野。我曾看過一些完全不瞭解國際文化的人來談論中國文化，那簡直不知所云，說來說去總是那幾個老辭彙，這幾個老辭彙套在任何一個國家中都是一樣而且是重複的。所以身在廬山是看不見廬山，只有跳出廬山外才能遠看成嶺側成峰。這二者是相互矛盾；所以需要具備有國際視野，但也不能在國際洪流當中迷失，若迷失了自身

的所在，還是會找不到自己文化的根源。

現代主義在中國大陸已經成了很強烈的衝擊源，表面上看起來「古典」已成為「現代」的敗將；但是我們最終的目的只是要借助外力把原有的視野擴寬。當年在五四新文化否定傳統文化時，這些人口口聲聲說他們是代表國際最新的潮流、最新的文化力量，如傅斯年、胡適之等。當時的氛圍，現代洋派已籠罩全局；新人物採取的是「以華制華」，而我現在卻要用「以洋制洋」，也就是前面所說的知己知彼。真正瞭解國際新走向、新思潮後，才能回過頭來以正常的心態來調理古今中外的事物。

大概像白先生就是比較好的例子；他出身在外文系而且常年在美國任教，我相信只有這一類的人才能真正比較像樣的保存中國傳統文化，而不是一些對國際新潮流毫不理解，只是盲目激烈的人能維護古典文化。中國大陸在最近就曾有一些人出了一個傻點子，他們提出要中國二百多個劇團，把明、清傳奇每個劇目都演一遍；如果真的演下來，那真是魚龍混雜、泥沙俱下，觀眾真是要倒盡胃口，崑曲恐怕就從此滅亡了。

當年梅蘭芳聲名正盛時，他周圍就有好多對古典及現代文化思潮皆十分瞭解的清客，如齊如山或許氏兄弟，他們確實具有現代文化素養，他們知道哪些戲還能在二十世紀存

活，而哪些則不能，所以這才能更相得益彰的造就梅先生。

白：就正如您講的，中國傳統文化已經在五四時被打得一敗塗地，只有照那些沒有突破性的老藥方是不能起沉病的，而要兼容中西，整個文化才能起死回生。

悲金悼玉紅樓夢

白：我們再回來講《紅樓夢》，您說賈母這個角色，她替寶玉選寶釵而不是黛玉，這正是《紅樓夢》這部作品最高明的地方，因為它寫得合情合理，現實種種的因素，賈母非選寶釵不可，而造成一個必然的悲劇。

余：我想《紅樓夢》是許許多多自然人生的組合，因為它道出了人生的況味，才會引起我們的共鳴而流連不捨。它確定不是像一般紅學家所說的，僅是影射一段歷史或清初某個人物；我們都不會太有興趣去關心這是影射什麼朝代，或索隱哪些人物。剛才白先生說起的賈母在《紅樓夢》中造成的悲劇決定；但這個決定又如此自然，如此合理、如此不可改動，這個從每個人的生命自然邏輯當中體現到人生的詭異。

賈母真正愛寶玉，她疼愛黛玉也不是虛情假意，她出於一

系列帶有根本性的考慮，她只能讓寶黛分開。賈母對寶黛二人的愛，和寶黛自己要選擇的那一種愛竟是如此不可調和，與寶黛過不去的，只是一種巨大無比的社會必然性，連祖母的脈脈溫情也抗逆不了。我也曾思維過：賈母如果不是做這樣的選擇，而寶黛如果真的成婚，那他們也不會幸福的，無法想像兩個性格如此相同的人可以一起過日子；他們老是在吃醋、猜疑之中，永遠只在維護自己的情感不被人家侵犯，他們二人誰也沒有認真考慮過成婚的問題，更無法想像他們兩人成婚後如何過日子？這些可使人想到人生原本就是陷於一種說不清、道不明的怪異弔詭組合之中。

反思文化行苦旅

白：我再往下介紹我非常喜歡的一本書《文化苦旅》；余先生也是現今中國大陸非常有名的一位散文大家。他的散文無關風花雪月，它有一種很獨特的風格，藉山川之靈秀澆胸中之塊壘，轉折之中獨見幽冷。余先生是中國文化的考察者，他親自去過很多文化名城、名山，觀察體驗所得，再經過反省深思寫出這部《文化苦旅》。它的性質說它是散文也可以，說它是對文化的省思也可以，它有多層次的蘊義。看了這本《文化苦旅》使我有近似讀柳宗元的散文，

或《永州八記》的韻味；它有淡淡的苦澀，借水怨山。幽獨的抑鬱，但苦後轉甘，有倒吃甘蔗的勝韻。書中的〈江南小鎮〉、〈上海人〉、〈老屋窗口〉都是我非常喜歡的，這的確是一流的文字、一流的散文，而且正滿溢著我們前面常提起的「人生況味」四個字。這本書對中國文化有深切的苦思，我想聽聽您的感受。

余：這本書開始寫的原因帶有一種偶然性，但是一進入以後，自己也覺得很有意思，不能停筆了。

我們對文化的思考光靠理論解決不了問題，文化大多數是感性形態；當然理性形態的如新儒學等也都是很重要的課題。當我們接觸這許多感性形態的文化時，我們會思維古人怎麼生活？現代人怎麼生活？如果只是硬從純理性的形態把握住文化，那將有好多部位無法把握，而這無法掌握的部位也許是我最終感情的地方。所以我就乾脆用散文的方式來表達出我這種感受，而加注在理性感情之外的那些網絡，我覺得對我是更重要的。

而在另一方面，我覺得中國在以前確是一個散文大國；如剛才白先生提到的唐宋八大家等，我們散文的傳統非常好，但不知從什麼時候開始，我們的散文變成那麼造作，好像當人們要寫散文時，情感馬上要調理過來；變得那麼矯情，這類的散文已經把我們古代散文的傳統完全斷絕。

我在思考文化時，從散文這件事上也產生出某種文化的悲哀；散文明顯的是衰弱了，不是因為數量少，而是它的素質變壞了。本來散文的力量是很大的，它可做的事情很多，但現在它的載重量那麼小。所以我就開始寫了，想改變一下散文的素質，最初它是登在巴金先生主編的《收穫》雜誌專欄上。登出以後有個很奇特的現象發生，似乎中國的讀者群一下子產生了對過去那類散文的抱怨；而讀者也感覺到有一些文化思考是太枯燥、太艱深了。我們其實都活在文化中，為什麼不表達自己一些感受的東西呢？我這幾篇實驗性的散文讓讀者覺得是一條新路，也就是把文化反思感性化，讓添加的一些藝術提高文化本質。

這本書讀者的熱烈反應並不一定是我的文章好，關鍵是在：社會對這些文化問題也有普遍性的飢渴。其實我們可以由一種感性的狀態、親切的方式，很誠懇很投入的反映文化，不必一講到文化就那麼嚴峻，那麼異己化，好像自己和文化沒有關係。其實每個人都是文化的承載體，文化就承載在我身上。我只是把我的悲哀、我的歡樂、我的憤怒、我的缺陷通過我的感受，解剖我自己的經歷，由中國文化的一角來體會。假如有更多的中國人來作如此的剖析，那麼中國文化的思考將會比現在更好一點，而不會只是停留在高層的理性狀態，顯得高遠而不可親近。

白：《文化苦旅》的確是一本難得的好書，它的文字珠圓玉潤，句句動人。其中言情寫景哀樂殊深，掩卷凝思，追尋已遠。

毋庸諱言，我們的文化是衰弱了；而這樣的一本書出版，恰撥動了無數中國人久已凝絕的那根心弦。

余：類似這樣的散文，可以表達我在其他著作裡不能吐露的情感，所以我還會一直寫下去。

白：余先生的訪台，讓台灣的文化界見識到一位中國大陸對戲劇、文學、藝術、文化學養如此深湛的學者；我希望台灣的學界因余先生的到來，引起對文化、藝術深切的討論。謝謝余先生接受我的訪談。

原收錄於《遊園驚夢二十年》（香港迪志文化出版）

遊園驚夢二十年
懷念一起「遊園」、一同「驚夢」的朋友們

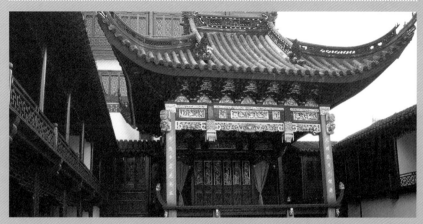

　　民國71年8月中，一個風雨交加的晚上，台北市國父紀念館前有這樣一幕景象：在大雨滂沱中，有上千把雨傘蜂擁而至，那是一幅十分壯觀而又激動人心的場面。原來《遊園驚夢》舞台劇演到第六場，忽然颱風過境，本來國父紀念館已經閉館，那晚的戲幾乎無法上演。但一個月前《遊》劇十場戲票早已預售一空，台灣各家媒體競相報導，觀眾的期望已經達到沸點，那天下午，製作單位「新象」接到幾百通觀眾打來詢問的

電話。正在千鈞一髮之際，颱風突然轉向，我拉起製作人樊曼儂直奔世華銀行，把正在開會的市府秘書長馬鎮芳請出來，要求他下令國父紀念館開館，否則我們無法向過度熱烈的觀眾交代。馬秘書長了解情況嚴重，馬上打電話給童館長，請他開館。當晚在傾盆大雨中，國父紀念館二千四百個座位，無一虛席，而且連過道上都坐滿了人，有些買不到票的觀眾不知怎地也鑽了進去。那晚，冒著風雨到國父紀念館的觀眾，的確不虛此行，觀賞到一場精彩絕倫的表演：盧燕、歸亞蕾、胡錦、錢璐、陶述、曹健、崔福生、劉德凱、吳國良、王宇這些海內外資深的表演藝術家，都把他們的絕活兒在舞台上發揮到了極致，他們在台灣的舞台上，豎立了一道戲劇表演里程碑。《遊》劇中有這樣一句戲詞：

像這樣的好戲，一個人一生也只能看到一回罷了！

這是戲中賴夫人（錢璐飾）的一句話，抗戰勝利後，她在上海美琪大戲院看到梅蘭芳、俞振飛珠聯璧合演出崑曲〈遊園驚夢〉有感而發。我相信二十年前那個颱風夜，看過那場精彩表演的觀眾，不少人事後回憶起來，也有同感。

《遊園驚夢》舞台劇其實也就是在風雨飄搖中成形的，過程的艱難驚險可以寫成一本書。《遊》劇創下多項紀錄，是空前的，恐怕也是絕後的了。首先我們能把這一台最優秀的舞台

劇演員湊在一起已屬奇蹟，而且這些名演員竟分文酬勞不取，因為我們付不起他們的演出費用。他們完全是為了表演藝術，全身投入。我天天去看他們排練，足足排了一個半月，眼看著導演黃以功跟演員們每天磨戲八小時。在排戲期間，我看到了這些資深演員的敬業態度和自我要求的努力，沒有一個缺席，沒有一句怨言。他們這種為藝術獻身的精神，令我肅然起敬，同時也看到培養出千錘百鍊的舞台演技，是項多麼耗費心血的事業。

我們的舞台工作者也是一時之選的藝術家。舞台設計聶光炎，音樂許博允，書法董陽孜，攝影謝春德、張照堂，服裝設計王榕生，這些人都是各當一面的宗主，而且他們的貢獻也是分文不取的，那是一次藝術智慧的互相激盪。聶光炎設計的那個富麗堂皇的場景，迄今仍是經常被用以示範的經典之作。董陽孜一手龍飛鳳舞的書法，使得舞台上滿溢著書香氣。許博允的音樂一聲怨笛奏起，觀眾的情緒也就跟著幽幽的回溯到金陵秦淮去了。謝春德把盧燕、胡錦、歸亞蕾最美麗的一刻定了格，化作永恆。這群傑出的藝術家，把《遊》劇妝扮得花團錦簇、美輪美奐。能把這群藝術家聚齊一堂，為《遊》劇共襄盛舉，又是另外一項奇蹟。

當然，舞台劇最後就是要看演員的表演，演員的「做工」決定一齣戲的成敗。《遊》劇的那一台演員個個都是好角，全都卯上，把看家本領施了出來，演員們過足了戲癮，觀眾也都

看得凝神靜氣，如癡如醉。我一連看足了十場，總算沒有白辛苦一場。《遊》劇雖然有很多精彩的片段，但我覺得最動人心弦的就是年邁的錢將軍（曹健飾）臨終時與他年輕貌美的夫人藍田玉（盧燕飾）那一場對手戲。曹健的戲不多，可是他飾演的錢鵬志錢將軍卻是個關鍵人物。曹健把錢將軍演活了，臨終時對他年輕夫人幾聲疼惜而又諒解的呼喚「老五──」，把觀眾的眼淚都叫出來了。曹健在從我作品改編的電影《金大班的最後一夜》及《孽子》也露過面，角色完全不同，可是曹健演來樣樣稱職，這就是老演員的功夫，演什麼像什麼。《遊園驚夢》正式公佈排演的記者會上，曹健代表演員們致辭，他說他最喜歡演出的還是舞台劇，因為在舞台上才顯得出真功夫。的確，在《遊》劇的舞台上，曹健表現了他的大將之風。前一陣子在報上看到曹健因中風而逝世，他多年的伴侶錢璐女士、一位同樣優秀的演員哀慟莫名的消息，不勝欷歔。錢將軍真的走了，將軍一去，大樹飄零。曹健的確是演藝界的一員桓桓上將。

　　為演《遊》劇，我們也招考了三位新演員：孫維新、陳燕真和王志萍。當時孫維新是台大物理系的畢業生，也是台大國劇社社長。孫維新飾演程參謀，這是個相當吃重的角色，孫維新居然周旋在一群資深演員：歸亞蕾、胡錦、盧燕中，應付三位難伺候的夫人，從容不迫。孫維新有極高的演藝天份，不過他現在已是天文物理博士、中央大學的名教授了；陳燕真是師大崑曲社的社長，我們在招考面試的時候，陳燕真表現最突

出，是位才貌雙全的可造就之材。她唱崑曲，嗓音寬厚甜潤，身段做工中規中矩。陳燕真結婚後赴美定居在洛杉磯，我們還偶有聯絡。我知道她對崑曲的熱愛依舊，而且還特別拜了崑曲名旦華文漪為師，把她的拿手戲〈斷橋〉學了來。有一次，陳燕真突然打電話給我，告訴我她要在洛杉磯登台票戲演崑曲〈斷橋〉，請我無論如何要去看她表演。她在電話裡說得那樣懇切，當然我也就去捧場。那天陳燕真在台上演得異常努力，她拜師後的演技果然大為精進。華文漪告訴我，陳燕真是她所收最認真的一位弟子。那天演完戲，我到後台去道賀，只看到她

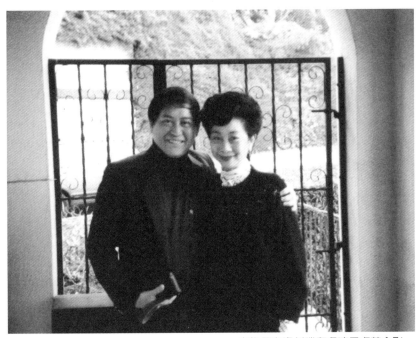

白先勇在洛杉磯和名演員盧燕合影。

一身汗水透衣，整個人虛脫了一般，她演那齣戲好像把她所有的生命都投了進去。事實上也是如此，事後我才知道，原來陳燕真那時知道自己患了癌症，已達末期，那是她一生中最後一次表演，她把所餘的一點生命，獻給了她一生所愛的崑曲。沒有多久，陳燕真回到台灣，病逝家中。在《遊》劇中陳燕真扮演票友徐太太，在戲裡她唱了四句崑曲，是〈遊園〉中【皂羅袍】中的警句：

> 原來奼紫嫣紅開遍
> 似這般都付與斷井頹垣
> 良辰美景奈何天
> 便賞心樂事誰家院

燕真事業家庭兩坎坷，年紀輕輕，香消玉殞，這四句戲詞竟成了她短短一生的寫照。

二十年倏忽而過，人世幾許滄桑，幾許變幻。同是曾經一起「遊園」、一同「驚夢」的老友們，對我們當年那一場燦爛絢麗的美夢仍然無限緬懷，不勝依依，趁著《遊》劇演出二十週年，大家還要歡聚一堂，重溫舊夢，並且懷念那些再也無法跟我們在一起的朋友。

原刊於 2002 年 12 月 12 日／聯合報副刊

白先勇的崑曲緣由

憶梅蘭芳與俞振飛

顏艾琳／整理

　　我記得第一次到南京秦淮河時，秦淮河畔有一家百年老店「馬強新」；因為我們家是信奉回教的，而馬強新就是一個回教百年老店，我記得我們一到秦淮河就在那邊吃飯，那時我年紀很小，腦子裡邊雖然知道秦淮河，但卻不知它在歷史上有何重要性。那時剛剛抗戰勝利沒多久，秦淮河沒整治，我記得那污泥臭水，河景也不好看，現在則已經整治過了，可是那印象

梅蘭芳演時裝新戲的髮式與服飾（1916年）。

四大名旦（由左至右）：程硯秋、尚小雲、梅蘭芳、荀慧生。

就很深，就記在腦海裡了。

　　抗戰勝利以後的上海，在一個偶然的機會下看到了崑曲的宣傳，那是梅蘭芳和俞振飛演的。梅蘭芳在八年抗戰期間，曾居於香港一陣子，日本人佔據香港後，要請他出來唱戲，他不肯，因為他很愛國。梅蘭芳是國際有名唱旦角的藝人，他就故意留了鬍子，對日本人說嗓子不好，這樣當然就不能唱旦角囉，到香港去了八年，他都沒唱戲！抗戰一勝利就回來唱了。

《廉錦楓》，梅蘭芳飾廉錦楓。

　　梅蘭芳本來是唱京戲的，但崑曲也唱得很好。由於他的嗓子八年沒真的好好唱，而崑曲的嗓音比較低，所以俞振飛跟他講，你試試崑曲吧，於是就在上海演這齣崑劇。因為八年沒唱過戲，這場演出搞得非常轟動，黑市票賣到了一根金條這種高價！一根金條要看梅蘭芳一場戲，那時剛好有人送我們家幾張票，我就去看了，也那麼巧，看的那齣崑曲就是俞振飛和梅蘭芳唱的〈遊園驚夢〉。

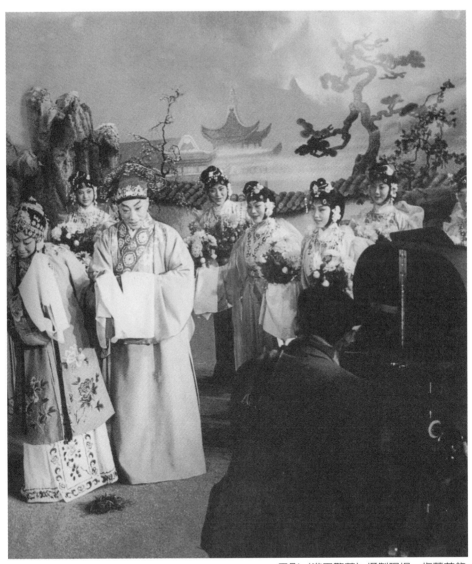

電影〈遊園驚夢〉攝製現場,梅蘭芳飾
杜麗娘,俞振飛飾柳夢梅(1959年)。

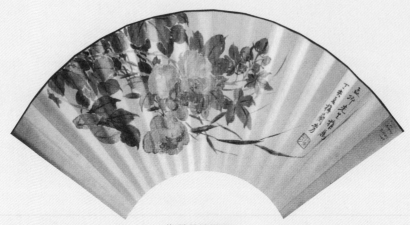

梅蘭芳繪扇面。

　　那時我才十歲，哪裡懂什麼崑曲，但很奇怪的，大家都說看梅蘭芳、看梅蘭芳，當然梅蘭芳在〈遊園驚夢〉裡面的舞蹈、衣服很美，我當然會留下印象，但印象最深刻的，是裡邊有一段叫【皁羅袍】；我小時候對音樂大概也滿能夠接受、而且滿敏感的，那一段【皁羅袍】曲牌，十歲那年聽了之後，就好像一個唱碟一樣，灌在我腦子裡面。那段曲牌一直在我腦子裡頭，所以後來多年只要一聽到這段笛子聲音一起來，所有回憶就都出來了：關於〈遊園驚夢〉啦、梅蘭芳啦、俞振飛啦，後來又唸了一些歷史資料，關於秦淮河從前有很多清唱的館子、戲牌，有的唱崑曲的，有的唱京戲，統統整合起來了……

　　後來年紀再大一點，看到《牡丹亭》，知道杜麗娘愛得死

去活來的故事；我看了這故事以後，就統統迴轉，想到在南京秦淮河的回憶、上海看了崑曲的回憶，然後再加上看了那段【皂羅袍】給我音樂的回憶，慢慢有了想寫出來的雛形。我就想出一位叫藍田玉的藝人，給他寫了一個故事，這故事就是小說〈遊園驚夢〉。

所以確切講起來，很多奇怪的因素，這些小時候的記憶：一條河、一齣戲、一段音樂，當然也加上人物……人家常常問我，你那藍田玉到底有沒有一個原型？也可能是我看過、認得的一位長得很美的藝人，她是唱崑曲的一位藝人，嫁了人……不過這真人真事跟我寫的故事完全沒關係，不過有這麼一個藝

梅蘭芳指導漢劇演員陳伯華表演手勢。

人嫁了人，我就把她的樣子，跟我想起的《牡丹亭》裡的杜麗娘那麼美，所以我就把人、跟地、跟音樂、跟戲曲統統湊在一起，慢慢的就這幾個故事合起來，變成了〈遊園驚夢〉這篇小說。所以說來奇怪，我在想，如果我沒有去過南京，沒有在秦淮河旁邊吃過那頓飯，沒有在上海看過那崑曲，後來可能就不會有那篇小說⋯⋯

梅蘭芳在莫斯科演出時的海報（1935年）。

文曲星競芳菲
白先勇 vs. 張繼青對談

鄭如珊／整理

時　間：1999年11月21日

主持人：辜懷群女士（以下簡稱辜）

與會者：白先勇先生（以下簡稱白）

　　　　張繼青女士（以下簡稱張）

笛　師：孫建安先生

白先勇和張繼青在對談會場「新舞台」合影。

辜：請兩位文、曲界
的巨擘展開今天
的對談。

白：1987年我第一
次回南京時，始
與張繼青女士結
緣，沒到南京已
經久聞張女士大

名，行家朋友告訴我到南京一定要去看她的「三夢」（〈驚
夢〉、〈尋夢〉、〈痴夢〉），隔了好些年才有機會，當然不
肯放過，於是托了人去向張女士說項，總算她給面子，特
別演出一場「三夢」，那次演出尤以〈痴夢〉的崔氏使我
深深癡迷。在張女士分享她的藝術經驗之前，我先說我和
崑曲的因緣，小時我就與崑曲結緣，1946年梅蘭芳回國
首次公演，我隨家人在美琪大戲院看了他的〈遊園驚
夢〉，雖不太懂，但其中【皂羅袍】一曲婉麗嫵媚的音
樂，一唱三嘆，使我難忘，體驗到崑曲的美，從此無法割
捨與它的情緣，崑曲是包括文學、戲劇等雅俗共賞的表演
藝術形式，特別是崑曲的文學性，我們的民族魂裡有詩的
因素，崑曲用舞蹈、音樂將中國「詩」的意境表現無遺，
崑曲是最能表現中國傳統美學裡抒情、寫意、象徵、詩化

特徵的一種藝術，這幾年來台灣崑曲的推廣多虧徐炎之老師及其學生，徐老師在各大學扶植的崑曲社承繼了傳播崑曲藝術的責任，今日才有這麼多懂得欣賞崑曲的觀眾，接著要請張女士分享崑曲在表演上如何利用歌、舞表現感情、文學意境的親身體驗。

張：並不遺憾學了這門藝術，舞台上演出讓我陶醉其中，崑曲具舞蹈性，我幸運受到民初全福班老師的教導，小長生老師等都見過面，尤彩雲老師教我〈遊園驚夢〉、〈鬧學〉的春香和《奇雙會》，從老先生那得到堅定走上藝術生涯的信念，崑曲唱腔優美，由字吟腔，注重字正腔圓，我的經驗是「師父領進門，修行在自身」，雖然一方面受老師教導，另一方面還是要靠自身反覆琢磨。以前在蘇州有四大才子，我有三年的時間在文徵明的書館裡拍曲，唱腔受俞夕侯老師（俞粟廬先生的學生）影響大，以前拍曲時，老師十分辛苦，拿火柴棒來回地數，一天四、五十遍地唱，今天唱腔上才有些可取之處，從小便開始學《牡丹亭》裡閨門旦的折子戲，可是小時文化不夠，無法體驗太深的曲詞，學會曲子和身段後，仍要繼續鍛鍊，持續領會。

白：張女士是蘇州人，蘇州話有吳儂軟語的味道，張女士唱曲也有濃厚的蘇州味，這點也請張女士談談。

張：我原是學蘇劇（又叫蘇灘），後來才學崑曲，蘇劇和崑曲

屬姊妹劇種,蘇劇大部分劇目也擷取於崑曲,如〈活捉〉、〈蘆林〉、〈斷橋〉,後因崑曲少人繼承,1954年左右我們便去學崑曲,因蘇劇的演出多只有唱腔沒有表演,學了崑曲便可加強舞台的表演性,將蘇、崑一起唱,我的老師也是蘇州人,所以咬字受到蘇劇影響,演出上的好處在於蘇劇咬字柔軟,有助於少女角色刻畫。另外補充一點,崑曲要如水磨一般地磨習曲子,使得崑曲愈唱,味道愈濃。

〈斷橋〉,梅蘭芳飾白素貞(中),俞振飛飾許仙,梅葆玖飾青兒。

白：崑曲是載歌載舞的藝術，不同於其他劇種，歌舞之餘也要
　　表現出詩的境界，這三者的結合是崑曲難得之處。

張：難度也在此，崑曲唱腔細，文詞又深，演唱時又沒有過
　　門，除非熟戲，觀眾很難進入表演世界。崑曲的唱和表演
　　要一氣呵成，感情也要同時完成，需要動作幫助感情的傳
　　輸，老師曾說崑曲是圖解式的動作，不僅唱腔長、動作
　　多，不時需要舞蹈動作陪襯，增加表演性，表演藝術經過
　　明清兩代的琢磨，加上傳字輩老師精緻化演練，使得表演
　　更精美，動作更出神入化，到了我這一代，又加上幾十年
　　的鍛鍊，如我演杜麗娘，唱腔和動作全都反覆琢磨過多
　　遍，不能說早上學戲，晚上馬上就能上戲，要將唱詞、動
　　作、感情融合為一體，然後傳達給觀眾。

白：崑曲身段中雙人舞和合舞的走位十分要緊，如〈小宴〉、
　　〈秋江〉、〈遊園〉、〈折柳陽關〉都是生旦搭配的重頭
　　戲，崑曲不只唱詞優美，走位的繁複也深深吸引人，可說
　　說雙人舞和獨角戲的不同嗎？

張：〈遊園〉一齣為杜麗娘和春香搭檔，其舞蹈要對稱，彼此
　　要有默契；若是獨角戲便能自己發揮，譬如〈尋夢〉演員
　　就可自如；若〈驚夢〉則要靠和小生的眼神傳遞，但彼此
　　間準備動作的默契，只能演員們自己知道，動作一致整
　　齊，兩人眼神又有呼應，如此表演才美，若是觀眾發現，

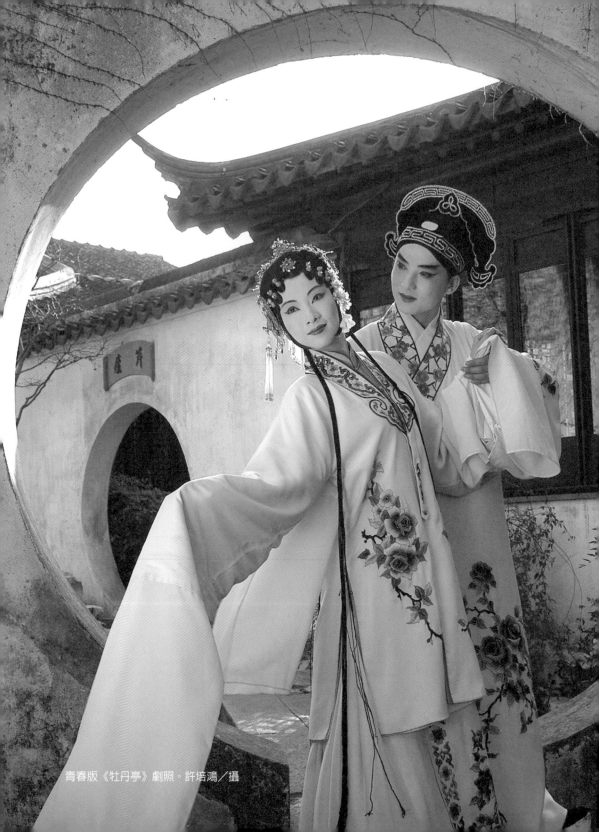

青春版《牡丹亭》劇照。許培鴻／攝

戲就不美了。

白：說說〈秋江〉這齣戲。

張：日本的狂言（編按：日本的一種戲劇）名家野村萬作也算是我恩師，1986年他把蘇崑帶到日本演出，那次演出的劇目為〈遊園驚夢〉、《朱買臣休妻》和一些折子，那個演出舞台美得不得了，我便和野村先生表示：想在此舞台演出〈尋夢〉。過了十四年，去年正好有機會，野村先生有演〈秋江〉的心願，於是推薦我一同演出，儘管擔心語

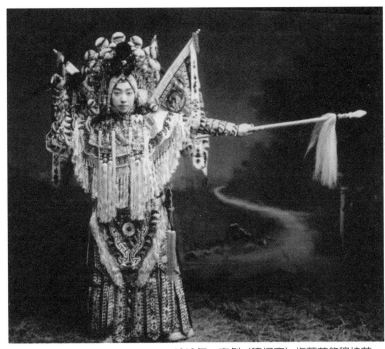

1913年，京劇〈穆柯寨〉梅蘭芳飾穆桂英。

言隔閡，但我們都很期待這次的合作，首先的工作要改本子，崑劇、京劇和川劇都各有〈秋江〉的版本，經過考量決定以川劇〈秋江〉為底本作改良。排戲初，語言的確造成問題，我們便要捉住對方最後的動作與語氣來呼應，後來不斷改本及排練，野村先生無法做太難的動作，便把動作改到無法簡省為止，去年我於台灣演出後，便到日本演出此劇目，如願站上當初的舞台，演出之後舉辦一連串的座談會，各方反應都不錯，個人收穫也不少，能將崑曲和狂言兩個古老劇種結合，我覺得意義非凡。

白：崑曲到過歐洲、美國、日本等地演出，當地觀眾很能欣賞與尊重崑曲的藝術，我想藝術超過一種境界後，不再有地域文化的差距，便成世界性的。張女士曾到法國、柏林、西班牙、馬德里等地演出，效果十分好，上崑也到日本演出《長生殿》，受到相當歡迎，崑曲經得起時間考驗，原因不是偶然，由於它能揉和音樂、舞蹈、文學、戲劇多種藝術，精緻度實是其他藝術少見。崑曲民初時受到傳承危機，職業崑劇團無法支撐生活，紛紛解散，有心人士於1921年在蘇州成立崑曲傳習所，招收了約四十個學生，現稱之為傳字輩，如朱傳茗、姚傳薌、王傳淞，各個行當都全，訓練嚴實，日後這群人在上海成立「仙霓社」演出，他們延續崑曲生命，抗戰時老先生們流離失所，四九

年後才漸漸回到崑曲崗位。張女士,在妳學戲生涯裡,怎麼受到他們的影響?最受益的老師是哪位?

張:先前提到我曾受教於全福班老師,而傳字輩老師教我更多,我沒拜過什麼老師,但是傳字輩老師都是我的老師,連老師們的交談都受益匪淺,譬如王傳淞老師坐下來就是和學生講戲,我時時受益於他們,特別是沈傳芷老師、姚傳薌老師。約入中年後,我才開始學對我意義深重的兩個戲〈尋夢〉、〈痴夢〉,這兩個戲讓我自己的藝術道路更向前邁一大步,豐富了我的藝術生命,若年輕學還沒能有這些體會。〈尋夢〉是姚老師的拿手戲,當時學習環境相當好,姚老師正擔任杭州戲校的老師,他每天教一段,下午我自己複習,隔天回課,行了再進行下一段,因此學得相當紮實。後來(江蘇)省崑劇院的領導欲將《牡丹亭》串起,便成為我們今日演出的版本,由〈遊園〉、〈驚夢〉、〈尋夢〉,排到〈寫真〉、〈離魂〉。〈寫真〉、〈離魂〉一直未曾演過,只留有唱腔,沒有演出身段,便再請姚老師來排,他又再次加強我的〈尋夢〉,加了好些動作,但我認為自身條件不適宜太花俏的動作,便以杭州學戲的版本較好,一直保持到現在。

白:張女士的招牌戲《朱買臣休妻》取材於《漢書·朱買臣傳》及民間馬前潑水的故事。西漢寒儒朱買臣,年近半百,功

名未就，其妻崔氏不耐饑寒，逼休改嫁，後來朱買臣中舉衣錦榮歸，崔氏愧悔，然而覆水難收，破鏡不可重圓，最後崔氏瘋癡投水自盡，是中國傳統貧賤夫妻百事哀的故事情節。時代流轉，出現多個版本，在《漢書・朱買臣傳》裡，崔氏改嫁後仍以飯飲接濟前夫，而朱買臣當官後，亦善待崔氏及其後夫，仍不是悲劇材料。元雜劇《朱太守風雪漁樵記》最後讓朱買臣夫婦團圓，改成大團圓結局，還是明清傳奇版本《爛柯山》掌握住故事的悲劇內涵。爛柯山是朱買臣居住處，但是在《崑曲大全》老本子的〈逼休〉一折，崔氏取得休書後在大雪紛飛中竟把朱買臣逐出家門，將崔氏寫成過分凶狠的女子，蘇崑的演出本改得最好，把崔氏這個愛慕虛榮不耐貧賤的平凡婦人刻劃得合情合理，恰如其分，寫得人性化些。張女士飾演《朱買臣休妻》的崔氏，得自傳字輩老師沈傳芷的真傳，沈傳芷老師專工正旦，能將崔氏千變萬化的複雜情緒，每一轉折準確把握地投射出，即使最後崔氏因夢成癡，瘋瘋癲癲，張女士的演出仍讓人覺得真實，可和我們說說妳怎麼詮釋崔氏，及如何體會這位女性的心路歷程？

張：徐芝泉老師一定要我和沈老師學〈痴夢〉，因〈痴夢〉是沈傳芷老師的家傳戲，沈老師以演出〈痴夢〉著名，那時沈老師已不教旦行，改由朱傳茗老師教授旦行，後透過顧

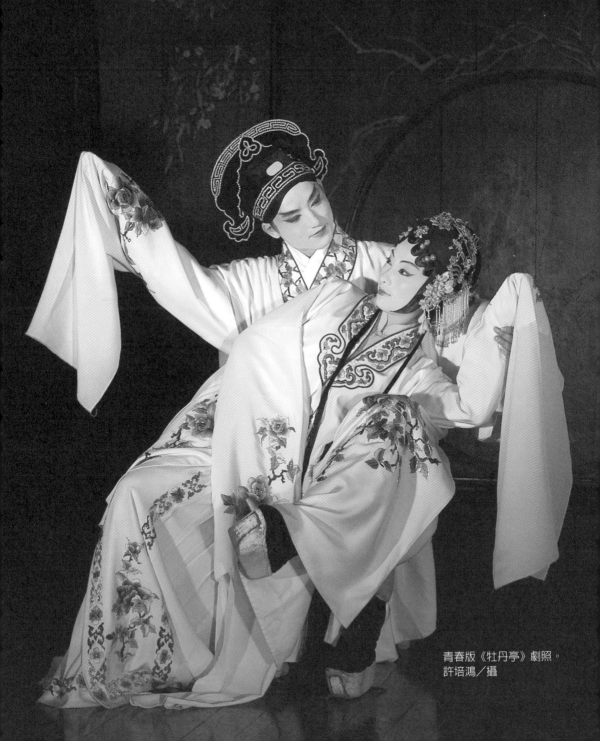

青春版《牡丹亭》劇照。
許培鴻／攝

篤璜先生推薦，利用個暑假學習，自己再反覆琢磨，然後到上海演出，演出後再學〈潑水〉，聽說我的〈痴夢〉得到沈老師認可，覺得十分開心。我們劇團也把《爛柯山》排出來，串連〈逼休〉、〈痴夢〉、〈潑水〉等齣，劇名《朱買臣休妻》。演出原是前後兩個人輪流演崔氏，後因1983年到北京演出，為了人物一貫性，我把前面也排了，碰巧阿甲老師到杭州來，便請他擔任藝術指導，演出本上又做了一些修改，使人物性格更加飽滿，只有〈痴夢〉已經十分完整。阿甲老師以為崔氏不是壞女人，而是有缺點的女人，她的缺點在於「不願意受貧」、「熬不住」。崔氏聽到朱買臣做了官後，內心慌亂又懊悔，卻又不能讓衙役發現心思，直到衙役走後，才發出「原來朱買臣果然做了官，咳，崔氏啊崔氏，妳當初若沒有這節事做出來，哪哪哪……這夫人未穩穩是我做的呀！」笑聲中有一廂情願意味，她自我滿足地想了又想，情緒上好幾轉，「我如今縱然要去見他，縱然要去見他。」此時【鎖南枝】起板的鼓聲不要落實，接著開始唱「只是形齷齪身邋遢，衣衫襤褸把人嚇殺，畢竟還想枕邊情，不說眼前話，好似出園菜，作了落樹花，我細尋思叫我如何價。奴薄命天折罰一雙眼睛只當瞎……」入聲字「一」，要唱得清楚，字斷音不斷，接著唸白：「我記得出嫁之時，爹娘遞我一杯酒，

說道，兒啊兒，妳嫁到朱家去末，千萬要做個好媳婦，與爹娘末爭口氣，阿呀！是這樣說的嘘。」接唱：「我記得教一鞍將來配一馬，如今呵，好似一個蒂倒結了兩個瓜，咳崔氏啊崔氏，妳被萬人嗔，又被萬人罵。」這個戲十分有層次，層層扒開，能學到這齣戲還是要感謝沈傳芷老師。

白：崔氏夢醒時的失落，使觀眾對她十分同情，妳在演出時如何用眼神圈住觀眾，引動他們的憐憫？

張：戲曲有很多程式，重點在於恰到好處的停頓，不只是眼神，唱腔、動作都要有停頓，另外，心裡的感覺也一定要呈現出，且不同的人物要有適合角色自身的音量，趙五娘也是正旦，但和崔氏正旦的雌大花臉表演方式不同。出夢時崔氏唸白：「快取鳳冠來，霞霞霞帔來，來來來嘘。呀啐，原來是一場大夢。」眼神出來就是兩看，不要多看，重點要使觀眾看到眼神的停頓。

白：〈尋夢〉是最高難度的獨角戲，也是閨門旦一大考驗，意境相當高，這齣戲也是《牡丹亭》的高峰，對整個劇情作重新回顧，要請張女士為大家示範【忒忒令】和【江兒水】兩個曲牌，經過〈遊園驚夢〉後，杜麗娘想再次回味夢境，【忒忒令】：「那一答可是湖山石邊，這一答是牡丹亭畔。嵌雕闌芍藥芽兒淺，一絲絲垂楊線，一丟丟榆莢錢。線兒春甚金錢吊轉！」張女士用一把扇子搧活了滿台

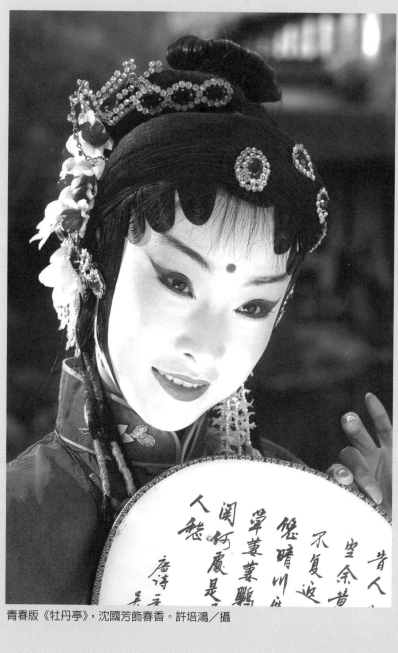

青春版《牡丹亭》，沈國芳飾春香。許培鴻／攝

的花花草草，表現杜麗娘對春天、生命、個人的體驗。演唱【忒忒令】時，杜麗娘心情還停留在〈遊園〉，到了【江兒水】：「偶然間心似繾，在梅樹邊。似這等花花草草由人戀，生生死死隨人願，便酸酸楚楚無人怨。待打併香魂一片，陰雨梅天，守得個梅根相見。」發現全是一場夢，心中便產生極大失落，待會兒聽聽張女士怎麼詮釋杜麗娘。

張：這齣戲是和姚老師學的，有句話說「熟的戲生唱，生的戲要熟唱」，上舞台前我起碼要求和笛師合排一次，每天最少練嗓子一個鐘頭以上，加強自身能力。〈尋夢〉【豆葉黃】動作很大又要唱，要使唱、動都優美，一定要透過不斷的練習才行。崔氏和杜麗娘兩個人物的詮釋有別，崔氏是外放的，杜麗娘則向內收，難度更高，演員要能控制住自己，我的條件則更要注意這點。從老師那學來的招式，演員要深深體會，程式也要慢慢磨，才真正成為角色需要的表演方式。

白：文學浪漫傳統在《牡丹亭》達到高峰，湯顯祖這個劇本可說是愛到死去還要活來，在紐約看全本《牡丹亭》時，發覺對外國人來說，《牡丹亭》比《羅蜜歐與朱麗葉》還浪漫，《羅》劇兩個主角為了愛情最終還是失去生命，所以說《牡丹亭》既動人又有積極性。

辜：手邊有幾個問題先請張老師回答，第一個問題是什麼是「雌大花臉」？

張：「雌大花臉」就是比較誇張的女花臉，除了崔氏，〈蘆林〉的龐氏也是。

辜：張老師最喜歡的角色是杜麗娘嗎？妳認為她是因思春而死嗎？

張：我想是為情而死吧！

辜：現在大陸戲曲教育狀況如何？

張：各處多有進行，很多戲校皆招收新學生，各個劇種都有新血加入，而我認為戲曲教育重點在於如何讓學生吸收傳統的營養，這才是長遠之計。

辜：張老師有得意弟子嗎？

張：我沒有拜過師，但傳字輩老師都是我的老師，我也沒有正式收過學生，而是學生喜歡哪個戲來向我學，譬如蘇州有兩個學生王芳和顧衛英來學過〈尋夢〉，陶紅珍也學過〈痴夢〉，大家都熱愛傳統藝術，好壞則是學生自己選擇，若有人要和我學戲，我很樂意教學。

辜：琴棋書畫之類的藝術涵養，張繼青老師認為對學戲有幫助嗎？

張：我水平不高，並沒有在這方面下苦工夫，但是起碼多少學過一點，像不像三分樣，培養藝術涵養能幫助領會劇情。

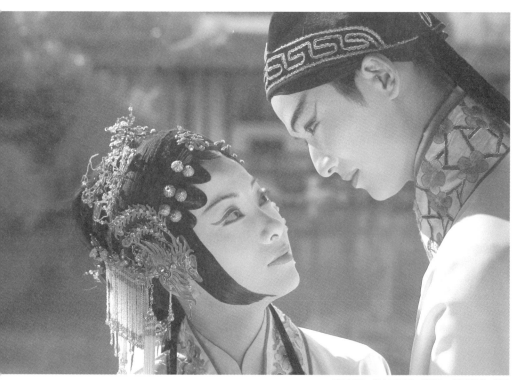

青春版《牡丹亭》劇照。許培鴻／攝

　　另外，當然有演員自身文化水平很高，肯下工夫學習。

辜：文革時京劇有樣板戲，那崑曲當時的發展呢？

張：很可惜，文革時崑曲不能演唱，當然也沒有崑曲樣板戲產
　　　生，但我個人也唱過樣板戲，譬如《沙家浜》的阿慶嫂、
　　　《平原作戰》的老大娘，為了宣傳也唱過平劇，學習不同
　　　的劇種對我有些好處，譬如我的發音因唱過京劇而得以提
　　　高。

辜：崑劇曲調聽起來少變化嗎？

張：崑劇的曲牌是各劇種中最多的，也多有變化，但對不熟悉

的人來說，聽起來可能是差不多。

辜：快節奏的二十一世紀，面對慢節奏崑曲，白先生認為崑曲
　　的未來發展如何？

白：台灣現在有很多年輕的新觀眾，許多大學生喜歡看崑曲，
　　懂得欣賞崑曲，發現身邊就有美好的藝術，我們能親近自
　　己的傳統，民族的集體意識也得以凝聚，無疑是由於崑曲
　　能觸動我們的心弦，因此崑曲充滿發展潛力。

辜：離開家鄉多半會作思鄉夢，我的離鄉之夢背景音樂都是中
　　國音樂，我們應該追尋我們的根，將中西學放在心裡可使
　　我們更豐饒。接著還是要請教白先生，五十五齣《牡丹亭》
　　裡情色部分的表演如何？

白：湯顯祖劇本裡原也有黃色冷笑話，呈現在舞台上更為驚
　　人，但這多是劇本裡的調劑，若全是抒情呈現，觀眾反而
　　容易疲累，其實這些片段沒有造作虛假，情感很真實，莎
　　士比亞的劇本裡也很多大葷大素的部分。反觀現代，我們
　　反而不如明朝人勇敢、真實，人本主義精神更在明朝展
　　現，或許應該向湯顯祖看齊吧！

辜：謝謝今天文、曲兩界巨星在新舞台帶來「一片奼紫嫣紅開
　　遍」。

青春版《牡丹亭》
梅少文訪白先勇談崑曲

紫鵑／整理

梅：今天是雙十國慶。我們在節目中，把在大家心中永遠都是一顆閃亮的明星，而且最近才得了國家文藝獎文學類獎章的白先勇白老師，請到節目裡來談崑曲。白老師您好！

白：梅小姐，妳好！

梅：白先勇三個字，跟「崑曲」劃上等號。您應該是很高興吧？

白：我高興得不得了！我自稱是崑曲義工。從二十年前開始，大概是做《遊園驚夢》舞台劇的時候，我就大聲疾呼：崑

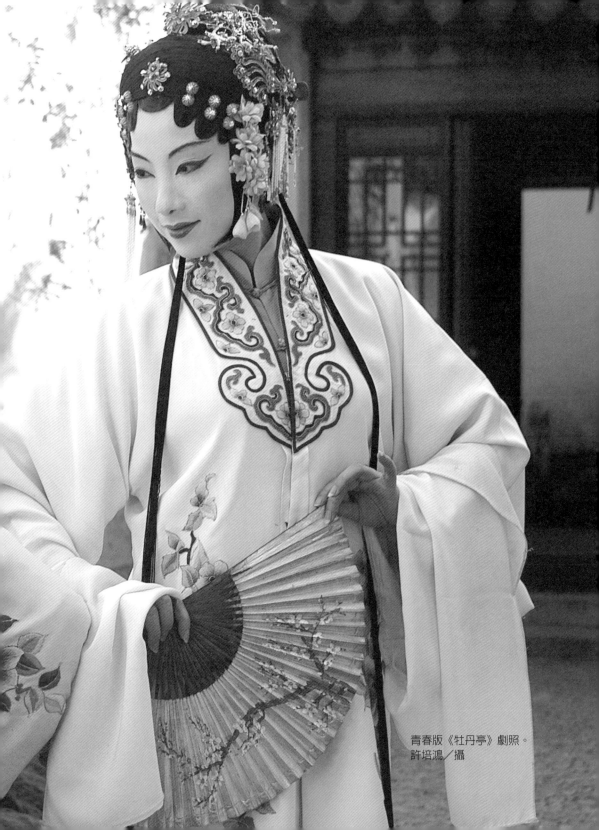

青春版《牡丹亭》劇照。
許培鴻／攝

曲是世界級的藝術。那時候當然相信的人不多。慢慢的，直到2001年時，聯合國教科文組第一次宣佈，有了文化遺產項目。之前都是靜態的、不動產之類的建築；像長城、蘇州園林那些。第一次「人類口述和非物質文化遺產」宣佈了十九項，我們的崑曲是第一項，第一名。超越了地域、超越了文化、超越國族。可見聯合國多麼重視。推廣了二十年崑曲，總算得到世界性的認同。但是這個「寶」的保存，不能靠聯合國，一定要靠自己中國人來保存。這是我們的責任，基於這點，我更有使命感，要把崑曲保存起來，推展下去。

梅：在您的呼籲下，好多年輕人也開始喜歡崑曲，到處都有崑曲社。崑曲也算是枝繁葉茂了，您覺不覺得？

白：台灣有一群非常有水準的觀眾。

梅：白老師，您記不記得在《長生殿》，您與許倬雲老師對談的時候，我想您大概也想不到，外面有排長龍的人，想要進去聽您們對談。

白：所以我說，大陸有一流的演員，台灣有一流的觀眾，台灣對於崑曲欣賞水準很高。

梅：我記得您在與張繼青對談中，還特別提到扇子如何運用？

白：那是《牡丹亭》〈尋夢〉的時候。扇子，是崑曲裡很重要的運用工具，那是身段的美。扇子一搧，舞台的花花草草

都活了起來。

梅：白老師，您現階段有什麼大計劃？

白：我現在正在做一個很大的文化工程。集合了台灣這一邊的文化工作者，舞台美術方面、燈光、服裝、舞蹈，還有一些《牡丹亭》專家。我們的美術總監，臺灣方面是由王童負責。

梅：他是電影導演？

白：是的。他的美術品味很有名，得過亞洲電影美術獎。在百忙當中，他還來幫我，我很感動。

梅：您怎麼找到王童導演的呢？

白：我跟王童合作過一次，他這次是美術總監，兼服裝、道具；舞台、燈光是林克華師生合作的。

梅：雲門都是林克華做的。

白：林克華對舞台太熟悉了。舞蹈是吳素君。他們對崑曲都非常了解，非常衷情。我們又把《牡丹亭》原有的五十五齣，濃縮成二十七折，演三天連台大戲，每天三小時。

梅：請問白老師，演員部份您是找哪裡合作？

白：我們跟蘇州崑劇院合作。妳記得嗎？在《紅樓夢》裡，〈元妃省親〉那一回，賈璉到蘇州去選那些唱戲的小女孩子？那是有道理的，蘇州美女如雲。

梅：哇！您真的是去體驗當年紅樓的情境。白老師，您是一個

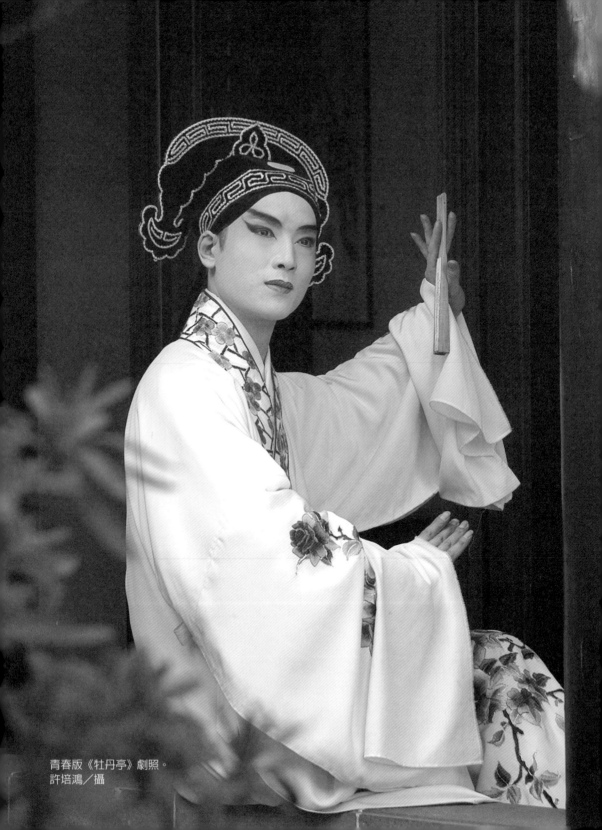

青春版《牡丹亭》劇照。
許培鴻／攝

個揀選啊？

白：的確是。像我選這個飾演杜麗娘的角色，她叫沈豐英。

梅：很年輕！

白：快二十四、二十五歲了。他們大概有八年的經驗。學校上課四、五年，舞台演出也有三、四年。演杜麗娘的沈豐英，像是唐朝畫裡面走出來的蘇州美人，有杜麗娘的味道。

梅：您在選角時是否曾遭遇到困難？

白：最難是選杜麗娘的夢中情人，柳夢梅。每次在舞台上看杜麗娘，好像有點遺憾，總覺得只看了一半。這次，終於找到了，百中挑一。蘇州崑劇院有一個叫俞玖林，也是他們的同學，像極了湯顯祖筆下的柳夢梅，就決定了他，最要緊的是我要製作是青春版的《牡丹亭》。

梅：所以男女主角一定要年輕。

白：一定要年輕。因為要符合她（他）在劇中真正的身份、年齡。當然我們看一些老師傅級演出，那完全是從崑曲的藝術層次來欣賞的。這次打造的青春版的《牡丹亭》，有幾個目的。

梅：您說說看。

白：第一，我看崑曲的傳承有一個很重要大危機，怎麼把老師傅的功夫傳給年輕人？他們非傳不可呀！因為老師傅都

五、六十歲了，再不傳承下去，崑曲有斷層的危險。

所以，我要很快地把年輕這一輩推上第一線去，推上舞台，讓他們有舞台經驗。第二，我們要吸收大量的年輕觀眾，年輕觀眾跟年輕演員容易認同。其實我們打出的旗號是美女、俊男的《牡丹亭》。（一笑）當然角色好，那麼戲也要好。

所以我很不容易說動當今的崑曲旦角祭酒張繼青，還有巾生魁首汪世瑜。他們肯跨團，一個是江蘇省的崑劇團，一個是浙江省的崑劇團，被我說動到蘇州去，訓練這一批新演員。

梅：那真不容易。

白：不容易、不容易，這是最不容易的一關。不同的團，請他們兩個第一把交椅的老師傅到蘇州去，全團一起訓練。而且是魔鬼營似的訓練，每天都不同。一方面訓練年輕的演員，一方面有傳承的意義在上面。

梅：老師說的這個傳承，我想您是很細心的。因為，除了台上的演員需要記憶的傳承之外，台下的觀眾也需要傳承啊！

白：對呀！

梅：您欣賞藝術，從層次裡抽離出來的藝術，可能需要一點年紀跟背景才能欣

賞。不過年輕的《牡丹亭》，才能吸引年輕的觀眾。

白：不光如此，我們還有另一個很重要的主題：要把傳統戲曲，像崑曲這樣美的藝術，如何搬到二十一世紀由電腦操作的現代舞台上面去。這是很重要的事情，怎麼合成，也是一個很大的挑戰。所以我們選的舞台美術、燈光、服裝那些合作的專家，他們壓力很大，也非常投入。這次我們剛剛從蘇州回來，我自己率團，所有十八位工作人員，從臺灣飛到蘇州。一下了飛機，就開會，天天開到晚上一、兩點。

梅：開的很累，很開心？

白：很累。但是很重要就是讓我們這組人員，跟他們那邊的導演、演員、工作人員互相達成共識，也讓他們看戲。我們這次看他們排演出來，王童感動得掉淚了。而且，我的感覺是，妳看最情趣的人，像樊曼儂、汪其楣、吳素君、華瑋這些女生們，她們閱人多矣，看到那個柳夢梅，一致欣賞他。（一笑）

梅：（一笑）這才是夢中情人、白馬王子。

白：蘇州那個地方很奇怪，它是千年古城，他們的人、文化、園林真是細緻。所以東西細緻，人也細緻。

梅：所以環境會對人造成一種薰陶的作用。

白：絕對有，這是江南文化最精緻的地方。

梅：我們台灣也不差呀！有這麼多藝術人員，有才
　　華的人。一定要兩邊結合，在文化藝術的梨
　　園，好好的溝通跟交流。

白：對呀！我們台灣演員，有些地方很先進，因為
　　接觸西方的東西多，像古城、古文物怎麼融入
　　現代等等，台灣這邊很行。

梅：所以書本上的角色人物，您可以好好掌握。不
　　僅如此，台上、台下、台前、台後的人物您也
　　很能掌握。

白：我想上一次《遊園驚夢》的製作，給我不少的
　　經驗跟教訓。

梅：您覺得這是教訓嗎？

白：要讓藝術家表現個人的自我，不能去傷害他。

梅：又要顧全大局，注意到每一個角色，演員的心
　　態，兩者兼具。這不容易，這就是藝術嘛！

白：有一點，我要宣布一下，我們這個戲在台灣的
　　2004年4月29日，在國家劇院首演。

梅：那太好了，引頸期盼。

白：這次是由國家劇院主辦，這是破例。

青春版《牡丹亭》排戲，汪世瑜老師指導
沈豐英身段，後為俞玖林。許培鴻／攝

梅：所以首演是在台灣？

白：在台灣。

梅：而且在我們的國家劇院，要玩那些現代科技，是很有趣的，我們的劇場很棒。

白：那個劇場，是世界一流的劇場，舞台是拿來襯托崑曲的美。因為崑曲的藝術，非常雅致，但是燈光很要緊，燈光要非常細微。

梅：還想談談其他的，但時間不夠了。比如白老師一向在參與製作的時候，您絕不妥協的個性。（一笑）

白：（一笑）絕不妥協。

絕代相思長生殿
文學與歷史的對話
白先勇與許倬雲的對話

鄭如珊／整理

主 持 人：華瑋（以下簡稱華）

對 談 者：白先勇（以下簡稱白）、許倬雲（以下簡稱許）

特別來賓：蔡正仁（以下簡稱蔡）

華：今天座談會相當榮幸請到白先勇先生和許倬雲先生，以文學與歷史的觀點進行有關《長生殿》的對談，中間特別安排蔡正仁先生演出《長生殿》兩段精采折子戲〈小宴〉、〈哭像〉，最後是 30 分鐘的總結討論，飾演唐明皇的蔡正仁先生也會一同加入談話。

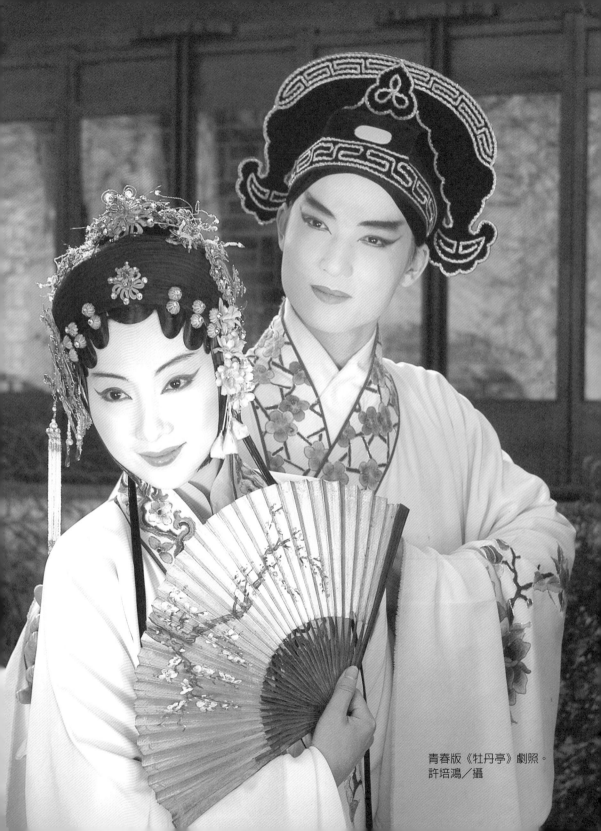

青春版《牡丹亭》劇照。
許培鴻／攝

華：手邊已有觀眾遞來的提問，由我代為發問，以下便開始今
天的對話。剛剛許教授提及唐時胡人的文化在長安、洛陽
隨處可見，現在能與長安相比的國際化城市，今日也難得
一見，而胡人指的是何種民族，是鮮卑還是突厥嗎？用今
日語言來說，他們的地理位置又在哪？另外，「漢人學得
胡兒語，高踞牆頭罵漢人」這句話您是否同意？感受為
何？第一個問題先請許先生回答。

許：秦漢時即有「胡人」的稱呼，指北方草原上的不同族群，
鮮卑、突厥都算是。南北朝後期從北方來了一個新民族，
稱作突厥，唐太宗時與突厥發生爭戰，突厥受到重創導致
分裂，北方開始重整局面，新勢力形成於今日新疆一帶，
屬於西突厥重要支部——回紇，唐玄宗時勢力轉強，造成
莫大威脅；突厥另外在新疆土地上又分成各個不同名稱的
族群。鮮卑在南北朝時興起，發源於東北方土地，西晉以
來鮮卑一直是北邊最強的民族，後擴充至內蒙古、外蒙古
一帶，進入中國，最遠一支到達中亞、西亞一帶。所以
「胡人」是中國習慣對北方民族的通稱，而安祿山作亂
時，唐朝外緣則有回紇、大食（今阿拉伯）、土谷渾（又
稱吐蕃）等民族圍繞。「漢人學得胡兒語，高踞牆頭罵漢
人」是北朝時的諷刺語。北朝多是鮮卑人的天下，某些漢
化胡人搞不清自己的身分，而有此語。「胡漢」一語今日
已無意義，歲月累積使中華民族早已是多種民族集合的集

團，明日世界也不分英語系國家或各色人種，我期望911
事件是最後一次關於族群的紛爭，能否如願，要靠眾人的
努力，盡力排除界限，才能夠達到世界大同理想。

華：接著這個問題剛好要請教蔡先生，請問蔡先生何時開始學
習扮演《長生殿》裡的唐明皇？從初學到現在，你詮釋唐
明皇的方式或態度有何轉變？

蔡：從1954年3月進入華東戲曲研究院崑曲演員訓練班(即今
日上海市戲曲學校的前身)起，在學校學的第一齣戲便是
《長生殿》裡的〈定情〉、〈賜盒〉，所有男學生都要學唐
明皇和高力士，整整半年，只學了這一齣戲。期末考試
時，我的唐明皇勉強及格，高力士則不及格，幸好有一項
過關，讓我免於退學命運，這也是和唐明皇這個角色的一
種緣份。進校時12歲，兩三年後開始變嗓子，起初不愛
小生這個行當，覺得小生的聲音忽高忽低地，待挑選行當
時便選了老生，在鄭傳鑑老師教導下學了不少老生戲，後
來嗓子倒了，就什麼都學，也唱過小花臉、武生的戲，
1955、56年左右俞振飛老師回到上海，親自和朱傳茗老
師表演〈評雪辨蹤〉，此戲寫窮生呂蒙正趕齋落空，快快
回窯，發現雪地上有男子足跡，其實是妻子翠萍母親遣僕
送柴米時所留。呂懷疑妻有不貞，借題發揮與之爭吵，翠
萍意會真情後反而故意挑逗他，後兩人重歸於好。俞老師
扮演的呂蒙正，使我感到小生妙處，啟蒙我體會小生的美

好，當時沈傳芷老師正在教〈斷橋〉，好幾個同學試了許
仙這個角色，老師都覺得不甚好，便要我也試試，這一試
便把我推上小生之路，後來常演〈定情〉、〈賜盒〉、〈絮
閣〉、〈密誓〉、〈驚變〉、〈埋玉〉、〈迎哭〉這幾個戲，
《長生殿》便成我常演的劇目之一。

白：演出〈定情〉時，你多與誰搭配？

蔡：誰都配過，但和華文漪演得較多。

華：接著請教白先生，作為作家，像《長生殿》這樣「以兒女
之情寄興亡之感」的題材，在寫作上最大挑戰為何？

白：沒有愛情就沒有文學，寫愛情題材的很多，但成功的不
多，重點在於如何寫情，洪昇寫李楊之情如此動人的原
因，除戲前半的鋪排外，〈埋玉〉後老皇的思念更加深愛
情的厚度，若剛剛蔡先生表演的〈哭像〉，姿態、曲情等
呈現出的悲不沉，戲不會那麼動人，李楊之情是文學上的
感情，而非歷史上的政治，加上洪昇、白居易等人利用詞
藻、編排加以創造，揉合妥切才能達到如此高度，所以如
何寫得「情真」是這類題材的最大挑戰。

華：這裡還有兩個問題，一是選擇題，舉辦《絕代相思長生殿
——文學與歷史的對話》的原因，1.闡揚李楊之愛，2.闡
揚玄宗開元之治的政績，3.讚揚元稹、白居易詩詞上的成
就，我自己再加上第四個選項以上皆非。第二個問題是
《絕代相思長生殿——文學與歷史的對話》活動對台灣會

有何影響，請許先生回答。

許：我想《絕代相思長生殿——文學與歷史的對話》活動的主要目的是為推廣崑曲，使大家都能懂得欣賞這美麗的藝術，而《長生殿》又是崑曲最動人的一齣戲，白教授剛剛說得好，為了言情，情字雖可輕易發音，但情是最重的，情之所衷能成就一切，愛情可以移轉到家國之愛、普世之情，更可擴大到宇宙之間，同樣亂世憂思也可移轉到對李楊的同

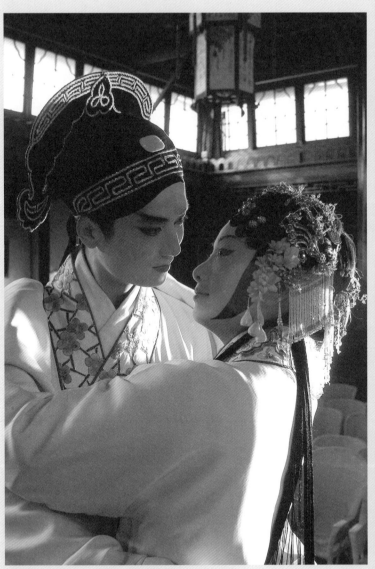

青春版《牡丹亭》劇照。許培鴻／攝

情，人之不同於動物莫過於有情，《長生殿》有此特點，
因而藉它的魅力來推廣崑曲。

如果如此特殊精美的藝術能在台灣成長，台灣也能提供優
裕的空間和機會讓崑曲成長，這好處也是說不盡。

華：希望大家看完《長生殿》之後，能營造台灣成一有情天下。
接著這一問必須請蔡先生回答，試問崑曲和京劇之異同。

蔡：主持人要我複雜的問題簡單回答，便從兩個方面來說，首
先，崑曲和京劇主要區別在於唱，京劇採取西皮二黃，伴
奏樂器是京胡，崑曲器樂則是笛子。再者，在形體區別
上，以《玉簪記》〈琴挑〉的小生潘必正為例，《玉簪記》
寫潘必正赴考未取，羞於返鄉，便到姑媽的女貞觀一訪，
與女道姑陳妙常發生愛戀，〈琴挑〉一折是他倆藉彈琴相
互調情的段落，潘必正上場便唱一支曲牌【懶畫眉】「月
明雲淡露華濃，欹枕愁聽四壁蛩，傷秋宋玉賦西風。落葉
驚殘夢，閒步芳塵數落紅。」這支曲子在描述景色，便藉
此曲來看崑曲表演特色。（蔡先生現場演唱，分別表達出
京崑之別。）

終歸一句，崑曲便是「無聲不歌，無動不舞」的藝術，而
京劇少了崑曲優美的身段，且崑曲慢慢在琢磨意蘊，京劇
兩三下便把曲子唱完了，當中的差別是十分明顯的。

華：最後一個問題請教白先生，今天談到中國文學有悠久的

「兒女之情寄興亡之感」傳統，西方是否也是相同情形？

白：這的確是很大的問題，西方世界作家也有類似題材的作品，譬如英國文學泰斗莎士比亞，但中國和西方在此點上仍有差別，中國歷史的延續性較長，具有長遠的蘊含，西方國家移轉多，歷史及文學傳統繼承短。此外中華民族特別有滄桑的特點，歷史滄桑感一詞我不知英文有什麼對等的辭彙，也許是沒有這個字眼，所以無法直譯。

華：最後請三位發表簡單感想。

許：相當感動今天觀眾的滿座，身為崑曲外行人，能為崑曲盡一分力，提起大家對崑曲的興趣，我很感動也很感謝。

白：我是崑曲義工，哪裡有崑曲，哪裡就有白先勇，今天十分難得請到蔡先生一同參與，我一直有個信念「崑曲是世界性的藝術」，這次聯合國教科文組織將崑曲列為人類口述及非物質文化遺產代表作的首位，無非是印證我說過的。蔡先生嘗說在台灣找到崑曲的知音，而我說大陸有一流演員，台灣則有一流觀眾。

蔡：說一流演員不敢當，但非常榮幸有此機會向台下一流觀眾問候，確實每次抵台演出受到觀眾氣氛感染，總特別賣力且全神貫注，今天有機會演了《長生殿》中的兩折，希望有朝一日排出五十五齣的全本《長生殿》來回饋熱愛崑曲的觀眾們。

跨世代的青春追尋
符立中訪談白先勇

符立中／文

青春的豔跡

　　唐代，一個皇朝即將覆滅的晚春，感情蹉跎的女子在望盡別苑落花之後，靜靜地回想起自己的一生：當韶華的煙火僅殘剩一爐餘燼，往事如煙，坐對淒涼，於是她落寞地吐出警句：「勸君莫惜金縷衣，勸君惜取少年時，花開堪折直需折，莫待無花空折枝。」

　　那縷殘夢是如此的悠長，即使時空已然飛越了千百年，歲月仍舊這樣一逕流逝。時間流過曾經清明的臉，又流過無數憧

大陸江蘇省崑劇班學生練習水袖基本功。蕭耀華／攝

憬的心；當朝霞映露，鮮花似景的辰光，我們揮霍著、雀躍
著，以為那璀璨就是一生一世；眼看多少紅顏化作死灰，我們
又跌入各自懊悔的嘆息。當對青春的思念凝聚成不朽的召喚，
於是我們有了湯顯祖的《牡丹亭》。

　　那是一個春天的故事，但她的春天又疑幻疑真的宛如夢
裡，不是尋常那種充盈著鮮新、卻膚淺的天真；杜麗娘死了，
卻又活著回來，愛情雖死還真，輪迴了好幾世，尋尋覓覓地追

尋……這是一闋令人怦然心動的故事，充滿美麗與哀愁的傳奇。

超時空的亂世春夢

白：我想每個民族，總是有它的愛情神話；但世上的愛情故事雖多，那都只是寫實層面的「人間」情，真正作到不朽、永恆、eternal、一種人類最高的「情」上面的quest（追尋），惟有《牡丹亭》！

符：我想這似乎可歸結到您一貫的文學理念：感情是人類最高貴的情操，但它同時也兼具了最原始與最超脫的特質。

白：有時也是最可怕的！為了那個會玉石俱焚，輾轉反側睡不著的，把自己給整得死去活來！我覺得，如果要給《牡丹亭》一個定位，可能是中國抒情文學傳統裡從《詩經》、《楚辭》一以貫之的巔峰。杜麗娘的心事，最後雖然得到圓滿的結局，但那股奮不顧身的赤精屬忱，本身就有一種淒豔的悲壯。

符：所以您覺得，「愛情」是引發文學靈感、也是文學創始的原動力？

白：那當然很重要！不是唯一但非常重要！當然愛情有很多很多層次：像《詩經》是屬於人間世，到了《楚辭》，當中

的湘君、山鬼都是神話的東西；我要強調的是：中國的戲曲發展得非常晚，直到元代才趨成熟。當時的代表作就是《西廂記》，基於欲念的相吸、感情的痴愛，奮不顧身地衝破禮教，最典型的男女故事！但《牡丹亭》屬於另一層開天闢地的層次；從最強烈的追尋轉而為昇華，到了一種神話、transcendent（超越的）境界。所以我覺得不論是戲曲也好，亦或在文學也好，《牡丹亭》佔有一種Legend（傳奇）的地位。湯顯祖寫盡了情至、情深、情真；當然這和那時的因緣際會也有很大的關係：晚明社會面臨一股大解放，壓抑人性的宋明理學到那時已經僵化，純天理、去人欲的這種標準根本是達不到的，走到極端反而激發出人的真情，尤其是愛情。試想多少宗教、多少社會禮俗、法律、教育幾千年來都視作洪水猛獸般的壓抑愛情，偏生就壓不住，因為這就是最原始的人性。像杜麗娘死了不甘心，從冥府一直鬧到皇帝跟前，終成如花美眷，因此我一直有個信念：文學寫的就是人性人情，最原始的passion。

衾冷裘寒空獨眠　攬鏡自憐幽夢影

符：您認為杜麗娘這種「衾冷裘寒空獨眠、攬鏡自憐幽夢影」的境界，是怎樣啟發了《紅樓夢》、又影響到您？像第五回的太虛幻境，那些繡閣煙霞的場面，很明顯脫胎於杜麗

娘魂遊堆花的場景。

白：杜麗娘這種「一往而深」的執著，所給予《紅樓夢》的靈
感，我覺得主要不在林黛玉而是寶玉。湯顯祖所說的「天
下有情人」，不就是警幻仙姑口中的「天下古今第一淫
人」？湯顯祖的臨川四夢寫到後來，非得歸結到佛教的境
界不可，這和賈寶玉最後出家的結局殊無二致（註一）。
我想這種成道、悟道和情的追求是一體的兩元。杜麗娘的
愛情歷經了三層境界，上窮碧落下黃泉，她那個夢境，就
等同於《紅樓夢》中的太虛幻境，超越了空間，也超越了
時間（timeless）；愛情最高的境界戰勝了人間的桎梏，
最後贏得勝利，因此這本書對愛情是毫無條件的歌頌！但
是別忘了，在鮮花著錦的愛情下，「原來姹紫嫣紅開遍」
接著「似這般都付與斷井頹垣」、「良辰美景」緊接「奈
何天」、「如花美眷」下面就是「似水流年」……他也知
道：繁華易落，所以對瞬間的美有一種無限的惜別。這也
正是為什麼在《牡丹亭》後他又寫了《南柯記》（註：南
柯一夢的故事）與《邯鄲記》（黃粱夢的故事，史湘雲的
別號「枕霞舊友」就有枕中繁華皆是夢之意），這種人生
就像夢一場的惋惜，給予《紅樓夢》很大的影響。

符：說到人生如夢的喟嘆，我想您將〈遊園驚夢〉轉化成文明
與韶華衰微的身影，已經是現代文學史上不朽的風景；當

〈黛玉葬花〉，梅蘭芳飾林黛玉的試裝照。

藍田玉款款來到讀者跟前，那樣的淒迷、那般遮掩不住的
憂悒，使得讀者剎時經歷一場蒼涼人世的體悟。可是我在
這邊也要替另外一輩來發聲：《牡丹亭》中的愛情、繁華
是這樣典麗，可是有很多人是不相信這種美的！別說我的
同儕，您在〈臺北人〉中讚嘆的凋零，在張愛玲的筆下可
都是封建餘孽！您覺得對一些不相信「美」的人，《牡丹
亭》可以有什麼樣的啟示？

天意憐幽獨　離合皆緣定

白：當然你可以不同意這樣的人生觀！也許你今天癡心得要
命、卻被一個負心漢甩掉了，從此對愛情完全幻滅；但每
個人的內心深處，哪個不希望有段天長地久的愛情！也許
現在社會這種感情已經比較罕見，但心裡面每個人都要那
個東西。我要強調杜麗娘這種愛情不是一廂情願，在柳夢
梅夢中也有這麼一個美人，所以才引導他前往梅花觀。因
此這次我們劇本的重心，就是放在「雙遊園」、「雙尋
夢」，劇本的結構是對稱的，他們的愛情是心心相映。遊
園的那個園子，也許就是「大觀園」的靈感來源，它象徵
心裡的投射，也是自然之美、天人合一的縮影。為什麼賈
寶玉只有在大觀園內才感覺愉悅？他那些表姐妹在某種程
度就等同於「堆花」中的那些花神一樣！（註二）

符：這種「天上人間」的愛情神話讓我想起〈長恨歌〉，楊玉
環從人間的貴妃羽化成海上仙山的太真仙子，但唐明皇仍
在人間，因此天上人間兩不得見。令人覺得有趣的是〈長
恨歌〉給予《牡丹亭》養份，《牡丹亭》導引出洪昇的
《長生殿》，而洪昇住在曹府期間啟發了曹雪芹，曹雪芹又
寫出了向祖師爺爺致敬的《紅樓夢》（註三）。從《紅樓夢》
再到您，就像一連串的解連環，這些散漫在時間長河的座

標，仔細一看，中間都連綴著迤邐的天虹哩！

紅樓夢與張愛玲

白：《長生殿》和《紅樓夢》的關係當然無庸置疑，書中不就
一再影射薛寶釵像楊貴妃，還惹得她動怒：我可沒有一個
好兄弟像楊國忠的！我想寶釵和黛玉是相對的，她代表一
個人間的、世故的吸引力。而寶玉對黛玉一逕是純情的，
根本就是一對「神話戀人」，一個神瑛侍者、一個絳珠仙
草，本來就不可能結婚生子。這方面，倒和《牡丹亭》中
靈肉合一的愛情不大相同；就是因著這種衝突找不到出
路，因此只好皈依於佛。

符：歸結到佛道這種遁世的思想，我想這大概是您和張愛玲最
大的不同：雖則您倆的文學技巧皆從《紅樓夢》出發，但
在理念上卻走向背道而馳的路……

白：可以這麼說吧！可能我對人的感情——不光是愛情，保有
一種 sympathetic 的態度；所以我對去寫戲弄、嘲笑別人
感情的文章，不太感興趣。我想張愛玲對人生是看得很透
的；可能現實生活中臺灣有很多「張愛玲」也說不定！她
看到人生很黑暗、很陰森，為了生存，可以一點尊嚴都沒
有。她生長在很困難的時代，人要維持尊嚴很不容易，所
以她可能習慣寫這些東西。

符：說到張愛玲，我想她和您都是運用聯結（synesthesia）
意象的佼佼者，像《紅樓夢》中薛姨媽住在諧音「梨園」
的梨香院，不是沒有道理的（註四）。在《牡丹亭》中石
道姑姓石，也暗示著生理的缺陷。

白：石道姑就是個石女嘛！但這男女之間的缺陷，反倒使她超
脫昇華，變得像個土地婆，來成就柳夢梅的生死姻緣。她
的function，就像Fairy Mother（神仙教母）一樣，來
搭救受苦受難的小情侶，很有意思。她的出現，對於全劇
的Sentimentalism（感傷），也有平衡的作用。

符：這種人物技法的平衡、穿插，似乎也出現在余參軍長這個
角色的設計上：那些燈火通明的夜晚，華美筵席開也開不
盡的背後，卻隱伏著新亭對泣的悲哀；這種憂國的愁緒似
乎在您身上籠罩不去，輝澤綿延地交織出這篇作品。

白：說來奇妙，我第一次看崑曲，就是因為抗戰勝利。抗戰時
梅蘭芳蓄鬚明志，抗拒日人邀約，整整八年不曾演出。結
果一勝利，梅蘭芳立刻和俞振飛在上海美琪戲院盛大公演
〈遊園驚夢〉（註五），一張票叫價到一根金條，那首【皂
羅袍】，也從此成為盤旋不去的心曲。1966年我在柏克
萊圖書館找到一本梅蘭芳的傳記，一讀之下，就像林黛玉
聽到「則為你如花美眷，似水流年」——那些小時候的記
憶剎時全都湧上心頭！那時為了寫〈遊園驚夢〉，女王的

盜版橘色唱片聽都聽得磨穿了！

符：梅蘭芳是那時的「伶界大王」，他把整個社會最富庶的資源、最具有眼光的人才投注到演出裡，使得那時候「傳」字輩的崑班藝人難以望其項背。我覺得同理可以彰顯出您這次下海製作的意義：崑曲現在反過頭來吸收了梅蘭芳、程硯秋積沉數十年來中華文化最精髓的功力和創造，又獲得像您這樣品味的文化錘鍊，成為精益求精的藝術精品。具備最高文化素養的社會菁英搭配最具傳統功底的伶人如張繼青等人，術業各有專工地、使得美感的淬鍊可以隨著時代的脈動，不斷創造高峰。

白：張繼青的唱功，咬字之深沉、臺風之穩健，使得她的〈離魂〉、〈尋夢〉已經臻入化境。這次請得她和汪世瑜出馬教授，我讓徒弟磕頭拜師的，希望老師傅的造詣能夠生生不息的傳承下去。〈尋夢〉到了滿清末年只有全福班的錢寶卿能演，姚傳薌在著名學者張宗祥的資助下習得這齣獨門戲，又傳給了張繼青，奠定了張繼青的地位。現在張繼青六十多歲了，這齣戲一定得傳下去，我可是費盡唇舌，才說服她和浙崑的汪世瑜，點頭授藝。這次演出的沈豐英和俞玖林，正值青春爛漫的時光，他們能匯集古色古香的典雅，又能兼具綺年的魅力，相信一定能使這齣戲展現出前所未有的層次。

符：聽您這麼說，屆時一定是連台好戲！我想作為觀眾現在只
　　有一句話，那就是「屏息以待」了！

註一：關於寶玉出家，白先勇有一番精闢的解釋：他認為柳湘蓮和蔣玉
　　　涵代表寶玉兩個極端的縮影，柳湘蓮為了尤三姐出家，就是寶玉
　　　出家的 Prelude（前奏）。一般人論林黛玉，大概都會注意到晴
　　　雯、齡官像她，甚至五兒；但白先生慧眼獨具地提出尤三姐，進
　　　而推論柳湘蓮和寶玉的關係來！這個証據出自興兒對紅樓兩尤介
　　　紹榮國府情況時談到林黛玉說「面龐身段和三姨不差什麼」——
　　　三姨即為尤三姐！
註二：林黛玉的生日是二月十二，也就是花朝，這暗示了她花神的身
　　　份，就如同「堆花」一樣。
註三：洪昇因在國喪期間上演《長生殿》而獲罪。離開京城之後，應江
　　　寧織造曹寅（曹雪芹的祖父）之邀到曹府作客。曹寅除將自己編
　　　撰的《太平樂事》請洪昇品評，並命家班（可能就是日後被寫成
　　　芳官齡官的那批人）上演三天三夜的《長生殿》。
註四：薛姨媽平素慈眉善目，其實善於作戲。五十七回「慧紫鵑情辭試
　　　寶玉　慈姨媽愛語慰癡顰」。寶玉因紫鵑一句黛玉即將回鄉的話而
　　　發瘋，鬧了個天翻地覆，黛玉聽聞「將腹中之藥一概嗆出，抖腸
　　　搜肺、熾胃扇肝」，一時「目腫筋浮，喘得抬不起頭來。」好容
　　　易雙雙平復下來，薛家母女卻一前一後至瀟湘館探視黛玉。薛姨
　　　媽開口就是「千里姻緣一線牽……憑妳年年在一處的，以為是定
　　　了的親事，若月下老人不用紅線拴著，再不能到一處。比如妳姐
　　　妹兩個的婚姻，此刻也不知在眼前，也不知在山南海北呢。」接

著寶釵補上「媽明兒和老太太求了她作媳婦（嫁給渾人兼殺人犯
薛蟠），豈不比外頭尋的好？」薛姨媽又「明示」史太君原要把
薛寶琴許配給寶玉，接著「自告奮勇」要替黛玉作媒，待黛玉侍
女紫鵑信以為真跑過來催，又打哈哈地岔開。對於這一連串的
「不寫之寫」，白先勇只有一句：「寫得好寫得好！」

註五：抗戰期間，具有國際聲望的梅蘭芳、程硯秋等人為了抵拒日人約
演、製造「東亞共榮」假象，因此紛紛退出舞台。梅蘭芳蓄鬚明
志，不肯上台，連嗓子都不吊，因此不單文武場留在北方，連調
門都轉低。抗戰一勝利，梅蘭芳為慶祝國恩家慶，立刻剃鬚復
出，在無文武場下登台演出崑曲〈費貞娥刺虎〉。稍後又和俞振
飛合作，一連演出〈遊園驚夢〉、〈刺虎〉、〈斷橋〉、〈思凡〉
及《奇雙會》五齣崑劇。崑劇名伶朱傳茗原擅杜麗娘，卻在〈遊
園驚夢〉與梅搭配演春香。

原刊於民國93年4月／聯合文學月刊

讓《牡丹亭》重現崑曲風華

白先勇／口述　紀慧玲／整理

許培鴻／攝

　　《牡丹亭》這次得以在台灣推出，其重大意義有以下幾點：

　　一、崑曲是中國最古老、典雅的戲劇藝術，而這是第一次完整地把明代大家湯顯祖不朽名著搬上舞台，全本演出，讓台灣觀眾有機會第一次聽到及看到崑曲之美。

　　二、把中國最古老的劇種搬到最現代的劇場演出，不僅重現了崑曲當年璀璨光華，傳統與現代的相融、結合，也是文化進步的大方向。

三、這次很不容易把海內外藝術家集合起來，如華文漪有
「中國崑曲第一名旦」之稱，她的搭檔史潔華也是上海戲曲學
校崑劇演員班第二期學生；還有本地藝術家，尤其高蕙蘭，我
看她一次比一次好，她的努力、敬業、聰明、對崑曲藝術的追
求，很明顯表現出來；舞台設計聶光炎更可說使出了渾身解
數，這些人的組合可說珠聯璧合，相當不容易。

四、台灣現在非常需要美的東西，需要精緻典雅的藝術，
而崑曲正是最好的代表，它集合文學、戲劇、音樂、舞蹈、美
術之美，《牡丹亭》更是千錘百鍊，可說至於極盡的藝術，政
府這次花這麼多錢，費不少心力把《牡丹亭》推出，我們看到
華文漪在舞台上，一舉手一投足，都是古典的，她受了最好的
訓練，是這一代保持崑曲藝術最好的人才之一，台灣有幸在她
最登峰造極時期看到她的藝術，實應感謝政府及各界的幫忙。

崑曲在這個世紀幾次瀕臨失傳危機，廿世紀初要不是「傳」
字輩挽救，可能就斷根，文革時期它又遭逢一次危機，所以，
如果我們現在不珍惜這項藝術，很可能這中國最古老的藝術會
失傳在我們手中，沒多久上海崑劇團也要來了，趁著這幾波熱
潮，台灣文化界、政府應想想如何把這項藝術保存下去，現在
兩岸已開通，只要有心，我相信沒做不到的事。

有人說崑曲曲高和寡，我記得1980年左右，江蘇省崑劇
院到法國演出，結果讓法國人瘋狂，為之傾倒不已，所以，好

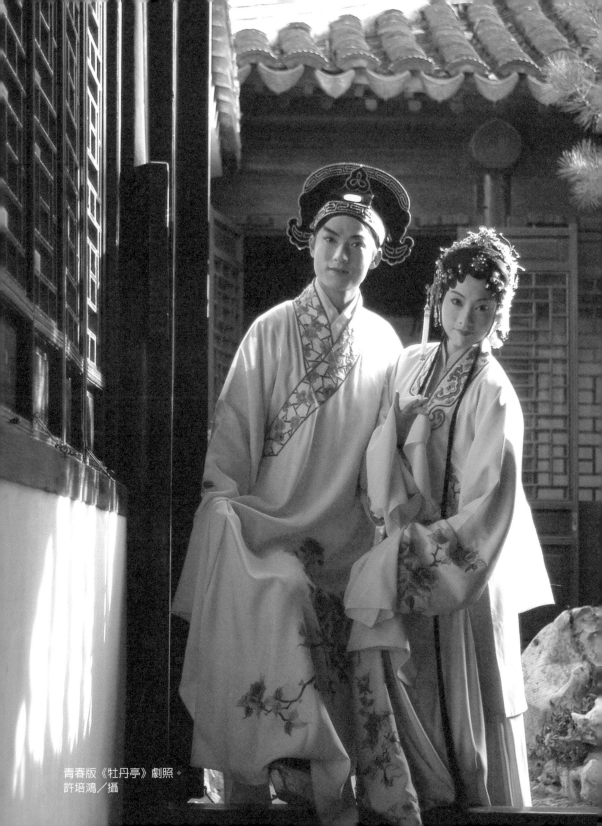

青春版《牡丹亭》劇照。
許培鴻／攝

的藝術是沒有時間、地域限制的，也有人說，大陸改革崑劇，像我們將看到的就是大陸精編後的《牡丹亭》，是不是正統崑劇？我覺得只要改得好，改得美，這也不是問題。

　　現在不可能再用明代方式去演崑劇，梅蘭芳當年也是首倡改革京劇，傳統要與時並進，一定要改革、推廣，濃縮裁減是難免的，不然就成了博物館藏品。

　　《牡丹亭》是一齣描寫人類至情至性情感的戲，任何人都看得懂，柳夢梅是杜麗娘追求生命、情感的象徵，是個幻影，是她的夢中情人，同時也是湯顯祖對明末禮教最浪漫的抵抗，誰不追求天長地久的愛情？誰都想尋求性情完全的解放，我相信《牡丹亭》是最古老的，但也同時是最現代的，甚至它的身段動作都有現代美。

原刊於 1992 年 10 月 3 日／民生報／文化新聞

〈遊園驚夢〉與崑曲〈驚夢〉及《牡丹亭》的關係

姚白芳／文

　　白先勇的〈遊園驚夢〉早已膾炙人口，且被翻譯成數國文字，論者難計。「在中國文學史上，就中短篇小說類型來論，白先勇的〈遊園驚夢〉是最精彩最傑出的一個創作品。」（引自歐陽子《王謝堂前的燕子》）這句讚詞絕非過美。

　　歷來解析白先勇〈遊園驚夢〉的文章不可勝數，毋庸我再贅言；無可否認讀過白先勇《遊園驚夢》的讀者難免會去尋根。為什麼錢夫人要唱【皂羅袍】？什麼是【皂羅袍】？為什麼又要唱讓她嗓子啞掉的【山坡羊】？崑曲又是什麼？那個讓

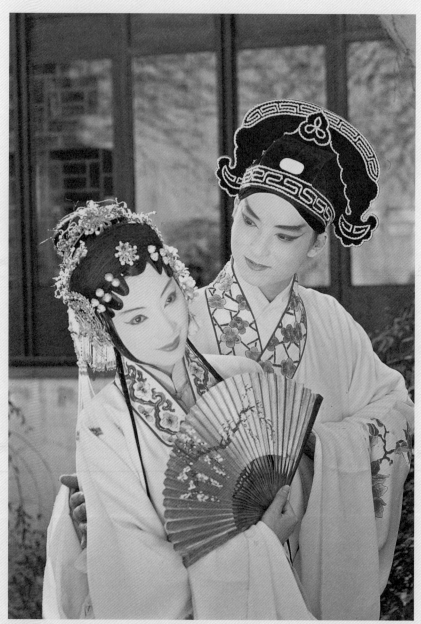

青春版《牡丹亭》劇照。許培鴻／攝

白先勇起了創意的原始文本《牡丹亭》又是什麼？比白先勇早約四百年出生的湯顯祖又是誰呢？我們將在下面做一些評析與介紹。

〈遊園驚夢〉是崑曲中演出最為頻繁的一齣戲；首先我先來談什麼叫做崑曲？

有關崑曲最早的記載，大概要算《涇林續記》中的敘述：朱元璋有一次問崑山耆舊周壽宜，說：「聞崑山腔什嘉，爾亦能謳否？」可知崑山腔在明初已為朱元璋所知，元末明初至今崑曲相傳有六百年的歷史。

崑山緊臨著蘇州，宋代是兩浙路的平江府，南宋以來，這一地區就以富庶名滿全國。古蘇州就是個人文薈萃、名勝古蹟特多的繁華所在。多少才子佳人，名人軼事發生在這個昌明隆盛之邦，富貴風流之地。

明朝蘇州一帶戲曲的勃興與當時的經濟和商業活動有關，經濟和文化的繁榮，給戲曲藝術的發展提供了必要的條件。

宋元時期在廣大的南方地區流行的戲曲統稱「南戲」。南戲中則有各式各樣的聲腔，這些聲腔稱為南曲。作為民間聲腔的崑山腔是一種群眾性的集體創作，長時間流傳在吳中一帶，也叫「吳歈」。後來漸漸得到社會上一些著名歌唱家的重視。

許培鴻／攝

這些歌唱家豐富的聲腔，講究唱法，並且在改革中汲取了海鹽腔的許多優點。海鹽腔、崑山腔、餘姚腔、弋陽腔是當時所謂的四大聲腔。海鹽腔「體局靜好」的特質被崑山腔所吸收，崑山腔以是更為流麗悠眇，轉音若絲。

在眾多的曲家之中，最後能存菁去蕪而集其大成，並且把歌唱技法提升到高度理論而加以系統分析的，就是被後世尊為「曲聖」的魏良輔。

《九宮正始》的作者鈕少雅曾說：「……聞婁東有魏良輔者，厭鄙海鹽、四平等腔而自製新聲，腔用水磨，拍捱冷板，每度一字，幾盡一刻……」

魏良輔是太倉人，太倉與崑山毗鄰，所以也有記載他是崑山人。他的生卒年歲有多種說法尚未定讞，但活動時期是在嘉靖及其前後應該是無疑的。

魏良輔雖不能說是崑腔的創始人，但他苦心鑽研，改良南曲，因而提高了崑腔藝術，建立了獨特的歌唱體系，這個功勞是不容抹殺的。

說到「拍捱冷板，調用水磨」，則不能不提到在歷史上有名蘇州虎丘的中秋曲會。這個曲會在十六世紀初期即有，一直到十八世紀清代中葉才告衰寢，先後盛行三百年之久。當一輪華月升岫，幽輝皎潔；一年一度的崑曲大會就在虎丘千人石上舉行。此時檀板輕敲，清越的笛聲、簫聲，有疾有徐，流麗悠

遠的崑曲盈盈於耳；中天皓月，瀉地銀波，此情此境直使人疑是人間？天上？清初詩人宋琬曾描述虎丘曲會的情景：「虎丘三五月華明，按指吳兒結隊行。一曲涼州才入破，千人石上夜無聲。」

比魏良輔稍晚，而與他齊名的梁伯龍，是創作第一部用崑腔演唱傳奇劇本《浣紗記》的作者。從此崑腔由清曲進入到劇曲。崑曲不止是清唱而已，為配合舞台上的演出更加入了「戲工」。《浣紗記》的出現無疑是崑曲史上的一座里程碑。

在這期間足以傳世的傳奇作品有不少，但最為膾炙人口的則是湯顯祖的「臨川四夢」或稱「玉茗堂四夢」。而《牡丹亭》更是湯顯祖的扛鼎之作，數百年來一直被奉為傳奇的圭臬。

《牡丹亭》最早它並不是用崑腔演出，而是用與海鹽腔相當近似的宜黃腔唱出。到了萬曆後期崑腔已取代了海鹽腔的地位，漸漸也就由崑腔演唱了。不過以現在這個面貌在舞台上演唱的，則又是經過了清代名曲家葉堂的改定。

「玉茗堂開春翠屏，新詞傳唱《牡丹亭》。傷心拍遍無人會，自招檀痕教小伶。」上面這首詩是當年湯顯祖寫成《牡丹亭》後的心情寫照。

我國最偉大的戲曲家之一──湯顯祖，字義仍，號若士。他生於明世宗嘉靖二十九年，即公元1550年舊曆8月14日的江西撫州府。玉茗本來是指極品白色的山茶花，而湯顯祖酷愛

白山茶。他的堂前就有一株山茶亭亭玉立，所以就叫玉茗堂。

湯顯祖以絕世才華經營四夢；論者以為《牡丹亭》，情也。《紫釵記》，俠也。《邯鄲夢》，仙也。《南柯記》，佛也。在《紫釵記》開宗【西江月】裡的最後兩句「人間何處說相思？我輩鍾情似此。」湯顯祖顯然是同意王衍說的：「聖人忘情，最下不及於情，然則情之所鍾，正在我輩。」

當日《牡丹亭》一出就「家傳戶誦，幾令《西廂》減價」。為什麼《牡丹亭》會引起這麼大的回應呢？我想這與它的時代背景有關；一部文學作品，反映的不僅是作者個人的思想或才華，也可直接或間接映射出當時社會的期待視野。

明朝的思想、道德體系保守而拘謹，它步著周、程、朱、張的學術思想後塵，長於紀律，而短於創造，恪守規範崇法尊理。

而湯顯祖卻說：「某與吾師終日共講學，而人不解也。師講性，某講情。」他又說：「吾不能於無情之人作者有情語也。」

他一生為情作使，劬於劇伎。統觀他的思想脈絡實與「情」字相始終；當然與那個處處重理法、守成規的老大社會格格不入，所以湯顯祖會寫出一部幾乎是以「情」演繹全局的作品，是不難理解；而《牡丹亭》裡的杜麗娘是他欲達成的理想之託

浙崑與友人合影，陶偉明（左一）、韓建林（左二）、汪世瑜（中著白衣短褲者）、唐蘊嵐（青衣者）。姚白芳／提供

付人。

　　湯顯祖在《牡丹亭》的題詞中自道：「嗟夫！人世之事，非人世所可盡。自非通人，恆以理相格耳！第云理之所必無，安知情之所必有邪！」這一句話是探討《牡丹亭》精神所在的一大關目。情與理的對立，也正是《牡丹亭》中理想與現實的衝突。而「情」一字是作者所深許的，他顯然是站在「情」這一邊。

　　湯顯祖寫《牡丹亭》所本的唐人小說《杜麗娘慕色還魂記》如對照看，後者描述的只是一則情節簡單死後還魂的愛情喜

劇。顯然的《牡丹亭》只是承襲了這個故事的外貌，湯顯祖用自己獨特的理想注入到傳奇中；他賦與這部傳奇一個全新的生命。當時的婚姻制度，個人毫無選擇的權利。尤其是女子，除了像是一件物具被長輩處置外，幸與不幸就各憑運氣了。而杜麗娘在〈驚夢〉【山坡羊】所唱的：

「則為俺生小嬋娟，揀名門一例一例裡神仙眷。甚良緣，把青春拋的遠！」這是湯顯祖對當時婚姻制度的反諷；其實杜麗娘是在控訴：「你們說什麼門當戶對、神仙眷屬，說穿了無非是叫我待價而沽，終究是白白耽誤人的青春吧！」

湯顯祖《牡丹亭》〈標目〉中道：「世間只有情難訴」；在《紫釵記》裡也說：「人間何處說相思？我輩鍾情似此。」

「情」字是湯顯祖所揭櫫的大纛；他所說的「情」，涵蓋相當的廣，並不止是指情感或男女之情這個圈圍內。這個「情」字直如佛家所說：「難以言語道斷」。若要明晰的言詮，那麼不妨說：情是一種執著、一片深意，恣肆的率性與發露的天機，也是一種浪漫的理想。杜麗娘是他欲達成理想之託付人，一方面他堅信此理想有達成之可能，所以他說：「如麗娘者，乃可謂之有情人耳。情不知所起，一往而深。生者可以死，死可以生。生而不可以死，死而不可復生者，皆非情之至也。」另一方面，即在現實的環境中，他明知此愛情故事無法突破理法的隘口，所以必託之以夢方克實踐，因此杜麗娘會在全劇終

了說了一句：「則普天下做鬼的有誰情似咱！」人間無法完成的理想，只好求諸於鬼趣中方得圓滿。

在明朝那樣束縛萬端，禮教可以取人性命的氛圍下，杜麗娘、柳夢梅的愛情故事當然是個不可企及而奢侈的夢了。《牡丹亭》的產生也正是湯顯祖對那即將傾圮的帝國及窒悶環境的吶喊。

前面說過《牡丹亭》一出現就「幾令《西廂》減價」。這個被金聖嘆封為第六才子書的《西廂記》可說是元雜劇的風月班首。而《牡丹亭》的評價什至凌駕《西廂》之上！那麼我們不妨細細評釋這情死情生的《還魂記》（即《牡丹亭》）。

【蝶戀花】忙處拋人閒處住。百計思量，沒個喜歡處。白日消磨腸斷句，世間只有情難訴。玉茗堂前朝復暮，紅燭迎人，俊得江山助。但是相思莫相負，牡丹亭上三生路。

《牡丹亭》共有五十五齣；第一齣〈標目〉中，即上面的【蝶戀花】湯顯祖清楚的交代當日寫《牡丹亭》時的心情及處境。「世間只有情難訴」，他所推許的「情」字又重重的被點染一次。

第二齣〈言懷〉及第三齣〈訓女〉，男主角柳夢梅及杜麗娘之父杜寶，他們一上場，湯顯祖就用二人的名字給儒家開了一個不大不小的玩笑。在《牡丹亭》中柳夢梅是柳宗元的後人，而杜寶則是杜甫之後。

杜麗娘的形象，湯顯祖賦與她的則是「才貌端妍」；「中郎學富單傳女」蔡文姬的才學、「女中誰是衛夫人」衛茂漪端麗的書法。值得注意的是，作者在安排她出場時並不刻意的去強調她的容貌，而在在顯示杜麗娘是個有才學的女子。這和一般的傳奇什或古典文學作品中只注重女主人翁的容貌，終不免將女主角塑造成一個只堪翫賞的美女；除了美貌外也僅止有美貌了。

　　在《牡丹亭》裡湯顯祖將女主角的地位真正提升到與男子平等的天平上。女子的心智、才學原是可以和男子一致的，更可以說湯顯祖創造出杜麗娘這個角色，在傳奇中擔任一項披荊斬棘的任務。她承襲了崔鶯鶯的勇氣、浪漫，再加上霍小玉的果決、明銳。而她糅合了這些，更摻入一種獨特的氣質——「反抗」。這項質素在中國的傳奇文學中是少有的，尤其是藉用一個女性的角色發揮。她的這一脈到了清朝曹雪芹的小說裡更是發揚光大，她的繼承者——寶玉與黛玉更加熾烈的宏揚這一反抗精神。

　　柳夢梅的出場在第二齣〈言懷〉。劇中清楚的交代在半個月之前，作了一個奇異的夢。他夢見自己到一個花園裡，在一棵梅花樹下，有一個美人告訴他，他們二人將有姻緣之份，他遇見她之後才會有發跡之期，因此他改名夢梅，字春卿。

　　柳夢梅對自己的期許是什麼呢？「有一日春光暗度黃金

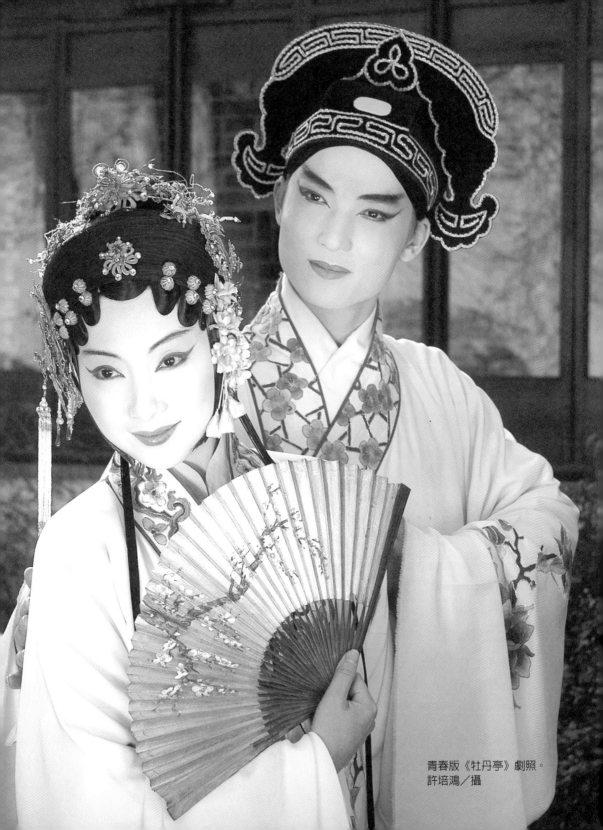

青春版《牡丹亭》劇照。
許培鴻／攝

柳，雪玉衝開白玉梅……」要再下一轉語；像薛寶釵詠柳絮說的：「堂前春解語，東風捲得均勻……好風憑借力，送我上青雲。」功名出仕無疑是古時男子最大的出路，自然柳夢梅也不能例外。他的氣質與風度其實是配不上杜麗娘的；說癡心他沒有張琪那股憨勁，論多情他與寶玉相差何啻千里。但是湯顯祖為什麼給他鍾愛的杜麗娘匹配一個並非絕對相稱的人物呢？我想他是要用男主角略微的平庸，而更凸顯杜麗娘這個角色的完美性。

而杜麗娘為什麼只是夢中一見即以身相許，至死而無悔呢？在第九齣〈肅苑〉中湯顯祖藉小丫鬟春香之口道：「小姐讀到『窈窕淑女，君子好逑。』悄然廢書而歎：『聖人之情，盡見於此矣。今古同懷，豈不然乎？』」顯然她是不相信她的老師陳最良說的那一套：把《詩經》中的愛情故事硬說成后妃賢達。

一個活到六十來歲從不曉得傷個什麼春，也從不曾遊個什麼花園的老學究，他怎知道他的女學生已春心欲共花爭發呢？他實在連春香也不如，小丫鬟春香尚且知道她的小姐「為《詩經》，講動情腸」。在玉茗安排鋪敘中，杜寶下鄉勸農，老學究陳最良請假回家。兩個被禮教禁殺的少女，偷偷瞞著老夫人，她們就要去做人生中一次的探險，對生命春天的窺探。

玉茗曾自謂一生四夢，得意處惟在《牡丹》。而私意以為

還魂〈驚夢〉一齣實風流繾綣不可湊泊。現將〈驚夢〉一齣以舊調點出題旨。

　　百紫千紅花正亂，已失春風一半。美盼低迷情宛轉，愛雨憐雲，恁華胥夢遠忍教好處相逢無一言。

　　〈驚夢〉是《牡丹亭》的第十齣；但是在舞台上演出將它分成〈遊園〉和〈驚夢〉兩折；從【繞池遊】這個曲牌（曲牌就如同詞牌一樣）到【步步嬌】、【醉扶歸】、【皂羅袍】、【好姐姐】、【隔尾】這就屬於〈遊園〉這折內。再從【山坡羊】、【山桃紅】、【鮑老催】、【山桃紅】、【綿搭絮】這折叫〈驚夢〉，一次演完大約要四十分鐘，舞台演出通稱〈遊園驚夢〉。

　　〈遊園〉第一支曲牌【繞池遊】：「夢回鶯囀，亂煞年光遍；人立小庭深院。」杜麗娘被啼鶯驚醒，處處是繚亂的春光，而她卻一個人寂寞的在深閨內院。春香則唱：「炷盡沉煙，拋殘繡線，恁今春關情似去年。」燒完了沈水香，針黹女紅也繡得差不多了，一年一年的過去了，今年難道又跟去年一樣嗎？杜麗娘叫春香派人掃除花徑，取鏡台衣服準備遊園。

　　【步步嬌】：「裊晴絲吹來閒庭院，搖漾春如線。」被春風喚醒豈止是情絲

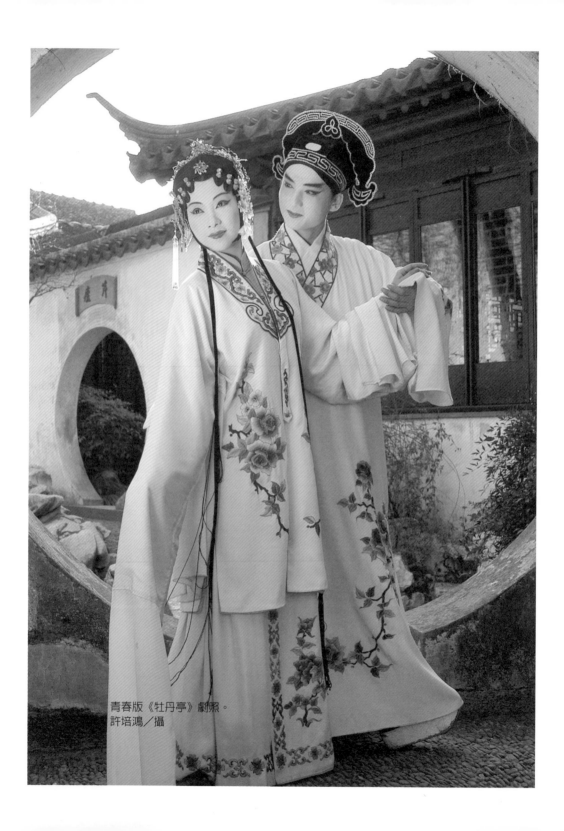

青春版《牡丹亭》劇照。
許培鴻／攝

一縷？晴絲即情絲也。杜麗娘芳心欲共絲爭亂，隨春色之動，心亦搖焉。「停半晌、整花鈿。沒揣菱花，偷人半面，迤逗的彩雲偏。」溫庭筠的〈菩薩蠻〉：「照花前後鏡，花面交相映。」說的是前後鏡都照一照，看到花與面交相映，花是美麗的，人也是美麗的。杜麗娘也是一樣，她在照鏡子，鏡子好像也在偷偷的看她，害她羞人答答把秀髮也弄歪了，杜麗娘要準備遊園去了。

《牡丹亭》一直進行到〈驚夢〉裡的【步步嬌】及【醉扶歸】這兩支曲子，作者才掀開幃幕，讓我們看清杜麗娘的花容月貌；那是不可逼視的。她連照鏡子都覺得鏡子裡的人兒在逗弄她呢！不過她馬上驚覺到，這沉魚落雁之姿，竟似三春好處無人見，而三春轉眼即逝。

【醉扶歸】裡杜麗娘說：「你道翠生生出落的裙衫兒茜，艷晶晶花簪八寶瑱，可知我常一生兒愛好是天然。恰三春好處無人見。不提防沉魚落雁鳥驚諠，則怕的羞花閉月花愁顫。」意思是：妳看我穿著這一身色彩鮮艷茜紅色的裙衫，頭上插著鑲嵌著多種寶石光燦燦的髮簪。春香啊！妳可知道我天性就是愛好美好的事物。只怕我這青春美貌是沒有人看見了。唉！我這美貌魚兒看了都會自愧不如而下沉，天上的雁兒會吃驚的停落下來。花兒見了我也覺得枉擔了一個虛名，天上的月亮也覺得不好意思躲在雲後遮閉起來。這曲【醉扶歸】形容的是杜麗

娘驚人的美貌。

　　接著是主僕二人的道白；你看：「畫廊金粉半零星，池館蒼苔一片青。踏草怕泥新繡襪，惜花疼煞小金鈴。」杜麗娘感嘆的是這個園子荒廢已久，畫廊金粉零落，池塘盡是一片蒼苔。而小春香則是怕新襪子沾了泥土，又為了怕鳥雀群集在花梢啄落了花瓣。就用紅絲為繩，綴滿了金鈴繫於花梢之上。為了惜花，怕鳥雀來啄，常去拉扯金鈴，連小金鈴都被拉得疼煞了。小姐、丫鬟各懷心事。杜麗娘感嘆道：不到園子怎麼知道春光似錦呢？

　　在古典文學作品中，對春天景色的描述，膾炙人口的【皂羅袍】及【好姐姐】實已達到抒情詩的極致。在這曲文中一切景語皆是情語，且以景烘情無限婉轉。且看滿山滿園奼紫嫣紅開遍了，杜鵑竟與人兒心上啼痕一般殷紅。這般景致，濃芳醉黛、綺窗秀戶，只恐荼蘼一開春事便了。良辰美景、賞心樂事。但景色年華與誰共度？

　　膾炙人口的【皂羅袍】連清朝的曹雪芹都藉黛玉之口拿來引用（《紅樓夢》第二十三回）：「原來奼紫嫣紅開遍，似這般都付與斷井頹垣。良辰美景奈何天，賞心樂事誰家院？」本來春天二、三月這園子開滿了鮮艷五彩繽紛的花兒，但是到現在只剩下這頹落的牆壁和這口斷井。良辰美景這要靠天意的安排，又有幾個人家真的是賞心樂事呢？丫鬟、小姐在園子裡真

是大開眼界，她們合唱道：「朝飛暮捲，雲霞翠軒；雨絲風片，煙波畫船，錦屏人忒看的這韶光賤！」那雕繪得很華麗的屋宇，早晨看來就像飛往南浦的雲彩，晚上捲起珠簾，就好像把西山的雲雨，也都收了起來一般。那雨絲風片、煙波畫船，如此美麗的景色；但一般深閨裡的婦女把這春光看得非常平凡，一點也不知珍惜。

杜麗娘接著唱【好姐姐】這支曲子，這時有點感傷了。

「遍青山啼紅了杜鵑，荼蘼外煙絲醉軟。春香呵！牡丹雖好，他春歸怎占的先！」湯顯祖絕世的才華借杜麗娘之口唱出：「滿山遍野開過了像血一般殷紅的杜鵑花，（這裡有雙重的意義：『望帝春心託杜鵑』傳說中望帝死後化為杜鵑鳥，杜鵑鳥泣血而亡。）我杜麗娘的春心不也就像那望帝一樣嗎？」

荼蘼架上花兒盛開，那藤絲如煙繚繞；不過荼蘼一開，花事便了。春香啊！那姚黃魏紫的牡丹花，雖說是百花之王，但卻也凋謝得早。春香：「看！這裡有成對的鶯燕呵」。主僕二人再合唱道：「閒凝眄，生生燕語明如翦，嚦嚦鶯歌溜的圓。」「我們這就悠閒的看著這春光吧，那燕子的呢喃像初生的羽毛那麼柔嫩整齊，黃鶯鳥的歌唱明亮又圓溜。」雖然這個園子是如此的吸引人，鶯燕都是成對的，但我杜麗娘卻是單的，畢竟春香只是她的丫鬟。「我們還是回去吧！」杜麗娘感嘆的說著。春香有點不想這麼快就回去，她說：「這個園子實在看不

厭啊！」「還提它做什麼！」杜麗娘傷感的回閨房了。

接著就是〈遊園〉這折戲的最後一支曲子叫【隔尾】：「觀之不足由他繾，便賞遍了十二亭台是枉然，倒不如興盡回家閒過遣。」杜麗娘唱道：「這園子雖然看不厭，但也就任由他人去留戀吧！我就是看遍了這所有的亭台樓閣也是枉費功夫，還不如回去閨房排遣時間。」

杜麗娘的春愁，並非玉茗新創。那是從《詩經》下來就有的傳統，一如三千年前那位憂心的女子，她不是說：「摽有梅，其實七兮。求我庶士兮，迨其吉兮。摽有梅，其實三兮。求我庶士，迨其今兮。摽有梅，頃筐塈之。求我庶士，迨其謂之。」「嗚呼！傷彼蕙蘭花，含英揚光輝，過時而不採，將隨秋草萎！」而玉茗更翻新一籌：似這般妊紫嫣紅開遍，也盡生生付與斷井頹垣。舞台上的〈遊園〉到此就是一折戲結束。接著就是舞台上所謂的〈驚夢〉了。

杜麗娘遊園的結果，竟是讓她自嘆道：「吾生於宦族長在名門。年已及笄，不得早成佳配，誠為虛度青春，光陰如過隙耳。可惜妾身顏色如花，豈料命如一葉乎！」

杜麗娘的眼淚如玉谿生（李商隱）〈無題〉詩中的那位少女「八歲偷照鏡，長眉已能畫，十歲去踏青，芙蓉作裙衩，十二學彈箏，銀甲不曾卸，十四藏六親，懸知猶未嫁，十五泣春風，背面鞦韆下。」不也彷彿相似嗎？

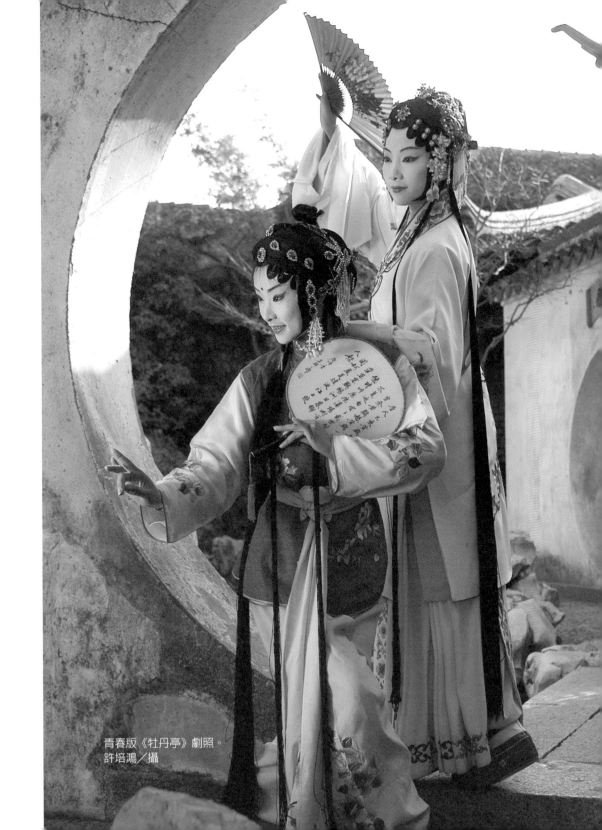

青春版《牡丹亭》劇照。
許培鴻／攝

芳心千里似束，卻被多情苦，一寸已成千萬縷！這春情怎遣？說什麼名門佳偶、神仙眷屬，若要等到父親杜寶作主擇配，只怕要韶華老去。

　　杜麗娘終於唱出傳誦人口的【山坡羊】：

　　「沒亂裡，春情難遣。驀地裡懷人幽怨。則為俺生小嬋娟，揀名門一例一例裡神仙眷。甚良緣，把青春拋的遠！俺的睡情誰見？則索因循腼腆。想幽夢誰邊，和春光暗流轉？遷延，這衷懷那處言！淹煎，潑殘生，除問天！」

　　【皂羅袍】及【好姐姐】兩曲如石梁瀑布，作三折而下，至此【山坡羊】勢若明珠走盤，一絲縈曳。「沒來由的春愁心煩意亂，叫人如何排遣呢！感春傷春叫人徒增幽怨。我生就形嬌貌美；說什麼名門佳配，有一列一列的神仙眷屬讓我挑選，其實不就是白白耽誤我的青春吧！我的春睏誰又知道呢？這實在叫人很難為情。誰能和我共織春夢，共度這韶光呢！無非是日復一日，年復一年吧！我這受煎熬苦命的一生；除上天有誰知道呢！」杜麗娘唱至此，吞吐幽咽，不可遏抑。此情無計可問天，除卻夢中見。

　　杜麗娘自嘆自怨，身子困乏，靠著桌子沉沉睡去。在夢中她遇見拿著一枝柳枝的柳夢梅。

　　在《紅樓夢》的第二十三回林黛玉聽人唱道：「則為你如花美眷，似水流年……」這兩句，不覺心動神搖。又聽到：

「在幽閨自憐」等句，益發如醉如癡，站立不住……

　　其實這些話就是出自多情的柳夢梅口中；把在夢中看到自傷自憐的杜麗娘不禁憐惜的唱出：「則為你如花美眷，似水流年，是答兒閒尋遍。在幽閨自憐。小姐，和你那答兒講話去。」善體佳人意的柳夢梅對杜麗娘說道：「你這如花似玉的美貌，是我到處尋找的意中人，妳在閨房裡自怨自艾。小姐，我們那裡講話去吧！」

　　杜麗娘含羞不跟他走，柳夢梅拉著她的衣裳。杜麗娘低聲的問他，你帶我到哪裡去？古典文學裡的浪漫全都讓柳夢梅講出來了：「轉過這芍藥欄前，緊靠著湖山石邊。和你把領扣鬆，衣帶寬，袖梢兒搵著牙兒苫也，則待你忍耐溫存一晌眠。」「轉過這芍藥欄，就靠著那太湖石邊上；我把你的衣領鬆開，衣服解開，我要和你歡好溫存一會兒呢！」兩人合唱道：「是那處曾相見，相看儼然，早難道這好處相逢無一言？」他們合唱道：「我們到底是在那裡似曾相見過面呢？怎麼這樣面熟呢？難道我們就這樣相逢，連一句體己話都不說嗎？」柳夢梅抱著杜麗娘下場，這裡也就是〈驚夢〉裡的高潮戲了。

　　在舞台表演上，至此眾花神上場，以合唱及群舞的方式，帶過杜、柳二人的幽會。這合唱及群舞的曲牌是【畫眉序】「好景豔陽天，萬紫千紅盡開遍。滿雕欄寶砌，雲簇霞鮮。督春工珍護芳菲，免被那曉風吹顫，使佳人才子少繫念，夢兒中

青春版《牡丹亭》劇照。許培鴻／攝

也十分歡忭。」【滴溜子】也是合唱的曲牌，暗喻杜、柳二人
的歡會。「湖山畔，湖山畔，雲蒸霞煥。雕欄外，雕欄外，紅
翻翠駢，惹下蜂愁蝶戀，三生錦繡般非因夢幻。一陣香風，送
到林園。及時的，及時的，去遊春，莫遲慢。怕罡風，怕罡
風，吹得了花零亂，辜負了好春光，徒喚枉然，徒喚了枉
然」。「一邊兒燕喃喃軟又甜，一邊鶯兒嚦嚦脆又圓。一邊蝶
飛舞，往來在花叢間，一邊蜂兒逐趁，眼花繚亂。一邊紅桃呈
豔，一邊綠柳垂線。似這等萬紫千紅齊裝點，大地上景物多燦

爛！」（編按：曲牌詞係依據「振飛曲譜」。）

在舞台上表演，以上述的曲子取代傳奇裡的【鮑老催】。不過前者以歌舞的方式交代杜、柳二人的交歡，既有春天百花齊放萬紫千紅的熱鬧，不像【鮑老催】曲文板滯且不什優雅。

杜柳二人雲雨巫山之後，柳夢梅說：「這一霎天留人便，草藉花眠。小姐可好？則把雲鬟點，紅鬆翠偏。小姐休忘了呵，見了你緊相偎，慢廝連，恨不得肉兒般團成片也，逗的個日下胭脂雨上鮮。」

清朝的桐花相國王士禎（漁洋山人）在【蝶戀花】曾說：「憶共錦衾無半縫，郎似桐花，妾似桐花鳳……」曲則更不遮掩，把男女的歡情直截了當的說出：「啊！這一時刻天公作美，花草為床，幕天席地成全我們。麗娘妳還好吧！妳的秀髮都亂了，珠翠花朵也都歪了。妳不要忘了，我們曾這樣的交歡纏綿過。」兩人又合唱道：「是那處曾相見，相看儼然。早難道這好處相逢無一言？」

現在當然相逢何止是說句體己話呢？早已經是陽臺雲雨神女巫山歡會。

〈驚夢〉這一齣在這裡已漸至尾聲，柳夢梅對麗娘說：姐姐，妳身子乏了，休息一下吧！姐姐！我可要走了，妳休息一下，我會再回來看妳。這個時候杜麗娘從夢中醒來。

柳夢梅的出現給杜麗娘的生命帶來一片生意。她這十幾年

來，上有父母嚴厲的管束，下有陳最良僵腐的教習，甚至連思想、知識上都有像牢籠般的規範。而春香畢竟只是一個年紀比她還小的丫鬟，她不及紅娘那般機靈，能替女主人有所謀略，所以柳夢梅的出現，無疑是推開了杜麗娘生活中黑越越的一扇繡窗。但是這透進來的一線天光隨著夢醒，又頹然被闖在窗外了。

〈驚夢〉一晌留情，須臾歡暢，但杜麗娘卻被母親喚醒。她在當時的處境，是連裙衩上都不准繡上成雙成對的花鳥兒，更遑論其他。夢醒了，杜麗娘若有所失；她唱了【尾聲】：「困春心遊賞倦，也不索香薰繡被眠。天呵，有心情那夢兒還去不遠。」就是說：我杜麗娘因為要排遣春愁才出來遊賞，現在也疲倦了。唉！我倒還不想去香薰的繡被裡睡覺，天呵！我如果有心情去尋，那夢兒還剛醒不久呢！

〈遊園〉杜麗娘是「夢回鶯囀」讓啼鶯給驚醒；〈驚夢〉是「沒亂裡，春情難遣。」由醒入夢，最後夢醒了〈遊園驚夢〉這齣戲在舞台上的表演也就告一段落而結束。

以上就是〈遊園驚夢〉與崑曲〈驚夢〉及《牡丹亭》之簡述。

原收錄《遊園驚夢二十年》（香港迪志文化出版）

水磨一曲風流存

姚白芳／文

　　崑曲從明朝隆慶年間開始，一直到清朝嘉慶初年，歷時二百餘年，這段時間是崑曲發展最光輝燦爛的階段。崑曲的優點是崑腔清柔婉折，流麗悠渺，曲文華贍典雅，但相對的這些優點也正是它的侷限所在。在長時間的經過文人士大夫的潤色加工後，悠柔婉折轉為繁縟，典雅華贍變成晦澀深奧，它已漸漸脫離了廣大的群眾。所以當戲文俚質、音腔慷慨，能鼓盪人血氣的花部興起後（花部包括秦腔、梆子腔、京腔、二簧調等統稱亂彈），人稱雅部的崑腔也就逐漸衰歇。

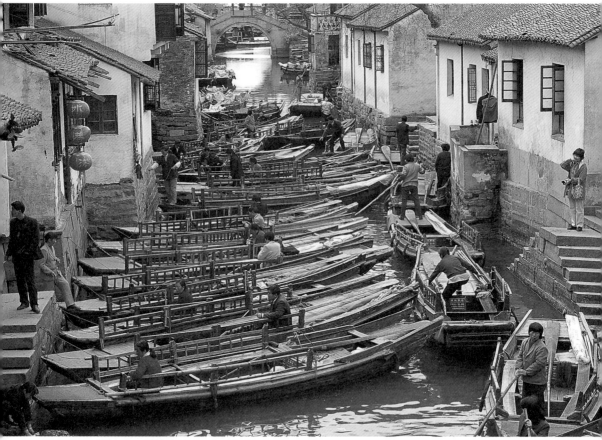

民國初年，崑班沒落，老字號的班子也淪為水路班。蕭耀華／攝

風花波月飄泊盡

　　一直以蘇州為大本營的崑曲劇壇，由於太平天國盤據江南，在咸豐、同治、光緒年間這時期，蘇州劇壇的四大名班「大章」、「大雅」、「全福」、「鴻福」為了生存都曾轉移到附近的新興都市，設有租界的上海去演出。開始幾年還可以維持相當的營運，到了同治以後京班也南來，眼見好景不常，崑班

為了能在上海繼續生存下去，也採用了幾種應變的方法，如：集中崑班中的名角、排演小本戲，甚至用了燈彩煙火等招徠觀眾。剛開始還可奏效，但不久徽班、京班也跟進且發展得更快，他們翻新花樣更加迎合上海的觀眾，長此下來崑班不免沒落的命運。

崑班的命運不僅在上海如此，在它的大本營蘇州竟也無可避免的衰頹下去。

上述的那蘇州四大名班本是有名的「坐城」老班（所謂「坐城班」就是只在蘇州、上海的上等茶園、高級戲館、盛日廟會、明軒廳堂獻演，而不跑各地的水路碼頭），當道咸年間崑曲在蘇州尚興盛時，不管是京班、徽班或別種戲班一概不准進城，得離城三十里，城裡戲館只有唱崑曲的，可見當時崑班的獨霸與興旺。但是到了光緒初年，蘇州四大名班的界限已被打破，當各班主將主力湧向上海獻演時，用的是「聚福」作為標誌他們蘇州坐城班的名義。到了光緒末年蘇州崑班不論坐城演出或是赴上海，用的都是「文全福」的名稱。

到了民國初年，曾經是「四方歌者皆宗吳門」的蘇州只剩下一副半崑班了。怎麼叫一副半崑班呢？這一副就是「全福班」，但是到了民國初年時，這百年老字號的全福班已淪為水路班（水路班就是到處跑碼頭的江湖班子），常年在杭州、嘉興、湖州一帶流動演出，這時伶工們已淪落到了以船為家，隨

船演戲。船是他們流動的旅館和飯店,船也是那些笨重道具和服裝的運輸工具;他們白天在戲台上奏起急管繁弦,扮演帝王將相或才子佳人,到了晚上則蜷臥在侷促的船艙裡伴著濃濁的穢氣,在顛簸動盪中疲憊的睡著了。此時江南水鄉的碧波春風那有心情欣賞,他們心中盤算的是如何度過愈來愈艱難的年歲,和迫在眉睫的餬口生計。

全福班跑水路碼頭有兩句口訣,一句是「菜花黃,唱戲像霸王」,另外一句是「七死八活,金九銀十」。為什麼叫菜花黃,唱戲像霸王呢?原來他們在頭一年的除夕,吃過年夜飯後就上船出發。過了除夕夜,也就是隔年的大年初一,就停在一個最近的碼頭演出,他們的舞裙歌板為農村帶來了新春的歡樂,從開年一直唱到了田野裡盛開了油菜花。當菜花黃的時候小麥還沒開始收割,也還沒到插秧的日子,唱到這時候是高潮,愈唱愈有勁,大有楚霸王雄偉的氣概。但是唱到下半年的七月裡,農事忙得不可開交,哪裡有閒人去看戲,這時下鄉去唱戲是「死」路一條。八月裡過了中秋,金風陣陣桂子飄香,江南的農事已畢,此時下鄉唱戲就有「活」路了。九月十月慶祝豐收,酬神賽會,連台好戲,這時候唱戲就有銀錢進帳。所以「金九」、「銀十」是他們生意興隆的兩個月分。

十一月他們就要回到蘇州城演出,不管在多遠的地方唱,最後一定要趕上十一月十一日老郎生日,回到蘇州鎮撫司前的

老郎廟演幾台戲給老郎看。

至於那另外的半副崑班呢？那半副崑班就是「武鴻福」。為什麼「武鴻福」只能算半副？因為到了民初，蘇州唱曲的伶人除了「全福班」以外就不多了，根本搭不攏一個戲班子，只好到紹興去請來一些唱崑曲的武生，才勉強湊全了行當，併成一個戲班子，所以只好叫半副崑班。

至此，這曾傳唱數百年孤標傲世的「雅部」已奄奄一息，不堪回首當年繁華了。

紅豆江南正落花

當全福班集中了當時崑曲最優秀的名角也難以維持下去，如果全福班一散，那麼綿延幾百年的崑曲在蘇州也就斷絕香火。眼看著全福班就要報散之際，浦東籍的崑曲愛好者穆藕初拿出五萬銀元，創辦了崑曲的第一個學堂——蘇州崑曲傳習所。當時由全福班的鼎角——人稱同儕無出其右的崑曲名家沈月泉籌備招生，全福班的一些藝人也到傳習所授課。

崑曲傳習所成立了以後，全福班的班底更薄弱些，過沒幾年就正式散了。這些梨園子弟晚景相當淒涼，全福班的全福先生因為窮途末路，最後吊死在梨園公所。武鴻福的鳴善先生禁不起貧病交迫，困死在蘇州老郎廟。當年紅氍毹上出將入相；楊柳春風，立馬斜橋，滿樓紅袖招，如今都成春夢一場。這些

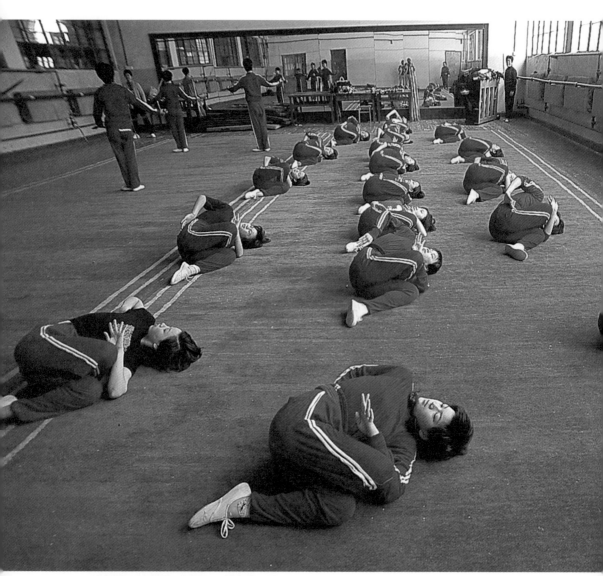

崑劇學生在練習臥魚動作。蕭耀華／攝

伶人的境遇比劇中人更戲劇化，一樣是血淚相和流。

崑曲傳習所的入所學生，取藝名姓名中都帶一「傳」字，表示崑曲藝術薪傳不息、後繼有人的意思。傳習所培養了不少人才，最當行的有旦角朱傳茗、生角顧傳玠號稱「生旦雙絕」，其他如周傳瑛、沈傳芷、王傳淞等也都是上上之選。

傳字輩的學生滿師後，成立一個崑班叫「新樂府」，到了1931年前後，新樂府因當家小生顧傳玠離班而去，人事發生重大變動。遂又將新樂府改組為「仙霓社」，但演出場次愈來愈少，本來可唱四十場完全不同的戲單至少要二十天才一輪換，現在只能演一個星期就要搬老戲。1937年八一三戰事發生，仙霓社傳字輩藝人數年中一點一滴攢積下來的行頭道具被炮火炸得一乾二淨，至此他們也只得星散四方，各自改行去謀生。他們有的做茶房，有的投了京班，或打雜度飢荒，有的夾了根笛子沿門挨戶去教唱。這些都還算是好的啦，更悲慘的是當年在仙霓社風頭媲美顧傳玠的當家大官生趙傳珺，他空有一身技藝，卻窮途潦倒，走投無路，成了個瘋三猝死在上海馬路上，曝屍於亂葬崗「九畝

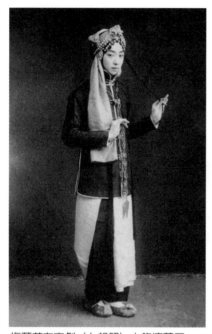

梅蘭芳在京劇〈女起解〉中飾演蘇三。

地」，成了荒塚野鬼。還有仙霓社的打鼓師趙金虎也抵不過貧病逼人，竟臥軌自盡，變成路底遊魂。

最後投身到「國風蘇劇團」的傳字輩小生周傳瑛在自述裡回憶（當他寫舞台生涯回顧時，已有六十年的崑劇表演經驗）仙霓社解散後，他與唱崑丑的王傳淞為了餬口只好改行唱蘇灘；蘇班比崑班更加吃苦，終年只是一條赤膊船裝了全班老小闖盪江湖，冬天既避不了風雨，夏天也遮不住太陽，常年在蘇州、無錫、江陰一帶的荒村野店逐波飄盪。哪裡有舞台？茶館、野台、廟舍、橋墩畸角、牆隅院落，這些就算是戲場！破破爛爛的戲服裝不滿一只小皮箱，冬天虱咬，夏天蚊叮。沒錢住旅店只好睡涼亭、臥牛棚。一日兩餐，吃完上頓望下頓，哪裡餐餐有飯吃？一點醬一塊腐乳，只夠全團大小蘸蘸筷子吧！

有一次五荒六月天，他們在蘇州城外遇到一個唱京戲的小江湖班，也是窮得沒法子，和「國風」兩下裡一見面，彼此合計湊在一塊兒唱一場，好得幾個賞錢讓孩子買幾塊餅填肚子。

至於行頭、後場，開頭京班以為國風有，國風以為京班有，彼此都沒好意思說穿。於是就在橋頭空地上圍起一根草繩充當戲場，借了民家幾張桌子算是戲台。可是一開鑼就現了原形，兩個戲班子窮得連一只鼓板都沒有，最後還是國風找出一隻梆子。這下可好了，一台戲下來，崑曲、京戲、蘇灘、文明戲全都唱成了梆子腔。

周傳瑛和王傳淞唱的是《販馬記》，不但輪番又唱戲又吹笛，還輪番穿靴；因為全團只有一雙靴，一下場趕快上頭遞笛子腳下換靴子。那個京班也慘，戲目上開的是〈空城計〉，一上場既沒有八卦衣，也沒有「黑三」，那個諸葛亮就身披開氅，掛著紅鬍子上場，真真是一場空城計！

這些藝人們沿門鼓板，飄零江海，淪落得連叫化子都不如，這些辛酸豈止是落花江南，空悲白髮而已！

十五貫出振衰疲

崑曲，這個中國表演藝術登峰造極的表徵，就如同空谷的幽蘭在烽火硝煙中寂寂萎謝。1949年以後中原板盪，這些細緻的文化更無人顧及。但是難以想像的當1956年浙江崑蘇劇團（同年4月1日起成立，即「國風」的原班人馬），以《十五貫》的改編本進北京演出後，竟然會有「滿城爭說十五貫」的盛況，當時曾引起全國上下轟動，崑劇才又為社會重新重視，

真的是一齣戲救活了一個劇種。

《十五貫》從清初以來一直演出近三百年，但這一次參與演出的周傳瑛（飾況鍾）、王傳淞（飾婁阿鼠）、朱國良（飾過于執）及修改劇本的陳靜，他們不斷琢磨反復磋商，從舊有的基礎上又加上新的生命與意義，《十五貫》推出後終於轟傳四方。

絳唇珠袖兩寂寞

十年文革崑曲又被視為毒草，受盡了荼毒。幸好四人幫一垮台，在1978年左右，包括有上海崑劇團、江蘇省崑劇院、浙江崑劇團、北方崑曲劇院、湖南崑劇團等次第恢復，為崑曲藝術的傳承保存了薪火。

此次演出全本《牡丹亭》的華文漪，為前上海崑劇團的團長。她十二歲就從傳字輩當家旦角朱傳茗學唱崑曲，後來又學得言慧珠不少私房絕活，及名曲家俞振飛的咬字、唱腔、唸白、點指，在大陸一向有「小梅蘭芳」之譽。朱傳茗、言慧珠、俞振飛一身技藝盡付與華文漪，確是晚有弟子傳芬芳。相信《牡丹亭》的演出，我們看到的不僅僅是杜麗娘、柳夢梅情死情生的愛情故事，及湯顯祖驚人的才華；我們將看到的是中華文化的最高層次。願拭目待之。

原刊於 1992 年 9 月 30 日／聯合報副刊

爲逝去的美造像

白先勇要做唯美版《牡丹亭》

符立中／文

　　小說〈遊園驚夢〉的地位，在崑劇發展史上是很罕見的：發表當時（民國66年）崑曲雖未絕跡，但在台灣僅依附於皮黃之下；至於在對岸那更是不堪聞問：文革風起，理出《牆頭馬上》的言慧珠上吊自殺……對比被聯合國列爲世界遺產的今日風光，白先勇縱然還稱不上崑劇界的齊如山，也決非「顧曲周郎」所能涵括。

　　在整部《臺北人》中，〈一把青〉、〈孤戀花〉名出流行歌曲，金大班與尹雪豔同寫風月流光，兩篇兩篇一組的都可併

照對比；而最短的〈秋思〉和最長的〈遊園驚夢〉，梨園用典、花魂豔魄的意象同樣貫穿其間，因此戲曲原是探尋解密的索引；然滄海桑田，崑曲一度式微，小說竟因招睞知識份子，儼然成為崑曲復興的圖騰！

南朝金粉，百代胭脂

1920年代整部《牡丹亭》僅剩斷簡殘篇的三、四齣，即便梅蘭芳、尚小雲對〈尋夢〉皆已不能；直到1982年盧燕、胡錦演出話劇，華文漪在上海廣州掀起廣大迴響，上崑首尾俱全的《牡丹亭》終於面世，崑曲才起死回生，變成品味、美學和中產階級保持呼應的公眾藝術。白先勇對《牡丹亭》的記憶，最早要追溯到十歲那年，梅蘭芳加俞振飛演出的〈遊園驚夢〉。再次接觸是《紅樓夢》，黛玉聽〈遊園〉：「原來奼紫嫣紅開遍，似這般都付與斷井頹垣。」雖然還不太懂，卻很喜歡辭中隱喻的歷史興衰。年紀愈長，看紅樓也越發跳脫寶黛的兒女情節，這才驚覺《牡丹亭》對整部《紅樓夢》影響之深，更立下了「崑曲義工」的志願。（註一）

一樁借「性」還魂的神話

筆者也是戲迷一名，這些年來看牡丹，覺得最大的問題仍出在情節銜接身上；連台本戲蛻變成折子戲原本是去蕪存菁的

生態，但《牡丹亭》的軼散卻是品味江河日下的結果！早年徐露、嚴蘭靜是〈春香鬧學〉再加〈遊園驚夢〉，華文漪和高蕙蘭用國樂大樂團一晚演完，卻把「尋夢、寫真、離魂」壓縮成一場；張繼青串演「遊園、驚夢、尋夢、寫真、離魂」雖然締造藝術巔峰，但主題並未題點出來。千禧年浙崑分兩天演出，上本「驚夢、言懷、尋夢、寫真、離魂」，下本「花判、玩真、幽歡、冥誓、夢圓」，完整性不但較上崑還差，氣氛也未一氣呵成。對此白先勇表示：如果能全本演出當然是一大盛事；1999年陳士爭就在紐約連演三天三夜；把水池蓮花都搬上舞台，野鴨浮游其間，真箇是「笙歌酣倚賞花亭，水閣風吹笑語來」；不過那像百老匯秀，未免偏離本色。若要合乎現代戲劇架構、必需有所刪節，有幾折關鍵就要注意：清代洪昇就說「驚夢、尋夢、診祟、寫真、悼殤」是「自生至死」，而「魂遊、幽媾、歡撓、冥誓、回生」是「由死至生」，這是杜麗娘的主線。而柳夢梅若要和杜麗娘相互抗衡，〈拾畫〉、〈叫畫〉就不能偏廢。

談到改編，白先勇從不拘泥；話劇版的「遊園驚夢」用〈霸王別姬〉取代了小說的〈八大錘〉，就是他自己的手筆。雖然兩齣政治意涵不同，一個是認賊作父，一個是四面楚歌，但考量到舞台效果，「霸王別姬」畢竟熟悉的人多，加上英雄末路，卻用滑稽的方式表現，有種ironic的意味。但從這又引伸

出：《牡丹亭》又稱《還魂記》，和〈倩女離魂〉都是隱喻政治高壓下，知識份子精神出竅、無從寄託。那麼小說是否也有其政治寓涵？對此白先勇表示當初運用文本時，其實並未刻意設定這麼多重的寓意，當初最主要的著眼點，在為逝去的「美」來造像。崑曲之美，教天地都為之震動！而劇中的愛情跨越了生死，到那麼高的境界，也已成為神話！但從另一方面來說，《牡丹亭》的確藉愛情去反封建、反宋明理學。「一生愛好兒是自然」的意涵，就是〈遊園〉那步一跨出去，不單跨到了園子，更跨出禮教的藩籬。

青春無邪的風月傳奇

張愛玲等人常把《紅樓夢》和《金瓶梅》連在一塊，那是看重禮教與情慾衝突的部份；不過講究唯

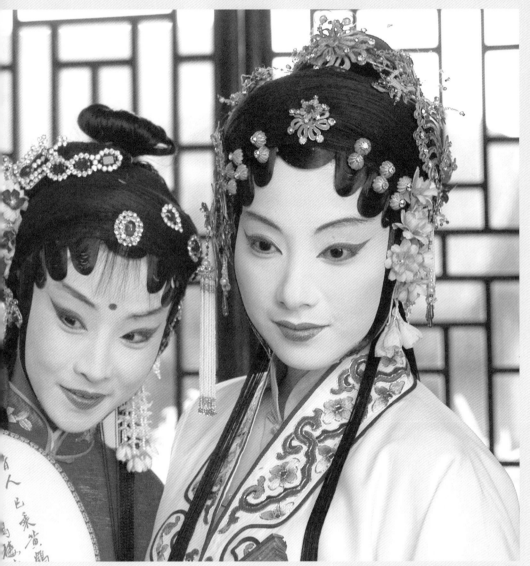

青春版《牡丹亭》劇照。許培鴻／攝

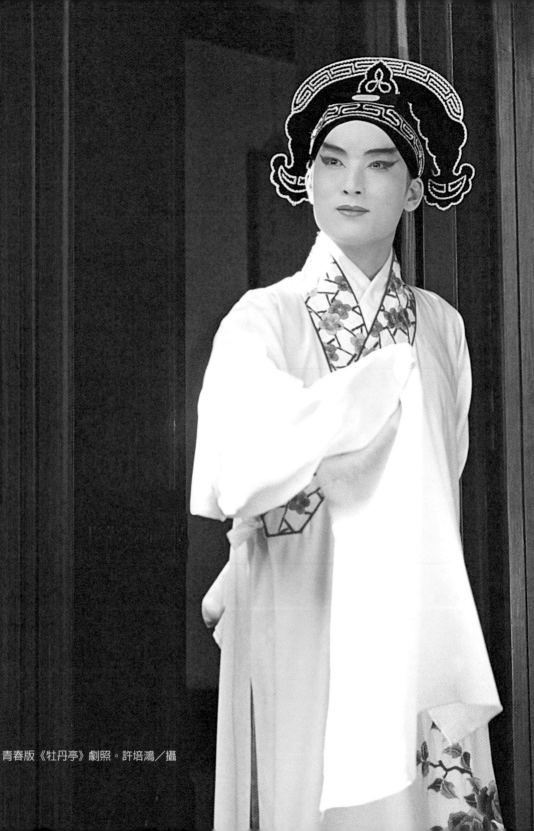

青春版《牡丹亭》劇照。許培鴻／攝

美的白先勇卻強調杜麗娘不是少婦思春，天真的女孩做什麼都可以被原諒！雖然歌辭極其大膽，但湯顯祖熱烈誦歌，性的渴望與歡愉在「雲簇霞鮮」、「紅翻翠駢」達到youth envy（青春欽羨），就像「羅蜜歐與朱麗葉」。這次他要做，就做青春、唯美版的《牡丹亭》。至於年輕演員的問題，他已經請到浙崑汪世瑜教柳夢梅，江蘇省崑劇院張繼青教杜麗娘，打破門戶大團結！

有「張三夢」美譽的張繼青，由於赴港台發展較晚，待聽到她時已無水音，也常被拿來和華文漪、王奉梅比較；但若撇開扮像、音質這些表象不談，她的唱腔唇喉齒舌，層層扣住，緩急頓挫，無一不美！尤其句腹意到神知，氣韻萬千，句尾收音極盡含蓄低迴。有些角兒只注重音色，雖不至有聲無辭但斷腔不清，這就是為人詬病的「棉花腔」。這次她被選中，似乎也意味著一次勝利。對於這個敏感問題，白先勇說華文漪的〈遊園〉、張繼青的〈尋夢〉，都是絕唱！張繼青的功力韻味可比程派；華文漪的風華嬌媚，宛若梅郎。

從梅蘭芳復出，似乎是命中註定，白先勇參與了每一次歷史時刻：徐露告別公演，華文漪首次來台，到千禧年全球匯演……可說是群芳匯萃；如今他又要孜孜不倦地重寫歷史，也許「藝術」兩個字，真的可以在源遠流長中給人類一整個日月崑崙，在滄桑盛衰當中讓我們安身立命。

註一：《牡丹亭》描寫杜麗娘遊園思春，在夢中邂逅書生柳夢梅，醒後
　　　抑鬱寡歡，終以情死。而後柳夢梅見到杜麗娘的畫像，開棺掘
　　　之，情慾纏綣，杜麗娘終於復活。

註二：湘雲之名雖典出《九歌》的雲中君與湘君（以此暗喻男兒氣，
　　　「湘夫人」則轉借為黛玉的「瀟湘妃子」），但其詩號「枕霞舊友」
　　　卻可看出《牡丹亭》及《枕中記》的影響；薛寶琴作「梅花觀懷
　　　古」，寶釵喬張作致的說「這些我們也不大懂……」由此可見兩
　　　人閱讀之熟。

原刊於民國92年10月18日／中國時報‧藝文空間

崑曲傳承　拜師行古禮

楊佳嫻／文

　　崑曲是中國戲曲中最細緻、最文人化的一個劇種，它的美麗不只是在曲辭，也在戲的本身，唱唸作無一不工，每一句唸白都有動作，可能是舞蹈，可能是手勢，或一個脈脈眼風，每一個小細節都充滿了戲味，所以學起來極不容易。

　　白先勇腹笥中可是有無限的崑曲經：「崑曲無歌不舞，動作比京劇繁複多了，京劇中這個角色在唱，其他的角色可以不大動作，崑曲就不行了，得生、旦一起來，唱與作合而為一，歌舞融為一體。」他認為，崑曲曲辭太過文雅，除非是戲迷，

拜師大典，左起蔡正仁、汪世瑜、白先勇、張繼青合影。謝春德／攝

否則是聽不大懂的，但現在演出古典戲劇，舞台側邊上都會打上字幕，則欣賞崑曲最根本的障礙就解除了，這正是復興崑曲的好時機；這樣一來，新一代的觀眾們除了可以從實際的唸唱作當中，領略崑曲最微妙的部分，還同時可以欣賞文學之美。「再說，京劇重的是老生的戲，老生比小生重要，所以出名的通常是演老生的，但是崑曲講究的是生旦戲，要真正符合原劇本中的設定，上得舞臺還要能吸引大家的目光，這小生小旦的扮相得要漂亮，所以得往年輕人裡邊找」。

由於之前大陸上並不注重崑曲藝術，致使失傳危機早已悄

悄浮現。白先勇一直非常擔憂崑曲傳承的問題。然而，1949
年之後的政治經濟情況，以及後來的文革，都對文化藝術起了
某些層面的影響，崑曲自然也不例外，因此四十幾歲一代的伶
人，在工夫上遠不及前一輩，而二十幾歲青春正盛的一代，又
往往得不到六十幾歲一輩的教導。民初時候，地方戲大興，崑
曲沒落，有心人在蘇州成立了崑曲傳習所，第一批教出來的學
生，即所謂「傳」字輩伶人，目下大陸六十幾歲一輩較出眾
者，大多是得到蘇州崑曲傳習所「傳」字輩師傅真傳的，雖過
了粉妝上台的年齡，此時的作工卻正是爐火純青，乃傳授技
藝、延續流脈的最好時刻。而細膩的戲曲技藝卻必須透過手把
手的切身師徒傳授，才可能學得精髓，但中國大陸一般都是大
班教學，亦無拜師之說，使得老一輩藝術家的工夫無法傳遞下
去，這是相當可惜
的。

　　因此，白先勇
想，要讓老一輩的名
角願意把全副工夫交
託給下一代，得先找
到資質好的學生，恰
好他應香港康文署的
邀請，赴港演講十

汪世瑜（左）和白先勇合影。謝春德／攝

場，談崑曲，面對的聽眾還包括了中學生，幾百個呢，怎麼讓他們產生興趣呢，只有講是不行的，得有示範。找來作示範的幾個崑劇院學生中，就讓他找到了一個嗓音好、唱高音能悅耳而不刺耳，即是「青春版」《牡丹亭》飾演柳夢梅的俞玖林；後來到了蘇州，又物色到了姿容秀麗，更重要是眼角含情、飛波生春的另一位崑劇院學生，即是飾演杜麗娘的沈豐英。日後挑選宣傳劇照的時候，白先勇指著照片上的沈豐英，說就是看中那雙眼睛，擁有那樣一雙波轉流光的眼神，才能妥貼詮釋杜麗娘。

　　學生找到了，老師呢？有潛力的學生需要最好的老師親身指導，這時候白先勇便想到了和他相交十餘年的崑曲國手，一位是以師承姚傳薌，以〈驚夢〉、〈尋夢〉、〈癡夢〉著名的張繼青，另一位汪世瑜，則是師承動作漂亮瀟灑著稱的周傳瑛，因此作工最佳。汪世瑜來臺灣演出時，他一下飛機，到了下榻旅館，白先勇立刻趕到，開門見山，陳說利害，竟談到了半夜。為了崑曲的命脈，費盡唇舌，曉以大義，以為兩位老師傅更能切身體會崑曲傳承不易之痛，白先勇開玩笑說這是「高壓懷柔」，終於說動汪世瑜和張繼青。這樣一來，沈俞二人俱是蘇州崑劇院的學生，而蘇州乃是民初振興崑曲、替崑曲培養最優良人才的崑曲傳習所所在地，汪、張二位則是崑曲傳習所唯一培養出來的一批伶人的傳人，當中關係相承，把眼看就要斷

絕了的脈火又救了回來。那麼，有了學生，有了老師，就得需要一齣製作，讓教學的成果有展現的舞台，也讓學習者和指導者有一個更明確的目標，更富動力與參與感，因此全本《牡丹亭》演出的構思，就這樣逐漸產生了。

2003年11月19日，白先勇特別安排了拜師儀式，且恢復古禮以表慎重，讓傳統文化再現，傳承意義也更大。當時也剛好是三年一度的蘇州崑劇節。戲的磨練，除了演員自身努力，老師願傾力教導也是重點。為了表示學生的誠心真意，也讓師生之間關係更緊密，白先勇主張要三跪九叩禮，「皈依師門」。本來大陸那邊的人員還擔心，「會不會太封建了」，認為

前排右起陶紅珍、沈豐英、顧衛英、俞玖林、周雪峰、屈斌斌、陶鐵斧（半蹲者），中排坐者右起汪世瑜夫人、張繼青、白先勇、汪世瑜、蔡正仁及夫人。謝春德／攝

是不是以鞠躬代替就好。但這是白先勇的堅持，形式不只是形式，更不是繁文縟節，而是一份規矩，透顯著一份文化的質感和歷史的涵養。無規無矩，則無知無識。

除了師傅，師娘也上去接受學生的頂禮。來自江蘇省崑劇院的張繼青、來自浙江崑劇團的汪世瑜之外，還有另一位老師傅蔡正仁，從上海崑劇團來，三人共收了新舊七位弟子，等於是跨省、跨團收徒，加上音樂、燈火與賓客，場面相當浩大熱鬧。回憶起來，白先勇對於促成這樣的師徒緣分是很得意的，而古禮的恢復，他說，學生本應穿上中國的服裝來拜師，這樣更有意義，可惜那天穿的都是西式服裝。到現在，想起那天的拜師儀式，他心中仍然是一陣麻熱湧上，中國人一向把師徒看成父子一樣，這個拜師的禮，象徵的是永不反悔和交付所有，自此，幾位老師傅對學生是更嚴厲了，「這是求好心切，盼望

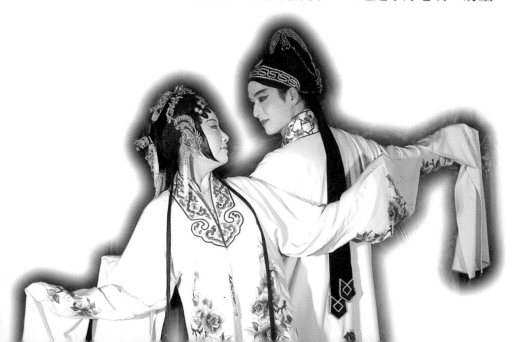

子女成龍鳳，全是責任和深情」。

　　老師傅肯收徒弟最要緊，白先勇認為：「一年的良師教導可以抵上十年苦功。這些學生真是前生修來的福氣。」張繼青只教第一本，教到〈離魂〉為止，第二、三本則全由汪世瑜來教，汪世瑜相當厲害，不只能教生角，也能教旦角。雖然兩個學生本來都是學習崑曲的，但老師傅堅持從頭捏起，壓肩、拉腿、水袖、走臺步，基本的工夫捏得細緻了，後頭就會事半功倍。

　　《牡丹亭》中柳夢梅和杜麗娘愛情的關係，是從夢中情緣，乃至人鬼癡戀，再到返回人間，真正是人間夫妻，仍帶著新婚燕爾的欣悅與嬌柔。這些轉折的拿捏萬分微妙，對於年輕演員來說可能是相當困難的，但在名師的指導下，白先勇充滿信心，他說，從沈豐英和俞玖林剛開始學習到現在，每一次他到蘇州去看，都有長足的進步，那手勢、步伐、眼神，全都是兩樣的，對於情感的紋理更能把握了，美感上也淬鍊得更精細，不但保留了張派、汪派的菁華，更是姚傳薌、周傳瑛的「隔代遺傳」。

　　汪世瑜改編設計了不少部分，以求更符合原著的精神。崑劇是這樣的，看到最後，劇情雖然重要，卻不是撐起整齣戲的唯一支柱，舉凡細緻的動作，鏗鏘柔婉的唸唱，以至於情意的曲折流動，純粹美感的蘊生，均能讓觀眾如癡如醉。戲迷看到

最後，劇情早就爛熟於胸，看的當然是其他，而這也正是演員痛下磨功、精益求精之處。白先勇說：「不諱言，大陸有好的演員，但臺灣才有好的觀眾，這是品味的問題，是文化積累的展現。演員工夫再怎麼精良，沒有識貨的觀眾，也是枉然。大陸上的崑曲觀眾較為分散，臺灣比較集中。所以這戲是一定要到臺灣來演出的，我相信臺灣有更多的崑曲知音。」這些年來，臺灣的樊曼儂、曾永義等人，香港的古兆申，都為崑曲藝術在大陸以外地區的推廣、欣賞和教學，盡了一份心力。

　　《牡丹亭》全本演出，在近年來古典戲劇界是個壯舉，演員和其他工作人員得付出更多的心力，對於觀眾來說，卻是一個一飽眼福與耳福，同時看看一脈心香與工夫，從當年「傳」字輩到張繼青、汪世瑜、蔡正仁手上，再如何延伸到更年輕一代崑劇演員的舉手投足之間。滿足感官之際，更使人興奮與欣慰的，是湯顯祖創作戲劇的精神得到更貼切的闡發，傳統的傳承有了著落，文化裡典雅的核心能在現代環境中被傳播、接受和體認。

原刊於民國93年3月8日／聯合報副刊

白先勇的《牡丹亭》青春夢

王怡棻／文

「原來奼紫嫣紅開遍，似這般都付與斷井頹垣，良辰美景奈何天，便賞心樂事誰家院。」白先勇〈遊園驚夢〉中，衣衫鬢影、觥籌交錯的宴會上，錢夫人驀然憶起當年為桂枝香請生日酒時，唱崑曲〈遊園〉一折的情景，一時間時空錯置，然景物相似，人事已非。

文中，白先勇將主角錢夫人對映《牡丹亭》的杜麗娘，運用意識流的筆法，細膩爬梳錢夫人傷感落寞的幽微心境。

崑曲藝術是白先勇文學創作的養分，更是他一生致力發揚

的文化遺產。白先勇與崑曲結緣得很早，十幾歲就隨家人欣賞戲曲名伶梅蘭芳於上海美琪大戲院演出的〈遊園驚夢〉，即使當時的他對崑曲懵懵懂懂，卻對〈遊園〉中【皂羅袍】一段印象特別深刻，「那婉麗嫵媚的旋律就像唱碟般，時常在我腦海中轉呀轉，簡直就像烙進去一般，」白先勇形容。

童年的觀戲經驗，使白先勇對崑曲開了眼界，也與崑曲結下不解之緣，幾十年的浸淫探究，更讓白先勇深深著迷於崑曲深厚的文化底蘊。崑曲融合文學、音樂、舞蹈與戲劇，是一門將中國象徵寫意、抒情、詩化的美學傳統發揮到極致的精緻藝術，在明萬曆到清乾嘉年間，獨霸中國劇壇兩百年。

然而，由於戰亂、政府未加重視、缺乏年輕演員承襲衣缽、傳承出現斷層等原因，一度貴為「國劇」的崑曲，竟日漸沒落，幾成絕響，只剩「崑曲傳習所」四十幾位「傳」字輩伶人傳襲薪火。1949年後由於政經情勢轉變，崑曲走向大班教學，資深伶人的技藝不易傳遞，觀眾更有逐漸老化的趨勢。

不忍文化遺產孤零衰微

眼見崑曲面臨衰頹危機，白先勇既憂心又焦急。2001年5月18日，聯合國教科文組織（UNESCO）公布首批「人類口述與非物質遺產」名錄共十九項，崑曲超越日本能劇、印度梵劇，榮登榜首。此項國際肯定讓白先勇備感榮耀，也加深了

他的責任心與使命感，「中國有最好的藝術，怎麼能不悉心保存，大力推廣呢？」

然而，大陸發揚的崑劇美學，卻讓白先勇的憂慮不減反增。他提起第二屆中國崑劇藝術節，上海崑劇團演出的《班昭》，就不禁連聲歎息。「班昭竟插了一頭銅片，衣服像日本和服。唉，袖子還那麼大，到底要怎麼甩啊？」白先勇沈重表示，大量西方文化湧入衝擊舞台美學，使大陸崑劇面臨「內憂外患」。舞台不但充斥具象的布景道具，甚至出現霓虹燈、乾冰等現代聲光效果，全然違反崑曲「寫意、簡約」的美學內涵，「簡直是嚇死人了！」他誇張的說。

國外的崑曲製作，在白先勇眼中也是「熱鬧有餘，正統性不足。」他回憶1999年，導演陳士爭在美國林肯藝術中心製作上演的「全本牡丹亭」，演出相當成功，然而這齣「百老匯式的遊園驚夢」卻加入許多如踩高蹺、傀儡戲等不相干的民俗元素，甚至在舞台上設置水溏，放入一群鴨子（代替鴛鴦），演員唱歎之際，鴨子在一旁聒噪，十分擾人，「當時我真有股衝動，想把那些鴨子烤掉」，白先勇開玩笑表示。

為了崑曲的傳承大業，也為了替正統崑曲「扳回一城」，白先勇決定製作一部標榜「原汁原味」的青春版《牡丹亭》。

崑劇經典搬上舞台

即使穿著泛白的藏青色夾克、米白色卡其長褲，一身休閒打扮的白先勇，仍如崑劇中的巾生，全身煥發濃厚的書卷氣，然而談起這齣青春版《牡丹亭》，又像競賽奪標的小孩子般，興高采烈的滔滔不絕。

在白先勇心中，《牡丹亭》本就是一首歌頌愛情的青春謳歌。他之所以獨鍾《牡丹亭》，不只因為它是崑劇中的經典，更因為它表現思想的解放、對禮教的反動，以及年輕人的浪漫與衝動，「《牡丹亭》上承《西廂》，下啟《紅樓》，是最美麗的愛情神話。」而特意挑選年輕演員挑大樑演出，一方面由於湯顯祖原創劇本，本就設定芳華正茂的年輕人為主角，二方面則是為了吸引年輕觀眾參與，開拓崑曲源源不絕的生命力。

白先勇笑稱自己這次打的是「俊男美女牌」，「如果看的是六十幾歲的杜麗娘，而且還連著九小時，年輕人恐怕會坐不住吧！」白先勇笑著搖了搖頭。

談到頗費周折，終於覓得的兩位年輕演員，白先勇立時笑瞇了眼，指著精美的劇照說，「演柳夢梅的俞玖林儒雅俊朗，演杜麗娘的沈豐英更是眼角生情，美得不得了！」言語中有掩不住的得意。

然而，崑曲之所以博大精深，享「百戲之母」之名，是因為它唱、唸、做無一不工。演員除了必須唱腔正統，身段優雅，什至連眼波流轉都要講究，所以通常得先累積數十年的功

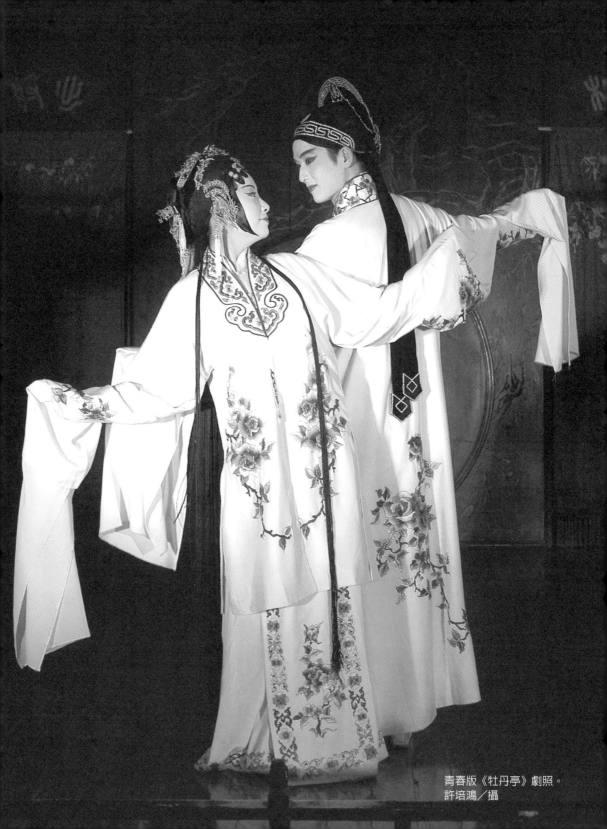

青春版《牡丹亭》劇照。
許培鴻／攝

力，才能發揮爐火純青的演技。身為白先勇多年崑曲「劇友」的書法家董陽孜回憶，初聞白先勇要起用弱冠之齡的年輕人演出《牡丹亭》時，第一個反應是「有可能嗎？」在崑曲迷心中，杜麗娘的高難度角色，大概只有張繼青一輩的資深青衣才能演得入木三分。

白先勇當然明白這層道理，但他相信這兩塊璞玉，只要善加琢磨必有可觀。是以他對當代崑曲第一把交椅「巾生魁首」汪世瑜、「青衣祭酒」張繼青動之以十年交情，曉之以崑曲傳承大義，終於勸得兩位大家破例收徒，將一身看家本領傾囊相授。白先勇舉例，張繼青會嚴格要求演「大家閨秀」的女主角走步婀娜多姿，「一步踏寬了都不行」。

「只要不行，就重來」，白先勇認真地說，「每天盯著教，功夫就是這樣一遍遍磨出來的。」嚴師長達一年的「魔鬼訓練」成效卓著，擔任《牡丹亭》舞蹈設計的資深舞者吳素君表示，每次她到蘇州驗收成果，兩位演員都有飛躍性的成長，「簡直像脫胎換骨一般。」董陽孜也表示，看到兩位年輕演員時，她不得不歎服白先勇選角精準、眼光深遠，「沒想到他真的做到了。」

集合一流人才共襄盛舉

白先勇的講究，不只在選角與培訓，在劇本改編、舞台布

景，乃至燈光道具方面，更網羅海峽兩岸一流的專業人才，攜手打造這齣「世紀大戲」。身負製作人的重責大任，長年定居美國的白先勇，早自一年半前就開始奔走擘畫，期間往返美國、蘇州、台灣、香港十多趟，因為「崑曲是有四百年歷史的成熟藝術，不戰戰兢兢去做是不行的。」

「當時他在美國，就會三不五時打長途電話和工作人員溝通，」吳素君表示，白先勇什至連演員情緒安撫都一手包，為讓兩位主角重修舊好，好說歹說外，還送小禮物，因為「演感情戲，主角感情不好那還得了。」

曾獲亞洲最佳電影美術獎的導演王童，在擔任此次的美術總監暨服裝設計時，也對白先勇的「完美主義」體會深刻。他舉例，白先勇為追求戲劇質感，演員服裝上的繡花一律要手工縫繡，不能以機器加工。由於線條細膩、色彩繁複，繡一朵花通常要花一天的時間，全劇一百二十八套戲服，足足花了五個月才做完。一個花神假髮的材質，到底要選擇絨布還是尼龍絲，也要經過來來回回的討論才能定案。

在白先勇眼中，製作《牡丹亭》最大的困難點，並非道具和演員協調等演出細項，而是將傳統戲曲搬上現代舞台，而不破壞原本的美感。所以，《牡丹亭》的舞台必須盡量低調，」白先勇認為，巧妙運用現代的燈光技術，就能呈現劇中夢境與現實交錯的效果。擔任此次舞台暨燈光設計的知名設計師林克

華也表示，自己的工作就是讓舞台「不搶戲」，而把戲劇本質襯托得更完美。

　　隨著《牡丹亭》進入緊鑼密鼓的排練階段，白先勇這位「崑曲義工」，更卯足全力運用各種機會推廣崑曲藝術。一次公開演講中，觀眾詢問他是否想將「青春版牡丹亭」推上林肯藝術中心演出？「崑曲絕對是超越地域、時空的藝術」，白先勇眼睛閃著自信的神采，「我的雄心大得很，要讓全世界人看到中國最美的東西。」

原刊於 2004 年 4 月號
《遠見》

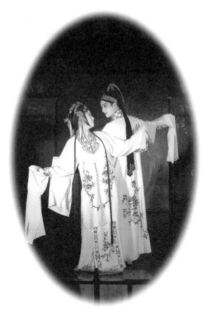

白先勇說崑曲

2022年3月二版 定價：新臺幣620元

有著作權‧翻印必究

Printed in Taiwan.

著　　　者	白　先　勇	
責 任 編 輯	顏　愛　琳	
封 面 設 計	翁　　　翁	
整 體 設 計	不 倒 翁 視 覺	
	創 意 工 作 室	
校　　　對	劉　洪　順	
審　　　訂	水 磨 曲 集 劇 團	
	陳　　　彬	
	宋　泮　萍	
	許　珮　珊	
	張　文　玉	

出　版　者	聯經出版事業股份有限公司	副 總 編 輯	陳　逸　華	
地　　　址	新北市汐止區大同路一段369號1樓	總 編 輯	涂　豐　恩	
叢書主編電話	(02)86925588轉5307	總 經 理	陳　芝　宇	
台北聯經書房	台 北 市 新 生 南 路 三 段 9 4 號	社　　長	羅　國　俊	
電　　　話	(0 2) 2 3 6 2 0 3 0 8	發 行 人	林　載　爵	
台 中 分 公 司	台 中 市 北 區 崇 德 路 一 段 1 9 8 號			
暨 門 市 電 話	(0 4) 2 2 3 1 2 0 2 3			
郵 政 劃 撥 帳 戶 第 0 1 0 0 5 5 9 - 3 號				
郵 撥 電 話	(0 2) 2 3 6 2 0 3 0 8			
印　刷　者	文 聯 彩 色 製 版 印 刷 有 限 公 司			
總 經 銷	聯 合 發 行 股 份 有 限 公 司			
發 行 所	新 北 市 新 店 區 寶 橋 路 235 巷 6 弄 6 號 2 F			
電　　　話	(0 2) 2 9 1 7 8 0 2 2			

行政院新聞局出版事業登記證局版臺業字第0130號

國家圖書館出版品預行編目資料

白先勇說崑曲 / 白先勇著 . 二版 . 新北市 . 聯經 .
2022.03 . 248面 . 17×22公分 .
ISBN　978-957-08-6229-4（精裝）
[2022年3月二版]

1. CST：崑曲　2. CST：文集

915.1207　　　　　　　　　　　　　111001771

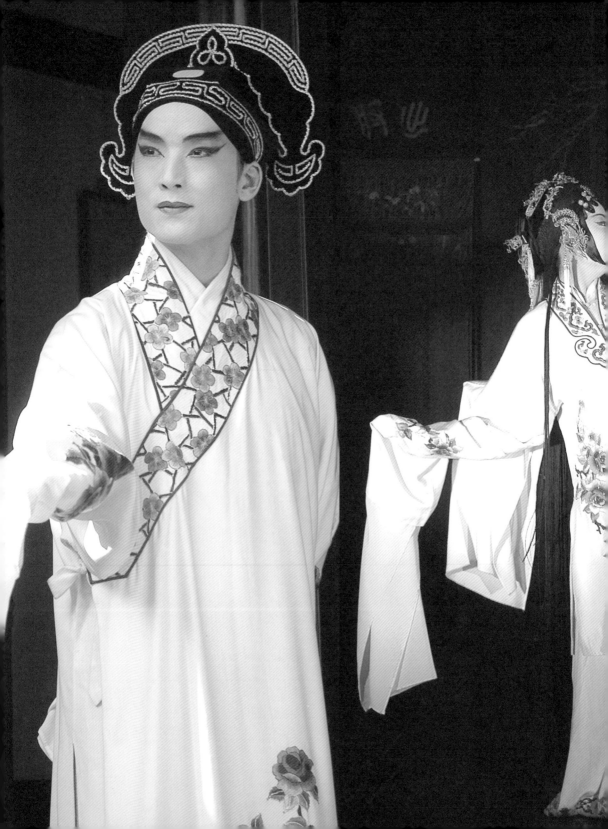

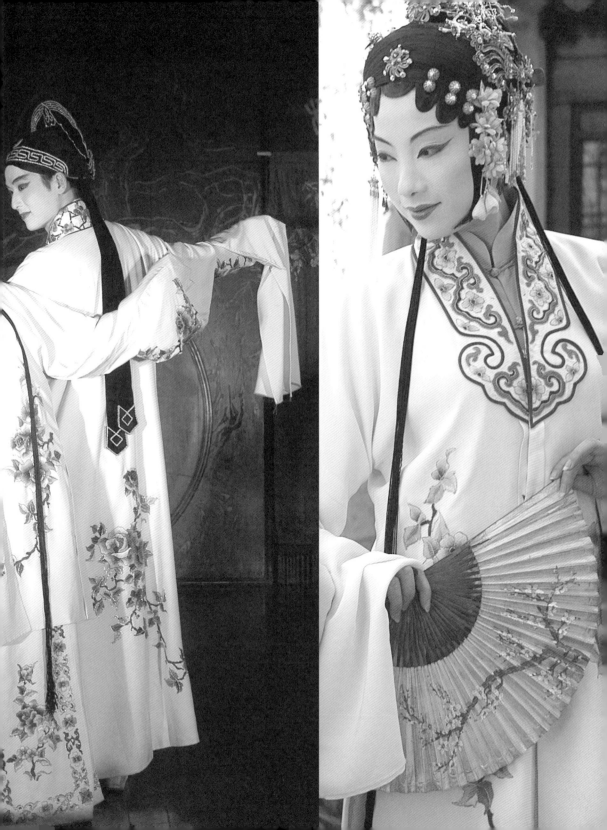

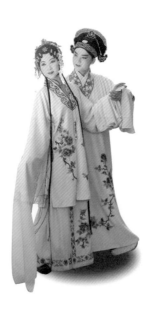